우리그림여행

청소년의 책
디딤돌 27

우리 그림 여행

김종수 지음

동녘

들머리

 한여름 장마철인데도 오랜만에 날이 개이고 바람이 시원하게 불어 탁하던 서울 하늘이 확 열렸다. 날씨가 이렇게 맑고 시원하면 마음도 열리고 활동적으로 되나 보다. 괜히 멀리 있는 친구에게 전화도 해 보고 싶고 배낭 하나 달랑 메고 가까운 산을 찾아 자연의 합창 소리가 가득한 계곡물에 발도 담그고 싶다.

 무척이나 망설이던 일을 시작하게 되었다. 학교에 재직하면서 내가 서 있는 위치에서 우리 아이들에게 무엇을 해야 할 것인가를 늘 고민해 오면서 몇 년 전에 『1318 미술여행』이라는 책을 펴낸 후 부족함에 대한 부끄러움이 가득하였지만 여러 선생님들의 격려에 힘입어 다시 펜을 들게 되었다.

 『1318 미술여행』은 미술에 관한 전반적인 내용을 광범위하게 다룬 입문서로 쓰여졌다. 이번에는 그림으로 직접 표현하기보다 감상할 기회가 훨씬 많은 우리 청소년들에게 그림을 이해하고 접근할 수 있는 지침서가 있다면 그림과 보다 친하게 지낼 수 있을 것이라는 생각으로 그림의 이해와 감상을 위한 책을 쓰게 되었다.

 이 책에서는 그림을 어떻게 이해하고 감상해야 하는가, 우리 그림의 뿌리를 이루고 있는 것은 무엇이며 우리 그림은 어떤 과정을 거쳐서 독자성을 갖게 되었는가, 우리의 정체성을 잘 담고 있는 그림은 어떠한 형식과 내용을 갖추고 있는가, 또한 그러한 작품을 남긴 작가들은 어떠한 사람이었는가 등등

우리 미술을 이해하고 감상하기 위한 방법을 제시하고 우리 나라의 대표적인 작품을 감상해 보고자 한다.

이 책은 다음의 몇 가지를 바탕으로 구성되었다.

첫째는 우리 그림을 위주로 하여 내용을 전개하였다. 피카소나 고흐는 잘 알면서 정선이나 신윤복에 대해서는 막연히만 알고 있는 사람들이 많다. 그러나 우리 것을 제대로 모르면서 외국적인 것만 추종한다면 외국의 문화적 식민지나 다름 없을 것이다.

둘째는 직접 표현하는 과정이 아니더라도 아름다움을 체험하고 자기 것으로 만들 수 있도록 보고 느껴서 이해하는 것, 즉 감상 중심으로 구성하였다. 실제로 미술 교육을 받는 우리 청소년들의 대부분이 장차 살아가면서 직접 표현하기보다는 보면서 이해하고 즐길 기회가 더 많기 때문이다.

셋째는 많은 지식을 나열하기보다는 미술을 이해하기 위한 안내자로서의 역할에 충실하고자 하였다. 기본적인 감상의 길을 알게 되면 스스로 더 큰길을 발견하여 나아갈 수 있을 것이라고 생각했기 때문이다.

넷째는 편안하게 느끼고 이해할 수 있도록 구어체로 구성하였고 그림에 얽힌 이야기들을 함께 담아 이해의 폭을 넓히고자 하였다. 또한 시각적인 이해를 돕고자 만화를 적극적으로 활용하였다.

청소년들을 위한 미술 안내서가 거의 없는 실정에서 이 책이 감수성 예민한 우리 청소년들의 마음의 눈을 열어 주는 촉매제가 되었으면 싶다. 그래서 아름다운 심성을 길러 자연과 조상의 문화 유산을 사랑하고 생활 속에서 미를 실천하여 아름다움과 창의성이 넘치는 미래 사회의 동량(棟梁)이 되는 계기가 된다면 참으로 기쁘겠다.

　끝으로 어려운 여건에서도 교육자적인 입장에서 선뜻 출판을 허락해 주신 동녘 출판사 이건복 사장님과 예쁜 책으로 만들어 주신 편집부원들께 진심으로 감사드린다.

2001년 초여름 한강 기슭에서
김종수

우리그림여행

도판 목록

제1장 그림과 우리는 하나

1 | 반갑습니다

여러분, 이렇게 지면으로나마 만나게 되어 반갑습니다. 『1318 미술여행』을 읽은 학생들은 선생님과 구면일 것이고 그렇지 않은 학생들은 초면이 되겠지요. 초면인 학생들은 앞의 책을 읽고 나서 이 책을 읽어야 하는지에 대해서 궁금하겠지만 이 책만 보아도 큰 상관은 없습니다.

들머리에서도 이야기했듯이 선생님이 이 책을 쓰게 된 이유는 우리 학생들이 그림과 접할 수 있는 쉬운 책이 너무 없다는 것과 함께 우리 것을 모른 채너무 외국 것에만 몰리는 것에 대한 안타까움 때문이었습니다. 또한 학생들에게 실질적으로 필요한 것을 안내해야겠다는 생각에서였습니다. 평소 미술수업을 하면서 학생들이 고학년이 될수록 미술에 흥미를 잃고 건성으로 임하는 것을 많이 보아 왔습니다. 어쩌면 그것은 당연한 일인지도 모릅니다. 짧은시간에 비좁은 교실에서 잘 그려지지 않는 그림을 땀을 흘려가면서까지 그려

야 되니 힘들고 고달픕니다. 개인차를 고려하지 않은 획일적인 표현 학습이 이루어지다 보니 그런 결과가 나오는 것이지요. 그러다 보니 결국 미술을 포기하게 되는 경우가 많습니다. 그러나 이것은 미래의 풍요로운 정신적인 삶까지 포기하는 것과 마찬가지라고 하겠습니다.

미술은 크게 보아서 직접 표현하는 활동과 완성된 작품을 보고 느끼는 감상 활동이 있습니다. 그런데 우리는 표현이 잘 되지 않는다고 해서 미술의 큰 영역인 감상의 기회까지도 모두 버리는 실수를 하고 있습니다. 음악의 경우 전자통신 산업이 발달하면서 활성화되어 실제 작곡이나 연주를 하지 않더라도 대부분의 사람들이 평생 즐기고 있습니다. 그러나 그림은 몇몇 관심 있는 사람을 제외하고는 대부분의 사람들이 남의 것처럼 생각하고 도외시하고 있습니다. 이것은 얼마나 불행한 일인가요? 음악을 통해서는 청각을 즐겁게 하고 마음을 가다듬으면서 시각을 통해서는 현란하고 자극적인 것만 취하고 있는 것이 현실입니다. 이것은 잘못된 교육 제도와 미술 교육의 탓이 큽니다. 감상 교육을 제대로 못했기 때문이지요. 왜 그랬을까요?

(1) 미술 감상 교육의 현실

대부분의 미술 선생님들은 감상 교육의 중요성을 알고 시청각 기자재를 갖추기 위해 노력을 하지만 현장의 상황은 여의치 않습니다. 미술실 공간이 크지도 않고 예산 배정 순위는 뒤로 밀리기만 하니 그 흔한 슬라이드 시설을 갖추기도 어렵습니다.

가장 좋은 감상의 방법은 진품 앞에서 전문가의 설명을 들어가면서 감상하는 것입니다. 그러나 고전 작품이 여러 박물관에 흩어져 있기 때문에 일일이 다니면서 보기가 어렵고 전문가의 설명을 들을 수 있는 기회도 많지 않습니다. 그래서 차선책으로 슬라이드 사진을 통해 감상합니다. 좋은 작품을 사진으로 찍어 한 점씩 슬라이드로 크게 비추면서 하는 감상 교육이 그것이지요.

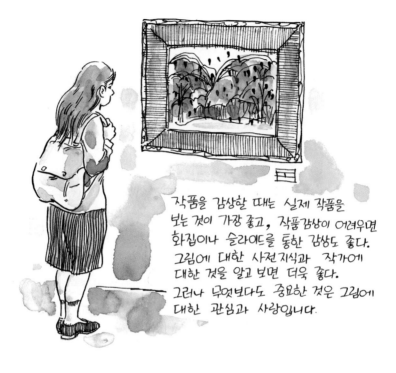

작품을 감상할 때는 실제 작품을 보는 것이 가장 좋고, 작품감상이 어려우면 화집이나 슬라이드를 통한 감상도 좋다. 그림에 대한 사전지식과 작가에 대한 것을 알고 보면 더욱 좋다. 그러나 무엇보다도 중요한 것은 그림에 대한 관심과 사랑입니다.

그러기 위해서는 미술실이 있어야 하고 암막 장치도 있어야 하며 충분한 자료도 있어야 하지만 이런 시설을 갖추고 있는 학교는 별로 없습니다. 그런 아쉬움 때문에 선생님들은 방학 때 전시장이나 박물관의 작품을 관람하도록 하는 감상 숙제를 내지만 학생들은 접근 방법을 잘 모르고 선생님들도 학생들에게 맡겨 버리는 감상이기 때문에 형식적인 전시장 방문에 그치고 있는 실정입니다. 그나마 대도시 학생들은 억지로라도 문화 공간을 찾을 수 있지만 지방에 있는 학생들은 그마저도 불편합니다.

　진품이나 슬라이드로도 보기가 힘들면 그림책을 보는 것도 좋습니다. 그러나 그림책은 가격이 비싸서 학생들이 곁에 두고 보기가 어렵습니다. 학교의 도서 구입비도 부끄러울 정도로 적은 액수입니다. 교과서를 보면 될 것 아니냐고 말할 수도 있을 것입니다. 그러나 교과서에 많은 그림이 실려 있어도 그

그림의 크기가 너무 작아서 눈이 나쁜 사람은 돋보기라도 가지고 보아야 할 정도입니다. 형식적인 나열에 불과하기 때문입니다.

선생님은 궁리 끝에 다음과 같이 감상 교육을 하고 있습니다. 선생님이 전시장을 다니면서 수집한 개인전, 그룹전의 그림책을 통하여 학생들에게 감상을 하도록 하는데 효과가 좋았습니다. 일단 학생들에게 그림책을 나누어 주고 보게 합니다. 그리고 서로 돌려 가면서 보게 하지요. 그러면 수십 명의 작품을 한자리에서 볼 수 있어서 좋습니다. 그리고 그 중에서 인상적이었던 작품을 감상문으로 쓰게 하고 이 책에 쓴 내용과 같은 조언을 해주면 더 효과가 있었습니다.

(2) 감상 교육의 중요성

이렇게 척박한 환경이지만 감상 교육은 모두가 관심을 갖고 개선해 나가야 할 큰 과제입니다. 실제로 미술은 우리가 인생을 살아나가는 데 있어서 대단히 중요한 부분입니다. 그것은 역사를 보아도 알 수 있습니다. 마치 물과 공기와 같아서 중요함을 잊고 있을 따름입니다. 밥을 먹고 신체를 튼튼히 하는 육체적인 만족도 중요하지만 인간에게는 정신적인 만족도 필요합니다. 우리의 생활 주변에서 미를 발견하고, 그림이나 예술품에서 아름다움을 느껴 심성을 건강하게 가꾸어 간다면 삶 자체가 풍요로워지겠지요. 느끼고 보는 것은 잘 그리는 것과 관계없이 누구나 관심만 가지면 할 수 있는 것이지요. 그래서 표현보다는 감상 능력을 기를 수 있도록 이 책의 내용을 구성한 것입니다.

지금과 같은 입시 위주의 교육 현실에서 우리 학생들에게 미술이 생활화되기는 어렵지만 이 책에서 읽은 내용이 감수성 예민한 여러분의 가슴속에 작은 씨앗으로 남아 훗날 어른이 되었을 때에는 생활 속에서 미를 향유할 수 있는 삶을 꽃피우게 되기를 바랍니다.

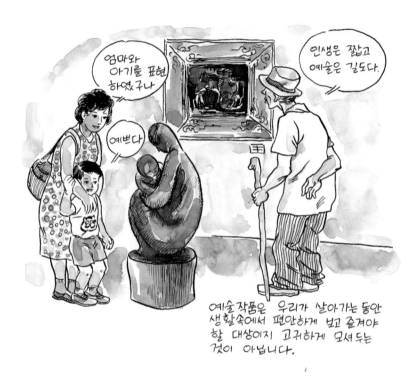

선생님은 그림을 잘 그리는 소수의 학생들보다는 그림을 어려워하는 대부분의 학생들을 위하여 함께 공부하는 심정으로 이 책을 쓰려고 합니다.

어때요? 선생님과 함께 한 걸음씩 걸어 볼까요?

2 | 미술이란 무엇인가?

　무릇 어떤 것을 알려면 그 근본이 무엇인지 알고 시작해야 합니다. 작은 풀잎도 뿌리를 두고 잎을 펄럭입니다. 등산을 할 때도 등산에 대한 기본적인 상식을 갖고 시작해야 즐거운 산행이 되듯이 미술이라는 분야도 기본 개념과 뿌리를 알고 시작해야만 흥미를 갖고 쉽게 다가갈 수 있겠지요.

　미술(美術)의 어원을 그대로 풀이하면 아름다움을 표현하는 기술로 볼 수 있습니다. 그러나 단순히 예쁘게만 그리거나 보기 좋게만 만든다고 해서 다 미술품이 되는 것은 아닙니다. 즉, 인간이 가지고 있는 감수성과 창의성으로 시대상이나 사회상을 통찰하여 당대의 미적 가치, 기준에 의해 아름답게 표현되었을 때 미술 작품이라고 할 수 있습니다. 어렵지요? 감수성은 무엇이며 시대상, 사회상, 미적 기준, 가치는 또 무엇입니까? 하지만 이 정도는 여러분이 알고 시작해야 합니다. 그래야 나중에 훌륭한 미술이 어떤 것인가 정도는 이야기할 수 있겠지요.

　좀더 자세히 말하면 미술이라는 것은 영어나 수학의 공식처럼 한 가지 방법으로 이루어지는 것이 아닙니다. 인간이면 누구나 가지고 있는 다양한 정신 세계가 다양한 방법으로 표현되고 다양한 시각으로 감상되는 지각, 즉 아름다움을 동반한 느낌의 예술을 말합니다. 다소 추상적인 이야기가 되는데, 한번 생각해 볼까요? 안견의 그림이 다르고 정선의 그림이 다르며 신윤복의 그림이 다릅니다. 또한 그 작품들을 볼 때도 사람에 따라 보는 기준이 달라서 아름다움을 느낄 수도 있고 추함을 느낄 수도 있습니다. 같은 느낌을 요구한

그림이란 우리가 원래 지니고 있는 표현욕구를 작가의 생각과 감성을 담아 다양한 재료를 통해 시각적으로 형상화 시킨 것입니다.

다면 그것은 미술이라고 할 수 없을 것입니다.

그러면 어떤 미술 작품을 좋은 작품이라고 할 수 있을까요? 그것은 모두가 인정하는 보편적인 아름다움을 지닌 작품을 말합니다. 어린이나 노인, 외국인이나 우리 나라 사람들이 모두 보아도 감동을 받을 수 있는 그런 작품이 훌륭한 미술 작품이라고 볼 수 있는 것이지요. 대개 박물관이나 미술관에 보존되어 있는 작품들이 여기에 해당됩니다. 그래서 미술을 알기 위해서는 고전 작품을 많이 보아야 합니다.

이러한 미술 작품을 감상함으로써 우리는 무엇을 얻을 수 있을까요? 다양한 재료를 사용하여 완성된 작품에서 기쁨, 안정, 여유, 격정, 감동의 느낌을 통해 카타르시스를 얻을 수 있습니다. 즉 마음의 정화(淨化)를 얻을 수 있는 것이지요. 여러분들이 잘 표현된 수묵화를 보고 "야, 참 맑고 시원하게 표현되었다"라고 본인도 모르게 이야기했다면, 그 순간에 여러분은 작품과 일체가 되어 좋은 느낌을 얻게 된 것입니다. 이럴 때 여러분은 그 느낌을 통해 심성이 안정되고 따뜻해지지요. 반면에 난폭하게 싸우는 모습을 본다든지 천둥, 번개가 몰아치는 험한 모습을 보게 되면 여러분들은 가슴이 두근거리고 맥박이 빨라지면서 불안한 마음을 갖게 됩니다. 그것은 우리에게 부정적인

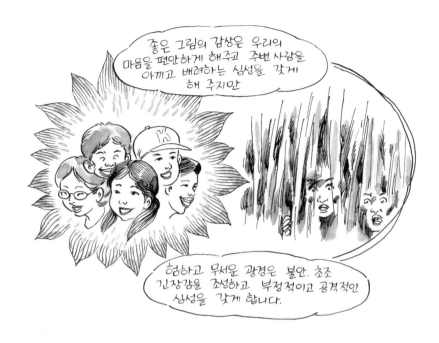

느낌을 갖게 합니다. 미술 작품의 감상은 우리에게 정서적 안정을 주고 원래 지니고 있는 심성을 아름답게 해줍니다.

물론 표현을 통해서도 우리는 즐거운 느낌을 갖게 됩니다. 표현할 때는 먼저 여러분들이 스스로 필요한 재료를 선택하고 마음속에서 우러나오는 것을 나타내게 되지요. 작품을 제작하는 과정에서 선생님은 여러분들이 몰입해 있는 모습을 보게 됩니다. 그 몰입의 순간이 창의성이 발현되고 신체 활동과 두뇌 활동이 활발해지는, 모든 감각이 동원되는 순간이며 여러분의 존재를 확인하는 순간이 됩니다. 즉 표현을 통해 여러분의 감성은 극대화되고 개성이 발현되며 정서는 충만해집니다. 실제로 여러분은 표현할 때 그런 순수한 느낌을 가져 보았습니까? 아니라고요? 미술을 점수 따는 수단의 하나로 생각하게 되면 순수성을 가질 수 없고, 교사도 미술 수업을 획일적인 방법으로 이끈다면 그 순수한 충만의 느낌을 유발할 수 없습니다.

그러므로 올바른 미술 감상과 표현을 경험하기 위해서는 열린 마음과 함께 능동적으로 참여하는 학생들의 자세가 필요하고, 교사는 학생 개개인의 창의성과 다양성을 존중해 주어야 합니다.

요약하면 미술 작품은 인간이 지니고 있는 창의성이 발현되어 표현된 작품을 말하며, 감상은 표현된 대상을 보고 느끼는 것을 말합니다. 표현과 감상은 미술의 가장 기본적인 틀이 됩니다. 그리고 표현과 감상을 통하여 여러분이 지니고 있는 따뜻한 심성과 충만한 정서, 창의성과 개성을 발현시켜 올바른 인격 형성에 도움을 주는 것, 이것이 미술의 중요한 역할이라고 할 수 있습니다.

그러면 미술의 역할을 좀더 구체적으로 살펴볼까요?

3 | 우리는 왜 미술과 친해져야 할까?

우리가 미술과 친하게 지내야 하는 이유는 여러 가지가 있습니다. 적어도 선생님과 함께 그림 여행을 하고 있는 학생들은 미술에 대해서 많은 호기심을 갖고 있을 것이라 여겨집니다. 그렇다면 여러분들은 자신이 미술의 어떤 면을 좋아하는 것인지 생각해 본 적이 있나요? 대체로 그리는 것, 만드는 것, 보는 것이 좋아서 미술에 호감을 가질 것입니다. 그런 것이 미술이 주는 호감의 외면의 모습이라면 보다 본질적인 내면의 모습이 있습니다. 여러분들이 미처 생각하지 못하고 있을 수도 있는 그 내면의 내용을 몇 가지로 살펴보도록 하겠습니다.

첫째는 미술 활동을 통해 개성과 창의성을 기를 수 있다는 것입니다. 우리는 누구나 각각의 성격과 소질, 특성을 갖고 있습니다. 어떤 학생은 글쓰기에 소질이 있는가 하면 또 어떤 학생은 탐구력이 뛰어나기도 한 것처럼 말입니다. 우리는 미술 활동을 통해 바람직한 방향으로 소질을 개발하고 좋지 않은 성격은 순화시킬 수 있습니다. 예를 들어 학생들에게 한 가지 주제를 주고 그림을 그리게 하면 점, 선, 면, 색 등 조형의 요소를 각기 다르게 사용합니다. 이처럼 다르게 표현하는 것이 정상이겠지요. 성격이나 특성이 다른데 같은 그림이 나올 수는 없는 것입니다. 같으면 미술 작품이라고 할 수 없지요. 이럴 때 교사는 학생들이 표현한 것들을 최대한 존중해 주어야 합니다. 그럴 때 학생들의 개성이 더욱 뚜렷해지고 발전적으로 나아가게 되는 것입니다. 미술

교육이 몇몇 엘리트를 위한 것이 아닌 이유가 여기에 있습니다. 학생들도 그 점을 안다면 즐거운 마음을 갖고 적극적으로 미술 활동에 임할 수 있을 것입니다. 그렇게 신장된 개성과 창의성은 훗날 여러분이 어른이 되었을 때 미술 전문인으로 생활하지 않더라도 사회의 여러 분야에서 발현되어 국가를 발전시키는 내적인 힘이 되고 다양성이 존중되는 바람직한 사회 발전을 위한 원동력이 될 수 있을 것입니다.

둘째는 생활 속에서 미술 활동이 이루어지면 바람직한 인격 형성에 도움이 됩니다. 인격이란 눈에 보이지 않는 무형의 것이지만 바르게 나아갈 길을 판단하고 옳고 그름을 분별할 수 있는 능력과 태도입니다. 바람직한 인격을 갖춘 사람이란 자신과 이웃을 사랑하고 우리 전통 문화를 존중하며 남과 어울려 함께 살아나갈 수 있는 마음가짐을 갖춘 사람을 말하겠지요. 미술과 친하

자연과 인간은 하나입니다.
어머니 품같은 자연에서
아름다움과 조화로운 질서를
볼 수 있고 따뜻한 감성도
가꿀 수 있습니다.

게 되면 여러분들이 인식하지 못하는 사이에 이러한 내면의 성숙함을 키울 수 있습니다.

셋째는 정서의 순화입니다. 요즘의 우리 사회는 개방화, 세계화라는 미명 아래 온갖 외래 문화가 범람하고 있습니다. 본받고 배워야 할 것도 많이 있겠지만 요즘 청소년들을 보면 배우지 않아도 될 것을 먼저 배우는 것 같아서 안타까울 때가 많습니다. 기성 세대가 마땅히 책임 의식을 느껴야 하겠지만 무분별하게 행동하는 우리 청소년들도 반성해야 할 것입니다. 우리의 뛰어난 전통이나 문화는 고리타분한 것으로 치부하고, 자극적이고 현란한, 국적 불명의 저급한 문화를 추종하는 것은 분명 잘못된 것이지요. 그러다 보니 맑고 순수해야 할 여러분의 정서가 피폐해지고 삭막해져서 남을 위할 줄도 자신을 아낄 줄도 모르고 끈기와 인내 없이 즉각적이고 충동적으로 행동하는 경향이

많아지는 것입니다. 물론 인간이 천사표를 단 것처럼 늘 평안하고 온화하게 살 수는 없겠지만 격한 감정이 솟구쳤을 때 한 발 물러서서 생각할 수 있는, 어려운 처지에 놓인 사람을 보았을 때 불쌍히 여길 줄 아는, 좀더 욕심을 부린다면 자연을 사랑하여 오늘의 아름다움을 미래까지 전할 수 있는 마음을 기르도록 노력해야 할 것입니다.

미술은 이러한 안정된 정서를 함양하는 데 큰 의미가 있습니다. 안정된 환경에서 아름다움을 추구하다 보면 심리적인 여유를 갖게 되고 복합적으로 얽힌 마음이 순하게 풀려 가는 것을 느껴 보았을 것입니다. 마찬가지로 좋은 작품을 여유롭게 감상하다 보면 마음이 차분해지는 것을 느낄 수 있습니다.

우리는 바람이나 따사로운 햇살, 냇물의 속삭임, 생동하는 물고기의 유영, 사계절의 변화 같은 것을 보고 느끼면서 충만한 감성을 기를 수 있습니다. 나뭇잎 하나에서도 조화로운 자연의 질서를 발견할 수 있습니다. 이러한 조화

의 질서를 발견할 수 있는 안목을 기르기 위해서는 자연을 많이 접하고 느껴야 합니다.

현대 사회는 척박한 시멘트 문화로 인하여 인간의 감정이 메마르고 사고가 획일화되어 가고 있습니다. 또한 자극적이며 즉각적인 것만을 추구하는 사회 분위기에서는 부정적이며 공격적인 정서가 팽배해지게 됩니다. 이러한 현실에서 미술은 아름다움을 느끼게 하여 우리의 정서를 풍요롭게 하는 데 큰 역할을 할 수 있는 것입니다.

이렇듯 미술은 단순히 그리고 만들고 보는 데 그치는 것이 아니라 그것을 통하여 여러분의 개성을 신장시키고, 창의성을 기르며 정서를 순화하는 데 그 본질적인 의미가 있습니다. 이것이 곧 미술 활동의 목적도 되겠지요. 그러므로 미술은 특히 감수성이 예민한 우리 청소년들이 아끼고 사랑해야 할 분야인 것입니다.

4 | 아름다움이란 무엇인가?

(1) 아름다움을 느낀다는 것

아름다움이란 무엇인가에 대해서는 옛날부터 많은 학자들이 논의를 거듭해 왔습니다. 아름다움에 대한 다양한 주장이 계속되고 있는 이유는 아름다움에 대해서 느끼는 감정이 사람마다 다르기 때문이지요. 수학이나 과학처럼 객관적인 답이 정해져 있는 것이 아니라 주관적인 요소가 많기 때문입니다. 한 점의 풍경화를 두고 어떤 사람은 아름다움을 느끼고 어떤 사람은 아무런 감흥을 얻지 못했다면 그 작품은 아름다운 것일까요? 앞의 사람에게는 아름다운 작품이지만 뒤의 사람에게는 아니겠지요. 이처럼 아름다움이라는 것은 정답이 없습니다.

그럼 구체적으로 어떤 느낌일 때 아름다움을 느꼈다고 할 수 있을까요? 그것은 어떤 대상을 보고 즐거움을 느끼는 것을 말합니다. 편안함, 따뜻함으로 충만해서 넉넉한 마음을 가지는 상태, 마음속에 응어리져 있는 여러 감정의 요소가 풀리면서 마음이 순화될 때 느끼는 감정, 즉 카타르시스의 느낌을 말합니다. 카타르시스라는 것은 마음이 순수하게 정화되는 느낌입니다. 마음이 울적할 때 실컷 울고 나서 속이 후련해지거나 산 꼭대기에서 큰 소리로 외친 후의 후련한 느낌 같은 것이 그 예가 되겠지요. 이것은 생활 속의 카타르시스라고 할 수 있습니다. 우리는 예술 작품을 통해서 영혼이 순화되는 차원 높은 카타르시스를 느낄 수 있습니다.

(2) 아름다움의 범위

아름다움의 범위는 어디까지일까요? 아름다움의 범위는 한계가 없지만 일반적으로 조화로운 것, 보기에 좋은 것, 균형과 비례가 잘 잡혀 있는 것, 해학적인 느낌을 주는 것, 웅장한 느낌을 주는 것, 장엄한 느낌을 주는 것, 숭고한 느낌을 주는 것, 우아한 느낌을 주는 것 등을 이야기할 수 있습니다. 그러나 아름다움의 기준이 개인에 따라 다르고 민족에 따라 다르기 때문에 '이것만이 아름다움이다'라고 단정할 수는 없습니다. 우리 나라만이 갖는 소박하고 자연스러운 아름다움이 있고, 이집트의 피라미드가 갖는 균형과 비례의 아름다움이 있는 것처럼 말입니다. 그러므로 우리는 아름다움에 대한 정답을 찾기보다는 예술 작품을 통해서 자신의 마음에 다가오는 감동의 느낌을 먼저 찾아보아야 합니다. 그 감동이 바로 아름다움입니다.

이러한 아름다움을 지각하는 우리의 신체 기관은 어디일까요? 미학의 기초를 확립한 독일의 바움가르텐은 사물을 객관적으로 인식할 때 이성이라는 고급한 능력에 의해 논리적으로 인식하는 경우와 감각적 직관에 의해 감성적으로 인식하는 경우가 있다고 했습니다. 즉 감성적 인식을 아름다움을 발견하는 의식으로 본 것입니다. 또한 독일의 에밀과 우티츠는 '사람들의 인식 영역 중 그토록 비중이 큰 감성적 인식을 소홀히 해서는 안 된다. 우리는 이성적 인식의 밝은 대낮만이 아니라 그 사이의 혼연한 여명으로서 감성적 인식을 가지고 있다. 감성은 우리가 명석한 인식을 얻을 수 있도록 오성(悟性)을 돕기 때문에 중요하다'라고 했습니다.

예쁜 꽃을 보고, '꽃의 수분 함량은? 성분은? 크기는? 언제 어떻게 그것이 생성되는가?' 등등을 예리하게 과학적으로 분석하기보다는 꽃 전체를 보고 "오, 예쁘다"라고 하며 온몸과 마음으로 감동을 느꼈다면 이것이 바로 감성으로 인식하는 것이지요.

이러한 학자들의 견해를 종합해 보면 아름다움이라는 것은 마음으로 느끼는 정서, 즉 감성에 의해 인식되는 것으로서 감성을 극대화할수록 참된 아름다

아름다움은 수리나 논리적으로 인식하는 것이 아니라 감성으로 인식합니다.

움을 발견할 수 있으며 그 아름다움으로 인한 순화를 통해 삶의 질을 높일 수 있다는 것입니다. 이러한 감성은 다양한 학습을 통해서 길러나가야 합니다.

(3) 아름다움을 느끼기 위해 할 일들

선생님은 우리 학생들에게 미술과 문화를 알기 위해서는 다음의 다섯 가지를 실천해야 한다고 주장합니다.

보아라 : 아름다운 그림을 감상하기 위해서는 우선 그림을 많이 보아야 합니다. 인생의 모든 일이 그렇듯이 결국은 본인이 많이 보고 깨달아야 합니다.

보아라. 들어라. 읽어라. 느껴라. 그리고 다녀라. 이것을 실천함으로써 우리는 감상의 방에 들어갈 수 있습니다.

읽어라 : 좋은 책을 많이 읽어야 합니다. 책은 문화의 집적물이기 때문에 앉아서 세상을 간접 체험할 수도 있고 시대를 초월하여 위대한 스승과 만날 수도 있습니다. 청소년기에 읽은 책이 평생의 지침이 될 수도 있기 때문에 좋은 책을 많이 읽을 것을 강조합니다.

들어라 : 관심이 있는 분야의 전문가들을 만나 질문하고 들어야만 합니다. 전문가와 대면하면서 배운 것은 확실하게 자기 것이 됩니다.

느껴라 : 아무리 좋은 음식도 본인이 먹지 않으면 소용이 없습니다. 작품과 자연의 아름다움을 보고 느끼며 작은 감동부터 가질 수 있도록 노력해야 합니다.

다녀라 : 여행을 많이 다닐 것을 권합니다. 여행은 우리를 성숙하게 하고 다양한 체험을 하게 하여 색다른 감동을 느끼게 합니다. 진정으로 자기 자신과 대화를 하고 싶으면 혼자 여행을 하면 됩니다. 학생들은 많은 것에 얽매여 자유롭지 못하지만 학교에서 열리는 야외 활동에서라도 여행의 느낌으로 접근한다면 다소간의 감동을 느낄 수 있을 것입니다.

이상의 다섯 가지는 감상의 첫걸음입니다.

5 | 눈으로 본다는 것

여러분들은 앞에서 아름다움이 무엇인지 공부했습니다. 이제 그 아름다움을 찾아가는 과정을 살펴보고자 합니다. 보통 어떤 대상을 보고 느끼는 것을 감상이라고 합니다. 그렇다면 본다는 것은 무엇일까요? 미술은 시각 예술이기 때문에 표현을 하든 감상을 하든 눈으로 시작해서 눈으로 끝나게 됩니다. 그러므로 대상을 본다는 것은 미를 어떻게 인식하는가의 문제가 되겠지요. 숲속 길을 걸을 때, 예쁜 꽃을 보거나 미술관에서 어떤 작품을 보게 될 때를 생각해 봅시다. 만일 여러분이 이런 경우에 대상을 보고 무엇인가를 느꼈다면 어떤 경로를 통해서 느끼게 되는 것일까요?

단순히 생각하면 내가 관심 있는 것을 보았으니까 또는 기호에 맞는 것이니까 내 눈에 보여져서 꽃이 예쁘다, 또는 그림을 잘 그렸다고 느끼는 것 아니냐고 생각할 수도 있지요. 그러나 사실은 미를 보고 인식한다는 것이 그렇게 단순하지가 않습니다. 우리가 어떤 경로를 통해서 아름다움을 인식하게 되는 것인지 알게 되면 앞으로 미술을 이해하는 데 큰 도움이 될 것입니다.

본다는 것에 대해서 학자들이 주장하는 내용이 조금씩 다르긴 하지만 대체로 다음과 같이 정리할 수 있습니다.

먼저 우리에게는 보려고 하는 의지와 감정이 있습니다. 꼭 미적인 것을 보지 않더라도 생활 속에서 우리들은 무수히 많은 것을 보고 생각하고 느끼고 판단하고 있습니다. 이와 마찬가지로 아름다운 것을 볼 때 여러분의 내면에서 우러나오는 나름대로의 감정이 있습니다. 그 감정을 미적 감정(美的感情,

aesthetic feeling) 또는 미의식(美意識, aesthetic consciousness)이라고 합니다. 이러한 감정은 예술을 체험할 때 필수적인 감정 요소가 됩니다. 즉, 아름다움을 인식하기 위한 기본 감정이지요. 이 미적 감정으로 미적 대상(美的對像, aesthetic object)을 인식합니다. 미적 대상이란 쉽게 말하면 보고자 하는 대상, 즉 작품이나 감상할 대상을 말합니다. 그 대상은 크게 두 가지로 나누는데 미의 형식적 측면과 내용적 측면으로 구분합니다.

미의 형식적 측면이란 작품의 구성 요소, 즉 표현 방법이나 기법 등을 말하

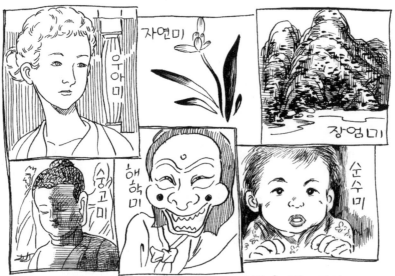

그리스 미술의 우아미와 자연에서 느낄 수 있는 자연미. 거대하고 웅장함에서 얻을 수 있는 장엄미. 종교미술에서 얻을 수 있는 숭고미. 생활속에서의 해학미. 때 묻지 않은 아이의 눈망울에서 엿볼 수 있는 순수미 ···
이렇게 우리는 미술사에서 끊임없이 순환되는 미의 흐름을 엿볼 수 있습니다.

고 내용적 측면이란 작품이 지니고 있는 내용을 말합니다. 그러므로 우리는 감상안(感想眼)을 기르고 미적인 대상을 발견하기 위해서 노력해야 합니다.

다음으로는 미적인 대상에서 미적 관조(美的觀照)를 통하여 미적 범주(美的範疇)를 확인합니다. 미적 관조란 미적인 대상에서 미적인 것을 받아들이는 것을 말하고 미적 범주는 미의 영역을 말합니다. 미의 종류는 어떠한 것이 있습니까? 앞에서 대략 이야기했듯이 미적 범주는 우아미(優雅美), 숭고미(崇高美), 해학미(諧謔美), 비장미(悲壯美), 추(醜)의 미(美) 등으로 크게 구분 짓습니다. 미적인 관조를 통해 본인이 보고 있는 대상이 어떤 미의 범주에 들어가느냐를 구분해야겠지요.

그 다음은 미적 판단(美的判斷)의 단계입니다. 본인이 본 작품이 어떠한 미를 지니고 있는가를 판단하는 단계입니다. 이 미적 판단은 크게 세 가지로 구분합니다.

첫 번째는 미적 대상에 대한 주관적인 판단입니다. 자신의 주관에 의해서 나름대로의 방법으로 미를 판단하는 것이지요. 단순한 것을 좋아하는 사람은 단순한 형태에서 아름다움을 찾을 것이고 화려한 색을 좋아하는 사람은 색채의 조화에서 아름다움을 찾는 것처럼 자신의 취향에 따라 아름다움을 판단하는 것을 말합니다.

두 번째는 대상에 표현된 미적인 판단으로, 미술에 대한 기본적인 지식을 가지고 이해하여 재인식하는 것을 말합니다.

세 번째는 미적 인상을 논리적으로 개념화하는 것으로서 자신이 느낀 미적인 인식을 정리하여 객관화하고 일반화하는 것을 말합니다. 즉, 미적 판단이라는 것은 대상을 보고 그 대상이 지니고 있는 아름다움이 무엇인가를 인식하는 것입니다. 감정이입의 상태에서 이 과정이 진행되면 미적 체험(美的體驗)을 하게 되는 것이고, 미적 향수(美的享受)도 갖게 되는 것이지요.

그러나 감정이입이 되지 않으면 우리는 이러한 과정을 겪을 수 없습니다. 감정이입이란 대상에 몰입하여 일체가 되는 것이지요. 미적인 대상과 자신이 일체가 되어야 아름다움을 표현할 수도 있고 감상할 수도 있습니다.

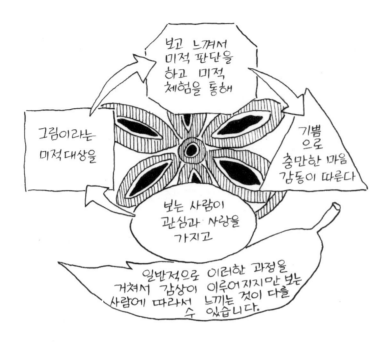

보고 느껴서 미적 판단을 하고 미적 체험을 통해

그림이라는 미적 대상을

기쁨으로 충만한 마음 감동이 따른다

보는 사람이 관심과 사랑을 가지고

일반적으로 이러한 과정을 거쳐서 감상이 이루어지지만 보는 사람에 따라서 느끼는 것이 다를 수 있습니다.

복잡하지요?

어려운 용어를 나열하였는데 여러분들이 이것을 보고 고개를 살래살래 흔들면서 책을 덮지 않기를 바랍니다. 실제로 여러분이 구체적인 내용과 용어를 몰라서 표현하지 못했을 뿐이지 매일의 생활 속에서 이루어지고 있는 것을 정리한 것입니다.

위에서 제시한 것이 대상을 보면서 느끼는 과정이고 작품을 보는 감상의 과정이 됩니다. 이런 과정을 통해서 여러분들은 예술 작품의 형식과 표현 내용 등 작품 전체에 나타난 맛을 음미하고 미를 인식하며 즐거운 느낌도 갖게 되는 것이지요.

이것을 좀더 쉽게 정리해 볼까요?

여기 선생님의 그림이 있습니다.

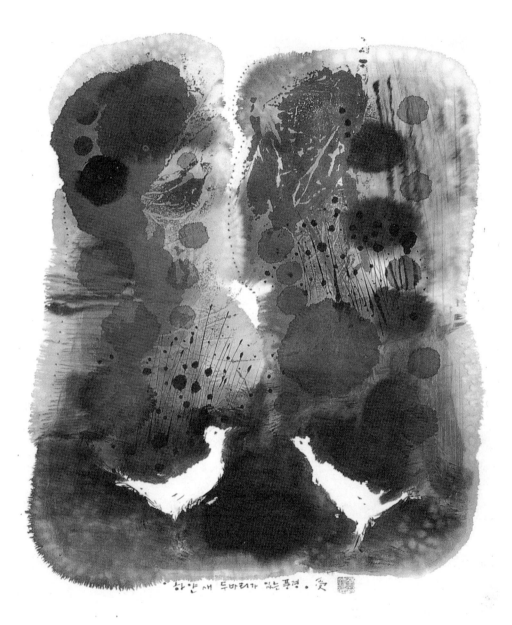

김종수, 〈하얀새가 있는 풍경〉, 1997, 종이에 먹과 연한 채색, 60×52cm

예진이는 이 그림을 그림책에서 보았습니다. 그러나 인쇄된 그림으로는 만족스럽지 않았기 때문에 진품을 보고 싶었습니다. 예진이는 감상자이고 작품을 보고 싶은 충동을 느낀 것은 미의식의 발로이며 작품은 미적인 대상이 되는 것입니다.

예진이는 전시장에 가서 이 작품을 천천히 보았습니다. 보통 작품을 볼 때는 그림 크기의 2~3배 정도의 거리만큼 떨어져서 보는 것이 좋으나 절대적인 것은 아닙니다. 그 정도 거리에서 보면 그림의 전체적인 모습을 잘 볼 수 있기 때문이지요. 세부적인 것을 보려면 더 가까이 볼 수도 있습니다. 그러나 만지면서 보면 안 되겠지요.

이 그림을 보고 예진이의 마음이 움직였다면 감정이입이 된 것입니다. 이렇게 보고 느끼는 것을 미적 관조라고 합니다. 이 관조의 단계에서는 보는 사람의 경험과 생각, 성별, 나이, 안목에 따라서 다양한 감정을 갖게 됩니다. 예를 들면 아이들은 그림에서 무엇을 그렸는지 기본 형태에 대해서 관심이 많고, 중고생들은 형태와 아울러 전체의 조화와 대상의 표현 방법, 작가에 대해서도 관심을 갖게 됩니다. 또 성인들은 본인의 경험과 안목을 기준으로 작품을 보게 됩니다. 그러므로 보는 사람마다 기준이 다른 것이지요. 여기서 무엇인가를 느꼈다면 그것을 미적 향수라고 합니다.

예진이가 새 형태의 변형과 번짐을 통한 담백한 표현에서 감흥을 느꼈다면 그 나름대로 감상이 된 것이지요. 그러나 다른 사람이 볼 때 예진이가 느낀 것과 같은 느낌을 갖지 않을 수도 있습니다.

그러면 감상에 대한 보편적인 기준은 없는 것일까요? 이 그림은 작가의 느낌에 의해 주관적으로 그린 것입니다. 작가가 의도한 대로 감상을 하는 것이 가장 좋은 감상일까요? 그렇지는 않습니다. 우리가 작가와 똑같이 느낄 수도 없고 그럴 필요도 없습니다. 하나의 작품은 그림이 완성된 후 작가의 생각과는 관계없이 그 나름대로의 가치를 지니게 됩니다. 보는 사람마다 다양한 느낌을 가질 수 있다는 이야기지요. 그러므로 미술에 관한 기본적인 지식은 보편성이 있으나 그 바탕 아래에서의 감상은 서로 다른 미적인 판단이 나오는

그림이 형성되는 데는 내용과 형식이 서로 결합이 되어야 합니다. 표현의 요소가 형식이 된다면 그림의 이야기가 내용이 됩니다. 이러한 것이 시대성과 사회성을 내포하여

표현이 되었다면 좋은 그림이 될 수 있습니다.

감상도 이러한 일련의 과정을 알고 보면 그림에 대한 이해의 폭을 훨씬 넓힐 수 있습니다.

것입니다.

　그러므로 미술을 잘 알기 위해서는 미술에 관한 기본적인 내용을 알고 보는 것이 좋습니다. 그것을 알기 위해 우리는 지금 함께 여행을 하고 있는 것이지요.

6 │ 인간은 왜 표현하고 남겼을까?

　우리에게 아름다움을 느끼게 해주는 고전 예술품들은 박물관이나 미술관에 많이 전시되어 있습니다. 그러면 사람들은 왜 이러한 작품을 표현하였고, 지금도 표현하고 있을까요? 원시시대부터 현대에 이르기까지 인류는 끊임없이 무언가를 표현하고 만들면서 생활해 왔습니다. 그렇게 표현해 온 이유는 무엇일까요? 처음에는 생활을 위한 수단으로 시작되었지만 시간이 흐름에 따라 종교적인 상징의 수단으로, 교화의 목적으로, 장식의 수단으로 제작되다가 근래에 들어 순수한 의미에서 감상을 위한 작품을 제작하게 되었다는 설이 유력합니다.

　학자들은 이러한 일련의 과정을 표현의 기본 이론으로 정리하였는데, 대체로 모방설, 상징설, 상상설, 유희 충동에 의한 표현 욕구설 등으로 구분합니다.

　모방설이란 작품 제작의 근거를 모방에서 구하는 것으로 작품을 제작할 때 자연을 모방하거나 이미 만들어진 유사 작품을 응용하여 표현하는 것을 말합니다.

　상징설이란 어떤 대상의 상징물을 만들기 위해서 표현했다는 설입니다. 원시 종교의 상징물부터 기독교, 불교의 상징물까지 종교의 필요성에 의해서 제작된 것을 예로 들 수 있습니다.

　상상설이란 작품 제작의 근거를 상상력에서 구하는 것으로 작품이 인간의 상상에 의해 표현되는 것을 말합니다. 원시시대의 과장된 암각화나 중세의 비현실적인 벽화, 현대의 추상 회화, 기하학적인 입체 작품까지 인간의 상상

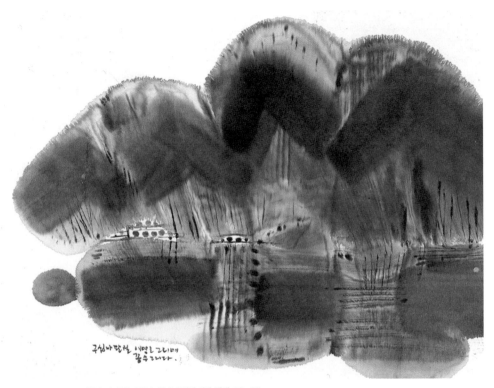

김종수, 〈여명〉, 1994, 종이에 먹과 연한 채색, 69×93cm

이 아니고서는 만들 수 없는 것들이 상상설을 뒷받침합니다.

유희 충동에 의한 표현 욕구설이란 인간의 놀고자 하는 욕구를 외부로 표현하려고 하는 충동에 의해서 작품이 만들어졌다는 설입니다. 이것은 유아의 행동에서 잘 알 수 있습니다. 유아는 끊임없이 떠들고 움직이면서 왕성한 호기심을 가지고 이곳저곳을 기웃거리며 자기의 존재를 과시합니다. 가르쳐 주지 않아도 리듬에 맞추어서 춤도 추고 노래도 하고 거침없이 낙서도 해댑니다. 어른들은 낙서라고 치부하지만 유아에게는 자기의 감정을 드러내는 하나의 표현 방식입니다. 이러한 행동을 유희 충동으로 볼 수 있습니다.

〈고구려 금동불광배 계미명〉, 563 몬드리안, 〈만개한 사과나무〉, 1912

　사실 이러한 예술의 기원에 관한 설들은 한 가지씩 독립적으로 나타나는 것이 아니라 여러 요인이 동시에 접맥되어 표현됩니다. 학습이 전혀 되지 않은 유아에게 표현의 동기를 부여하여 그리게 하면 표현이라기보다는 유희하는 듯한 모습만을 관찰할 수 있지만 어느 정도 의식이 있는 경우라면 한 가지 설만으로는 작품을 설명할 수 없는 경우가 많습니다. 예를 들어 조선 후기에 그려진 〈인왕제색도〉를 보면 주제는 실제 존재하는 자연을 그렸으므로 자연을 모방한 것이 되고, 본인이 그것을 그릴 때에는 자연과 하나가 되어 즐거운 마음으로 표현했을 것이므로 유희 충동도 들어 있을 것이며, 또한 자신의 상상력을 동원하여 화면을 변형시키거나 과장해서 표현했으므로 상상설도 적용되는 것입니다. 이렇게 한 작품을 제작할 때도 여러 요인이 복합적으로 나타납니다. 단지 어느 부분에 더 치중해 있느냐가 문제겠지요.

　인간이 표현을 하게 된 동기를 위에서 제시한 몇 가지의 간단한 이론으로 설명하기는 어렵지만 작품 제작의 근저가 되는 것만은 분명합니다. 오늘날의 작가들도 대체로 이 범주 안에서 창작을 하고 있다고 볼 수 있습니다.

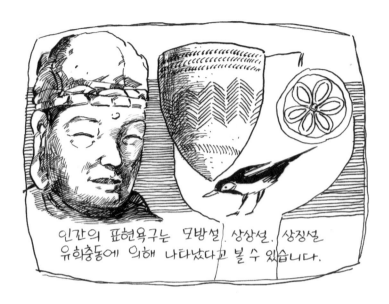

인간의 표현욕구는 모방설, 상상설, 상징설, 유희충동에 의해 나타났다고 볼 수 있습니다.

우리가 보는 옛 작품은

그렇다면 이렇게 제작된 작품들이 어떻게 남겨지게 되었을까요? 오늘날까지 전해져 박물관에 있는 작품들은 대체로 당대 최고의 작품이라고도 할 수 있는 것들입니다. 옛날에 생활 용품으로 사용되던 것들은 남겨지기 힘들지만, 빼어난 작품은 모두에게 사랑받고 귀함을 인정받아 가보로 전해내려 오거나 국가가 관리하여 오늘날까지 전해졌습니다. 또한 우수한 예술품을 생활 용품이나 의식에 사용했던 왕족이나 귀족들은 그 작품을 무덤 속에까지 가지고 갔지요. 그 작품들이 발굴되고 박물관에 보관되면서 우리가 볼 수 있게 된 것입니다. 이렇게 오랫동안 많은 이들에게 사랑받는 빼어난 작품들을 고전이라고 합니다. 우리 나라에서는 이런 작품들을 국보, 보물로 구분하여 국가적인 차원에서 관리, 보호하고 후손에게 전해 주고 있습니다.

7 사랑하는 마음으로 그림을 보자

우리는 앞에서 미술의 기본 개념을 공부하였습니다. 이제 우리 조상들이 남겨 놓은 작품이나 현대의 작품을 볼 때 어떤 자세로 보아야 하는지에 대해서 같이 생각해 보고자 합니다.

작품을 볼 때는 원칙을 가지고 체계적으로 보는 것이 좋습니다. 주먹구구식으로 보게 되면 눈에 들어오는 것도 없고 좋은 느낌도 가질 수 없습니다.

우선 작품을 볼 때 가장 중요한 것은 미술에 대해 애정을 갖는 것입니다. 그림이라는 말이 '그리움'에서 비롯되었듯이 사랑하는 마음 없이는 어떤 대상도 자신의 마음속에 들어오지 않습니다. 사실 우리 학생들이 학교에서 미술에 대해 애정을 갖기란 정말 힘듭니다. 입시와 큰 상관이 없고 미술 시간도 소위 주요 교과에 밀려 아주 적게 배당되다 보니 많은 학생들이 미술은 해도 좋고 안 해도 좋은 과목으로 생각하는 것이지요. 교육 정책의 담당자들이 미술의 중요성을 간과하고 있기 때문에 학생들도 이것을 당연시하고 있는 것입니다. 그러나 앞에서 살펴보았듯이 미술 교육은 매우 중요합니다. 다만 심성 교육이다 보니 그 결과가 금방 눈에 보이지 않고, 그래서 도외시하고 있는 것이지요. 여러분들이 미술을 왜 해야 하는지 이해했다면 미술을 사랑하는 마음으로 대해야 합니다. 사랑하는 마음으로 대하면 마음의 문이 열리게 됩니다.

학생들과 함께 전시장에 가 보면 형식적으로 작품을 대하는 학생들이 많습니다. 미술 작품을 보는 것은 직관적으로 보고 느끼는 것이기는 하지만 생각

없이 형식적으로 임하면 얻을 수 있는 것이 하나도 없습니다. 마음의 문을 열고 감동을 느끼기 위해서는 사랑하는 마음으로 대상과 마주해야 합니다. 그럴 때 본인의 마음과 작품이 하나되어 감상이 이루어지는 것입니다.

둘째, 박물관이나 전시장을 자주 찾아야 합니다. 선생님도 좋은 전시가 있을 때 학생들에게 권장을 하지만 단순히 권하기만 하면 별로 가지 않습니다. 여러분들 주변에 재미난 것이 많기 때문에 굳이 찾지 않는 것이지요. 숙제를 내 주고 안 갈 수 없게 합니다. 보아야 느낄 수 있으니까요. 그렇게라도 볼 기회를 제공하고 싶은 것이 미술 선생님들의 마음입니다. 아무튼 많이 보아야 합니다. 그래야 다른 작품과 비교할 수도 있고 좋은 작품, 좋지 않은 작품을 선별할 수 있는 안목이 길러집니다. 여러분들도 많은 친구들과 지내다 보면 친구들의 특성이나 성격의 장단점을 모두 알 수 있듯이 작품을 바르게 이해하기 위해서는 많이 보고 많이 느껴야 합니다. 아무리 좋은 것이 있어도 본인이 원하지 않으면 줄 수가 없습니다. 박물관이나 전시장이 가까이 없는 학생들은 도서관에 있는 화집을 통해서 볼 수도 있고 인터넷을 통해서 볼 수도 있습니다. 마음먹기에 달려 있습니다.

셋째, 무턱대고 볼 것이 아니라 가능한 시대별로 정리된 작품집부터 보는 것이 좋습니다. 예를 들면 우리 나라 구석기시대부터 현대 미술에 이르기까지 시대의 흐름을 알고 작품을 대하면 그 작품이 만들어지게 된 시대 상황, 사회 배경, 작가가 그 그림을 그리게 된 사연까지도 알 수 있습니다. 재미있는 사실도 많이 발견할 수 있고 미술을 이해하는 데도 큰 도움을 받을 수 있습니다.

김득신의 〈성하직구(盛夏織屨)〉라는 그림을 볼까요?

이 그림을 보면 여러 가지 의문점이 생깁니다. 단순히 '무언가를 만들고 있는 사람과 할아버지와 아이를 그린 그림이네. 별 것 아니네' 라는 시각으로 마음의 눈을 닫아 버리면 얻을 것이 없습니다. 왜 이런 주제를 그렸을까? 왜

김득신, 〈성하직구〉, 조선시대, 종이에 먹과 연한 채색, 23.5×28cm

선으로만 그렸을까? 왜 종이에다 그렸을까? 이런 그림이 당시에 매매가 되었
을까? 왜 김득신의 그림에는 사람들이 많이 나올까? 등등 생각을 하면서 보
게 되면 의문점이 끝없이 나옵니다.

　이런 의문점을 하나하나 풀어갈 때 그 시대의 문화와 역사, 생활, 미의식을
알게 됩니다. 이런 방식으로 의문점을 가지고 접근하다 보면 여러분들은 많
은 것을 알고 느끼게 되어 자신의 주체적인 미의식을 정립할 수 있고 아름다

움에 대한 올바른 판단도 할 수 있습니다. 이런 과정이 반복되면 자신도 모르게 감상안이 높아지고 심성도 바르게 되는 것입니다.

시간의 흐름에 따른 작품 배열은 박물관에서 쉽게 볼 수 있습니다. 그 흐름대로 시간이 날 때마다 천천히 탐색하다 보면 눈이 열리게 되는 것이지요. 시간을 투자하지 않고는 얻을 수 없습니다. 입시 공부할 시간도 부족한데 박물관이나 전시장에 어떻게 자주 가냐고요? 시간은 만들어야 합니다. 바쁜 여러분들을 위해서 박물관이나 전시장은 일요일에도 방학 때도 문을 열고 있습니다. 박물관과 대부분의 전시장에서 우리 학생들에게는 입장료도 받지 않습니다. 문은 활짝 열려 있습니다.

넷째, 메모하는 습관을 가져야 합니다. 작품을 보면서 중요한 사항을 기록하고 자신의 느낌을 메모하다 보면 훨씬 쉽게 정리가 될 것입니다. 미술은 시각적으로 느끼는 예술이지만 작품에는 많은 형식과 내용을 담고 있기 때문에 그냥 보고 지나치기보다는 인상적인 형태를 스케치해 보거나 글로 간단하게

우리는 우리 것을 먼저 알고 주변의 것에 눈을 돌려서 긍정적인 요소들을 표용해야 합니다.

단정하고 당당한 우리의 탑

정리하면서 보면 안목도 넓어지고 체계적인 이해도 가능하게 되겠지요. 또한 메모하여 정리하는 습관을 갖다 보면 관찰력과 탐구력 그리고 문장력도 쑥쑥 자라게 될 것입니다.

훗날 화가로서 사회에 진출하는 학생은 극소수일 테고 우리 학생들은 대부분 다양한 분야에서 활동하는 생활인이 되겠지요. 그래서 미술에 대한 이해, 작품을 보고 느끼는 방식을 학창 시절에 정확하게 익혀 일생을 미술과 가까이 하는 것이 필요합니다. 그 첫걸음이 우리의 미술을 이해하는 것입니다. 자기로부터 출발하여 주변으로 영역을 넓혀 나가는 것이 중요합니다. 스스로를 알면 우리를 알 수 있고 우리를 알아야 세계를 알 수 있습니다. 우리와 우리 것을 모르는데 남의 것을 알아서 무엇하겠습니까?

8 | 어떤 작품이 좋은 작품일까?

　미술을 표현하거나 감상할 때 객관적인 기준이 없다고 하더라도 옛날부터 사람들이 아름답다고 인식해 온 보편성을 획득한 미의 질서는 있습니다. 이를테면 가장 완벽한 아름다움을 느낄 수 있는 이상적 미, 성스러움을 느끼게 하는 숭고의 미, 완벽한 비례를 통한 대칭의 미, 움직임을 통해서 느낄 수 있는 역동적인 미, 맑고 깨끗함에서 느낄 수 있는 순수의 미, 자연의 질서를 존중한 자연의 미 등이 그것이지요. 대체로 여러 조형 요소들이 조화롭게 구성된 것을 볼 때 아름다움을 느낄 수 있는 것입니다.

　이러한 아름다움은 오랜 미술의 역사 속에서 보편성을 획득한 아름다움이라 할 수 있겠습니다. 그럼 보편적으로 인정되는 아름다움을 지닌 작품이라고 할 수 있는 것들은 어떠한 것일까요? 그리스 시대에는 이상적인 아름다움을 추구하는 우아미가 풍미했고 중세에는 종교적인 숭고미가 풍미했지요. 신에서 벗어나 인간과 자연을 예찬했던 19세기 인상파 시기는 자연미가 풍미하게 됩니다.

　한편 우리 나라의 경우 원시시대에는 고졸한 미를, 고구려는 벽화를 통한 기상 넘치는 미를, 백제는 지역의 특성이 담긴 온화한 미를, 통일신라시대에는 자연에 근거한 조화의 미를 추구했습니다. 고려시대에는 불교 미술의 정수라고 할 수 있는 불화에서 섬세하고 정교하며 숭고한 아름다움을 표현하고 있으며, 고려자기를 통해 우아한 형태미와 선, 색채미를 표현했습니다.

　조선시대에는 자연과 조화되는 아름다움이 풍미합니다. 조선 백자의 순박

한 미나 진경산수화를 통한 자연의 미, 단순하고 간결한 선으로 생활 속의 아름다움을 표현한 풍속화 속에서 이를 볼 수 있습니다. 이러한 미술이 발달할 수 있었던 것은 당시의 미적 감각이 이러한 양식을 수용하고 장려했기 때문이지요.

이렇게 시대에 따라 미적인 범주를 달리하면서 작품이 제작되어 왔으므로 '이것만이 좋은 작품이다'라고 단정할 수 없습니다. 즉 그 시대의 사회 분위기나 그 당시 사람들의 취향에 따라 아름다움의 선호도가 달라지는 것입니다.

그러면 오늘날의 좋은 작품은 어떤 작품일까요? 현대는 다양성의 시대라고 할 만큼 새로운 양식의 기발한 작품들이 제작되고 있습니다. 회화 아닌 회화, 조각 아닌 조각, 비디오 아트, 설치 미술 등 토탈 미술이라고 할 정도로 새롭고 다양한 작품들이 많기 때문에 과거처럼 하나의 미적 범주에 넣을 수가 없습니다. 굳이 이름을 붙인다면 다양한 미의 시대라고 할까요?

그러므로 좋은 작품이라고 할 수 있는 것은 인간이 축적해 온 미적인 범주를 포함하면서도 그 당시의 시대상과 사회상을 가장 잘 드러내고 작가 개인의 개성과 창의성을 더하여 독자적으로 표현된 작품이겠지요.

현대 미술은 작가의 주관성이 깊이 있게 표현된 것이기 때문에 전통적인 조형감각과는 거리가 있습니다. 그러므로 현대 미술을 감상할 때는 작가의 의도를 알고 보는 것도 중요하지만 감상자의 시각과 마음가짐도 중요합니다.

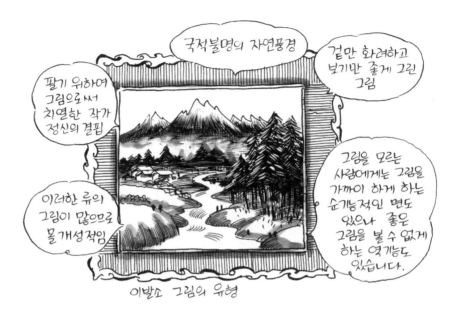

이발소 그림의 유형

얼마 전에 학생들과 함께 한 전시장에서 작품을 관람하였습니다. 한 학생이 외국의 추상 작품을 한참 보더니 "뭐가 뭔지 모르겠고 장난 같이 그려서 나도 그리겠다"면서 이게 무슨 그림이냐고 하였습니다. 그 그림은 큰 붓으로 굵은 가로 선을 이용하여 빠르게 그린 그림이었습니다. "기본적인 조형 요소를 이용하여 작가의 주관적인 정신을 극대화시켜 표현한 것이므로 어떤 형태를 찾으려 하지 말고 전체에서 풍겨 나오는 이미지를 찾아 보도록 해라. 작가가 나름대로의 생각을 갖고 작품으로 승화시켰으므로 결코 장난이 아니다. 이 작품을 더 깊이 이해하고 싶으면 작품집의 서문을 읽어라. 작가의 의도를 이해했더라도 그대로 느낄 필요는 없고 본인의 느낌으로 받아들이면 된다"라고 답해 주었습니다.

그러면 좋지 않은 작품이란 어떤 것을 말할까요? 지금까지의 이야기와 반대되는 작품들이 좋지 않은 작품에 해당되겠지요.

즉, 다음과 같은 경우는 좋은 그림이라고 할 수 없습니다.

첫째, 개성이 없는 그림입니다. 독자성을 확보하지 못한 작품은 미술계에서 우수한 작품으로 인정하지 않습니다. 개성이 없다는 것은 기존의 우수작을 모방한 아류가 많다는 것입니다. 그러한 그림은 진정한 예술이라 할 수 없을 것입니다. 그러한 아류를 구분하는 안목 역시 많이 보아야 생기는 것이겠지요.

둘째, 기교에만 능숙한 그림입니다. 화려한 색채로 매끈하게 처리한 화면 속에는 맑은 물이 흐르고 하늘에는 해가 떠 있으며 멀리 폭포도 보입니다. 눈 덮인 산도 첩첩이 있습니다. "아니 이렇게 멋지게 그렸는데 좋은 작품이 아니라니?" 라고 반문할지 모르지만 눈에만 잘 띄는 그런 그림은 유해 색소를 입혀 놓은 음식과도 같은 것입니다. 이런 그림은 대체로 현란한 색을 분별 없이 사용하여 눈에는 금방 띌지 모르지만 말초적인 감각에만 호소하기 때문에 금

방 싫증이 납니다. 예술성이 없는 것이지요.

셋째, 자기만의 감각이나 철학이 없이 대중들의 기호나 취향에 맞춰 팔기 좋게만 그린 그림입니다. 이런 그림은 시대 정신이나 사회성을 외면함으로써 예술적인 가치가 없는 그림이 됩니다. 결국 이런 그림은 단순한 장식품을 넘어서지 못하는 것입니다.

넷째, 작가 정신이 없는 그림입니다. 작가 정신이란 작가가 자기 작품을 위해서 신명을 다하는 것을 말합니다. 늘 연구하고 노력하여 자신의 창의성과 개성을 계발하고 그 자신만의 개성으로 조형의 질서와 재료를 통해 작품에 임하여 하나의 생명을 창조하듯이 작품을 제작하는 태도를 말합니다. 이러한 정신으로 작품에 임해야만 살아있는 작품이 됩니다.

사실 이러한 정신을 견지하면서 작품을 제작하기는 대단히 어렵습니다. 왜냐하면 작가도 한 사람의 생활인이기 때문이지요. 그래서 몇몇 나라에서는 작가들이 작품에만 전념할 수 있도록 다양한 지원을 하고 있습니다. 우리 나라는 어떠냐고요? 그림만 그려서 생활하는 사람은 별로 없습니다. 생활이 안되기 때문이지요. 우리 나라는 국가의 지원이 거의 없습니다. 작가가 홀로 서지 않으면 그림을 그릴 수조차 없기 때문에 작가들은 부업을 하면서 작품 활동을 할 수밖에 없습니다. 선생님도 몇 년 전에 작품전을 했는데, 몇 년간 모은 돈을 투자했으나 수익은 거의 없었습니다. 작품전을 했다는 자기 만족만을 작품과 함께 용달차에 싣고 올 수밖에 없었습니다.

문화 산업의 비중이 커지면서 사회 전체적으로 관심도가 높아지긴 했지만 아직까지도 창작 활동에 대한 지원이 거의 없어 작가들은 생활고에 시달리면서 작품 활동에 임하는 실정입니다. 이렇게 척박한 환경에서 오늘날 우리 나라 미술이 이만큼이라도 발전한 것은 작가 정신이 살아 있다는 증거입니다.

우리 학생들은 작가 정신을 갖고 표현하는 작가의 작품에 대해서 어려운

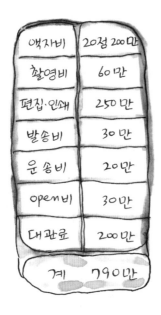

액자비	20점 200만
촬영비	60만
편집·인쇄	250만
발송비	30만
운송비	20만
open비	30만
대관료	200만
계	790만

선생님이 아껴서 쓴
개인전 비용 내역서입니다.
물론 작품제작비나 시간
비용은 빠져 있습니다.
작품이 거의 팔리지 않으므로
전시 후에 다시 안고 집으로
돌아와야 합니다.

환경에서 만들어진 작품이므로 많이 봐 주고 박수를 보내야 합니다. 그래야
작가들이 힘을 얻어서 더 좋은 그림을 그릴 수 있을 것입니다.

이제 좋은 그림과 좋지 않은 그림을 어느 정도 구분할 수 있겠지요?

제2장 우리 그림의 뿌리

1 | 우리 것이란 무엇인가?

우리 미술을 깊이 이해하기 위해서는 그 근본 바탕을 알아야 합니다. 그것은 미술품을 만들게 된 저변의 의식, 곧 우리 민족의 미의식입니다. 그것이 우리 그림의 근본이 되겠지요. 미의식은 앞에서 공부했지요? 아름다움을 지각하거나 아름다움을 표현하는 기본 인식을 미의식이라고 한다 했지요. 이 미의식은 시대나 지역, 나라마다 다르게 나타난다고도 이야기했습니다. 그럼 우리 선조들은 어떤 미의식을 갖고 표현했을까요?

우리 나라의 미의식에 대해 많은 연구를 하신 분들의 이야기를 토대로 우리 나라의 미의식을 살펴볼까요?

먼저 외국인 중 잭켈(Seckel)은 한국 미술의 기본 바탕으로 조작 없는 자연성, 기술적인 완벽에 대한 무관심성, 작품마다 갖는 생명력을 들고 있습니다. 또 우리 미술에 깊은 애정을 가졌던 맥퀸(E. McCune)은 한국의 미술이 세련과 조잡의 두 극단이 있으나 그 어느 쪽에도 힘과 마음을 끄는 정직성이 있고 재주를 부리기보다는 있는 그대로를 존중하면서 강한 표현에 중점을 두고 있다고 했습니다.

한편 일제시대 때 우리 문화에 많은 관심을 가졌던 일본인 유종열(柳宗悅)은 지극히 감상적이면서도 주관적인 차원에서 한국의 미술을 비애의 미, 애상의 미로 이야기하였습니다. 당시 허물어져 가는 조선의 모습을 동정하며 객관적이고 전체적인 시각보다는 식민지 지배자의 입장에서 부분만을 주시하여 약하고 소심하며 여린 모습만을 강조한 것이지요.

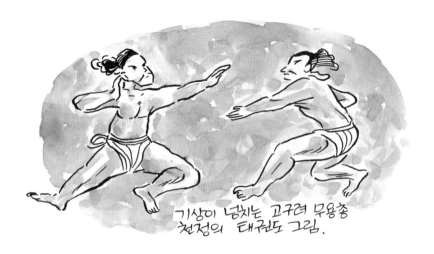

기상이 넘치는 고구려 무용총
천정의 태권도 그림.

　그러나 고구려 벽화, 고려 불화, 조선 백자, 진경 산수화, 풍속화 등을 보면 이 이론이 얼마나 허구적인지 잘 알 수 있습니다. 이와 같은 작품들 어디에서도 애상적인 비애는 찾을 수 없습니다.

　오히려 고구려 벽화에서는 웅혼하고 강건한 기상을 느낄 수 있고, 고려 불화에서는 정교함과 화려함, 조선 백자에서는 대범함과 순수함이 넘치는 넉넉함, 조선 회화에서는 강직함과 활달한 선의 느낌을 얻을 수 있습니다.

　그러나 조선 말기의 시대 상황은 외국인들에게 애조 띤 느낌을 주기에 충분했습니다. 우리 민족은 주권을 지키지 못했고 무너진 나라에서 주체적인 문화를 창출할 수는 없기 때문입니다. 그래서 그런 치욕적인 이야기를 듣는 것입니다. 그러나 우리 나라 미술의 전체 흐름을 보면 소심한 면과 비애적인 면은 찾을 수 없습니다.

　우리 나라 학자들 중에서 우리의 미의식을 최초로 논한 사람은 고유섭 선생님입니다. 고유섭 선생님은 우리의 미의식을 무기교의 기교, 무계획의 계획, 다듬어지지 않은 비정제성, 무관심성 등으로 파악하고, '세부에 치중하지 않으나 큰 덩어리에서 구수한 큰 맛이 있다'고 하였습니다. 구수한 큰 맛이

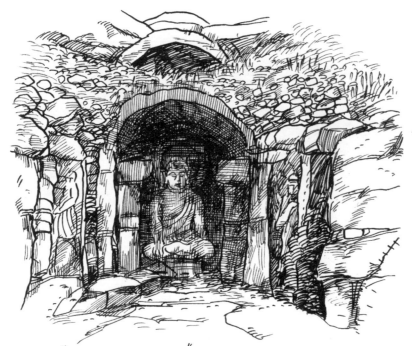

"1910년 당시의 석굴암" 거의 페허상태인 이런
문화재를 보고 일본인들은 망해가는 나라의
비운을 느꼈을 것입니다. 이것이 조선을 비하시키는
식민정책과 맞아 떨어져 애상과 비애를 강조
하였습니다.

뭐냐고요? 오늘날 우리는 온갖 가지 다양한 음료의 맛에 길들여져 순수한 맛
을 잃어 가고 있습니다. 얼마 전까지만 해도 우리는 가마솥에 잘 마른 장작불
로 밥을 해 먹고 솥에 남아 있는 누룽지를 다시 물로 끓여 숭늉을 만들어 먹
었습니다. 약간 탄 듯한 누룽지의 국물은 구수하면서도 넉넉한 맛을 줍니다.
우리 학생들은 가마솥이나 숭늉의 단어도 낯설지 모릅니다. 불과 얼마 전까
지 우리 생활 속에 있던 것들인데 편리함에 길들여진 나머지 잃어버린 문화
중의 하나가 되었습니다. 넉넉한 사발에 담긴, 달지도 시지도 쓰지도 않은 따

떠 있는 버들잎과 태양에 젖은 맑은 샘물에는 투명하고 넉넉한 우리 민족의 정서가 잘 담겨 있습니다.

스하면서도 구수한 숭늉의 맛, 숭늉을 다 마셔도 그릇에 남아 있는 온기, 이런 여유로움과 넉넉한 심성이 구수한 큰 맛이며 우리 나라의 미의식을 일컫는 것이 아닐까 생각합니다.

얼마 전에 작고하신 김원룡 선생님은 한국 미술의 기저에 흐르고 있는 것은 자연주의라고 전제하였습니다. 자연주의는 무엇일까요? 기교적이지 않으며 있는 그대로의 모습에 충실하면서 누구나 다가갈 수 있는 평범함 속에서 인간적으로 표현한 것을 자연주 표현이라고 할 수 있겠습니다. 즉, 우리 나라 미술은 자연을 거역하지 않고 순응하면서 조화를 이끌어 냈고 세심한 것보다는 대범함의 덩어리로 표현하면서 자연과 조화를 이루는 미를 창출해 왔다는 것이지요. 김원룡 선생님은 이런 자연주의가 삼국시대부터 조선시대에 이르기까지 한국 미술의 기조가 되고 있다고 보았습니다.

선생님도 그림을 그려 오면서 '우리 나라의 미의식은 무엇일까'에 대해서 나름대로 고민을 해 왔지만 여러 학자들이 주장한 것 중 무념 무상의 표현, 무기교의 기교, 비균제성, 구수한 큰 맛, 대범성을 바탕으로 한 자연주의 정

우리의 미술은 인위적인 것을 최소화하여 자연에 순응하고 맑고 깊으며 순수하고 넉넉한 심성을 담고 있습니다.

신이 가장 공감이 가고 적절하다고 생각합니다.

　선생님의 생각으로는 투명성이 돋보이는 담백함이 첨가되면 더욱 적절하지 않을까 생각됩니다. 우리 나라의 그림이나 도자기는 색상의 표현에서 탁하지 않고 맑고 순수한 느낌을 줍니다. 이러한 느낌은 중국이나 일본 작품에서는 느낄 수 없는 것으로서 우리의 미술에만 있다고 생각합니다. 기후 조건이 맑고 청명해서인지 선생님은 우리의 작품에서 맑고 선명한 투명성이 강하게 다가왔습니다. 오늘날 우리 나라 현대 미술을 대표하는 그림들에서도 담백한 투명성이 돋보입니다. 이것은 우리 음식 문화에서도 엿볼 수 있습니다. 맑고 깨끗한 수정과나 식혜, 맑은 물김치 맛이 바로 담백하면서도 투명한 맛입니다.

　자, 이제 우리 나라의 미의식이 무엇인지 아시겠지요? 우리 나라의 미술은 자연에 순응하여 물이 위에서 아래로 내려가듯이 있는 그대로를 표현함으로써 자연과 조화된 미를 나타냈습니다. 즉, 자연에 순응하는 인간 중심의 순수하고 맑은 의식을 우리의 미의식이라고 할 수 있겠습니다.

2 │ 우리 그림에 담겨 있는 근본 정신

문학이든 음악이든 모든 예술에는 작가의 정신이 내재되어 있습니다. 그림도 마찬가지입니다. 불교가 융성할 때는 불교와 관련된 그림이 흥하였고 도교가 융성할 때는 도교색이 짙은 그림이 흥하였듯이 무릇 그림을 이루는 데는 근본 정신이 그 바탕에 깔려 있기 마련입니다. 그러면 우리 그림 속에 내재해 있는 정신은 무엇일까요?

우리 그림의 근본 바탕에는 유교, 불교, 도교의 정신이 녹아 있습니다. 신선도나 무릉도원 그림은 도교의 정신을 표현한 그림으로 볼 수 있고, 달마도나 불화 등은 불교의 정신을 표현한 그림으로 볼 수 있으며 삼강오륜 등 교육적인 내용을 담고 있는 그림은 유교 정신을 표현한 것으로 볼 수 있는 것입니다. 또는 세 가지가 동시에 접맥되어 나타나기도 합니다. 그림의 형식이나 내용 면에서 유·불·선의 정신이 크게 작용하였고 자연주의의 회화에서도 조형의 근본을 이루고 있습니다. 우리 그림에는 특징적인 요소가 몇 가지 있습니다. 우리 그림은 주로 동물의 털로 된 붓, 먹, 돌로 된 벼루, 여린 화선지와 주로 자연에서 채집한 채색 물감으로 그렸습니다. 또한 선 중심의 그림을 그렸고, 어떤 그림은 하얀 바탕을 그대로 남겨 두고 있습니다. 우리 그림의 근본 바탕을 알면 이러한 우리 그림의 특징을 이해할 수 있습니다. 그래서 우리는 유·불·선의 회화 정신을 살펴보아야 합니다.

(1) 유교의 회화 정신

유교의 회화 정신은 "그림을 그릴 때는 본바탕이 그림을 그리는 것보다 더 중요한 것"이라는 공자의 말에 잘 나타나 있습니다. 즉 겉으로 드러난 아름다움보다는 깊은 곳에 내재되어 있는 아름다움을 중요하게 생각한 것입니다. 이것을 '소(素)'라고 하는데 '소'라는 것은 눈에 보이지 않는 색채로서 모든 색을 서로 조화시키는 작용을 한다고 보았습니다. 이것을 풀어 보면 그림 속에 내재되어 있는 본바탕, 즉 정신을 일컫는 것이라 할 수 있습니다. 참된 아름다움을 얻기 위해서 그림은 유교 정신인 '오덕(五德)'을 겸비해야 하는데 오덕이란 인ㆍ의ㆍ예ㆍ지ㆍ신으로서 공손, 검소, 겸양, 온화 등을 일컫습니다. 이러한 요소가 그림 속에 녹아 있어야 참된 그림이 된다고 하였습니다.

또한 공자는 '회사후소(繪事後素)'의 정신이 있어야 미를 찾을 수 있다고

하였습니다. 공자는 동양의 음양 철학을 '후소'라고 하였는데 이러한 음양 철학에서는 여백의 철학이 드러나게 됩니다. 여백은 우리 그림에서 중요한 조형 요소 중의 하나입니다. 그리지 않고 그리는 것, 그것이 바로 여백입니다. 그러나 아무것도 없을 때는 여백이 아니라 공간이라 합니다. 그 공간에 무엇인가가 그려졌을 때 여백도 살아날 수 있습니다. 보이는 것뿐만 아니라 보이지 않는 것에도 의미를 부여함으로써 그림을 물질적인 차원에서 정신적 인 차원으로 승화시킨 것입니다.

공자는 '후소'의 원리를 알기 위해서 "화가는 가슴속에 자연의 도를 이해 하고 붓을 지휘봉 삼아 화폭에서 자연을 연주해야 한다. 그래야만 미를 얻을 수 있다"고 했습니다.

즉 유교의 회화 정신은 '소'와 '오덕'에 의해 자연의 원리를 잘 파악하여 겉으로 드러난 것보다는 드러나지 않는 것의 의미를 중시하면서 자연을 조화 롭게 표현할 때 참된 아름다움이 창출된다고 보는 것입니다.

(2) 도교의 회화 정신

도교는 흔히 노자와 장자의 이론으로 이야기됩니다. 노장 사상의 가장 핵 심적인 이론은 무위자연 사상입니다. '무위자연(無爲自然)'이란 자연 속에 숨어 있는 본질을 중요시하여 어떤 대상이 인위적으로 만들어지는 것이 아니 라 자연히 이루어지는 것을 일컫습니다. 유교의 후소 정신과도 관련이 되지 요. 이러한 진리가 포함된 노자와 장자의 자연주의 철학은 산수화에 큰 영향 을 미쳤고 동양 회화의 근본 바탕을 이루게 됩니다.

즉, 그림이라는 것은 종교나 지배 계층의 간섭에 의해서가 아니라 작가의 독창적인 정신에 의해 그려졌을 때 좋은 그림이 창출될 수 있다고 본 것입니 다. 고대의 사상이지만 오늘날에 더욱 절실하게 요구되는 이론이기도 합니 다. 이러한 노장 사상은 인위적인 요소를 배제하고 모든 것이 자연스럽게 이

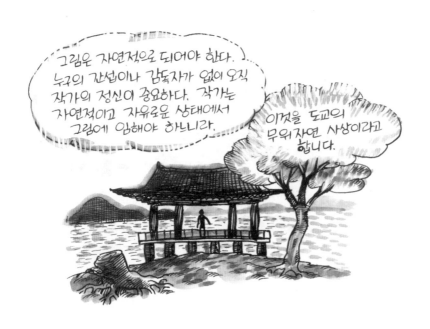

루어져야 좋은 그림이 될 수 있다는 이론입니다. 즉, 억지로 아름답게 꾸미거나 기교를 부리거나 하면 '이발소 그림' 이 되고 만다는 뜻입니다. 실제로 선생님이 그림을 그릴 때도 이와 비슷한 체험을 합니다. 어떤 욕심이 앞서면 그림에 불필요한 것이 들어가게 되고 보기 좋게 완성이 되어도 마음 한구석이 답답합니다. 그러나 편안하고 넉넉한 상태에서 그림을 완성하게 되면 마음은 기쁨으로 충만해집니다.

　　오늘날 우리가 살아가면서 가장 많이 듣는 이야기 중 하나도 "자연스럽게 살라"는 것입니다. 그것은 어떤 일이 자연스럽게 이루어질 때 모든 것이 순조롭다는 뜻이지요. 아무튼 노장 사상은 자연의 일기(逸氣)를 중요시하여 자연의 섭리에 따라, 자연을 벗삼아서 그림이 제작될 때 순수한 아름다움이 창출될 수 있다고 보았습니다.

　　우리 나라의 안견이나 정선, 김홍도, 김정희, 장승업 등이 뛰어난 작품을 남길 수 있었던 것은 자연의 원리를 깊이 터득하여 작품에 임했기 때문입니다.

(3) 불교의 회화 정신

불교의 회화 정신은 속세를 초월하는 것입니다. 속세를 초월하는 이유는 악을 만들지 않고 자연과 합일하기 위해서입니다. 이러한 속세 초월의 최고 경지에 들기 위해서는 끊임없는 수양이 필요한데 이것을 선(禪)이라고 합니다. '선' 이라는 것은 '깊이 생각한다' 는 뜻으로 정신 수양을 말합니다. 즉, 작가가 깊이 생각하여 자연과 합일되는 경지까지 수양을 쌓게 되면 자연의 이치를 깨닫게 되고, 그러한 바탕 아래에서 그림을 그렸을 때 속세를 초월한 뛰어난 그림을 그릴 수 있다는 사상입니다.

동양의 그림이 발생하고 발전한 것은 생활 속에서 사용하던 재료가 자연스럽게 그림으로 연결되었기 때문입니다. 일찍이 만들어진 문자를 문방사우로

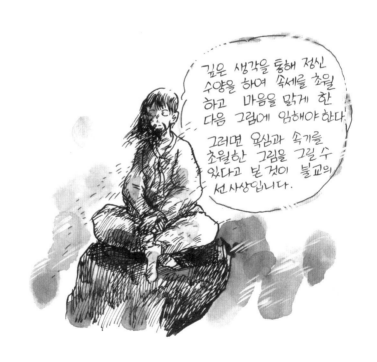

쓰면서 그림으로 발전시킨 것이지요. 그림으로 나타낼 수 없는 것은 글로써 남겼습니다. 그 글의 내용이 시로 쓰여졌으므로 한 폭의 그림 속에 시와 글씨와 그림이 공존하는 독특한 회화 양식이 나타나게 된 것이지요. 또한 글씨를 쓰면서 그림으로 발전하다 보니 자연스럽게 선 위주의 그림을 그리게 됩니다. 선이라는 것은 실제는 존재하지 않는 것이지만 형태를 함축적으로 나타낼 수 있는 중요한 조형 도구입니다. 서양화가 면 중심의 그림이라면 우리의 그림은 선 중심의 그림입니다. 이 부분은 뒷장에서 우리 그림을 본격적으로 감상할 때 좀더 구체적으로 다루도록 하지요.

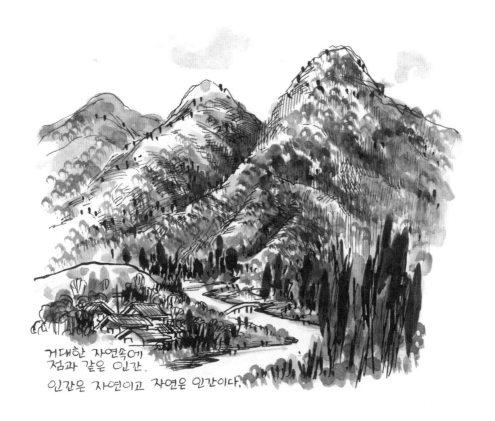

거대한 자연속에
점과 같은 인간.
인간은 자연이고 자연은 인간이다.

여기서 우리는 천년이 넘게 사용되어 온 우리 그림의 기본 재료를 살펴볼 필요가 있습니다. 흔히 문방사우라고도 하는데 자연주의 사상에 의해 가장 자연과 가깝게 만들어져 있고 오늘날에도 그대로 사용하고 있는 재료입니다.

붓은 족제비나 토끼와 같은 동물의 털을 대나무에 끼워서 만들었고, 먹은 소나무에 있는 관솔을 태운 그을음을 긁어 모아 소나 생선의 뼈를 고아 만든 아교로 응고시켜 만들었습니다. 오늘날에는 관솔을 구하기가 쉽지 않아서 벙커C유를 태워서 만든 그을음을 모아 소나무 향을 넣어서 만들기도 합니다. 그래서 좋은 먹은 천천히 갈면 소나무 향이 납니다. 벼루는 자연 그대로의 단단한 돌을 가공하여 만들었습니다. 그림을 그리는 바탕이 되는 종이도 화학적인 공정을 거치지 않고 식물을 원료로 하고 최소한으로 가공하여 사용하였습니다. 이른바 화선지라고 하지요. 이 재료들을 풀어 쓰는 것은 무엇인가요? 바로 물입니다. 먹을 물에 풀어서 사용합니다. 물은 흡수도 잘 되고 번지기도 잘 해서 참으로 쓰기가 편리합니다. 이렇게 우리의 그림 재료는 자연과 밀접하게 연관되어 있습니다. 자연에 가까운 재료는 가장 약한 듯하면서도 강해서 작품의 표현이나 보존에 강하다는 장점을 지닙니다. 그래서 옛날 그림들을 보면 색이 바래기는 했지만 거의 원형 그대로의 상태를 유지하고 있는 것입니다. 이것은 바로 자연과 가깝게 만들어졌기 때문에 가능한 일입니다.

이러한 동양의 그림을 이루게 한 근본 바탕은 유교의 조화를 추구하는 중용 사상과 도교의 무위자연 사상, 불교의 선 사상 등으로 볼 수 있습니다. 이러한 사상이 복합적으로 작용하여 동양의 회화인 산수화나 문인화 등 다양한 그림 양식이 형성되는 데 근본 철학을 제공했다고 할 수 있습니다. 그러나 유교와 도교는 동양 회화의 사상적 측면에서 큰 영향을 주었지만 그 범주의 미술은 형성되지 않았고 불교의 선종이 많은 영향을 주었습니다.

우리 그림과 중국 그림은 사상적 토양이 같지만 느낌은 확연히 다릅니다. 중국은 그들의 정서로 그렸고 우리는 중국의 양식을 수용하되 우리의 정서와 감수성에 맞게 그렸기 때문에 그림의 느낌이 다른 것입니다. 서로 다른 자연

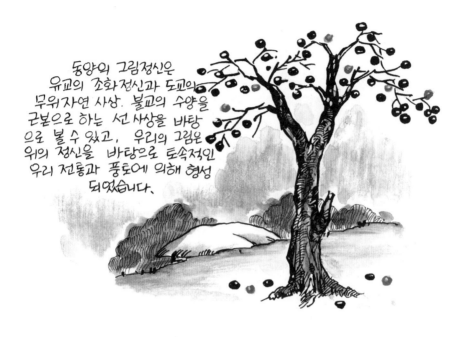

동양의 그림정신은
유교의 조화정신과 도교의
무위자연 사상, 불교의 수양을
근본으로 하는 선 사상을 바탕
으로 볼 수 있고, 우리의 그림은
위의 정신을 바탕으로 토속적인
우리 전통과 풍토에 의해 형성
되었습니다.

환경 때문에 정서가 다르기 때문이지요. 그러나 두 나라 그림의 밑바탕에는 공통적으로 유·불·선의 철학이 깔려 있습니다. 다만 얼마만큼 그 지역의 감수성과 특성을 잘 살렸느냐에 따라 한국화, 중국화 또는 일본화로 구분되는 것이지요.

 자연을 숭상한 정신은 오늘날에도 시사하는 바가 큽니다. 우리 나라는 이러한 기본 사상을 올바르게 계승하여 우리의 민족 정서와 민속 신앙을 결합시켜 우리만이 표현할 수 있는 독특한 맛의 그림들을 창출했습니다. 재료나 기법은 유사하지만 전체적인 느낌이 다른 우리의 진경 산수화나 민속 신앙과 세시풍속을 잘 살린 민화, 선 위주의 그림을 그리면서도 우리만이 갖는 해학을 표현한 풍속화들을 보면 그 사실을 알 수 있습니다. 우리의 전통 회화를 감상할 때 이러한 점을 알고 접근한다면 이해가 훨씬 빠르겠지요.

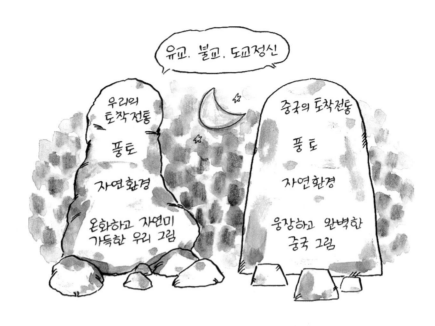

그림이 형성되는 근원적인 바탕에 유·불·선이 영향을 미쳤다고는 하지만 그림을 그리는 기준과 좋은 그림을 구분하는 기준은 없었을까요?

그림은 시각 예술이기 때문에 여러 조형 요소가 나타나게 됩니다. 오늘날 우리 학생들은 서양화를 품평하는 안목은 많이 높아졌지만 동양의 그림을 품평하는 기준은 잘 모르고 있습니다. 그럼 이번 기회에 오늘날까지 영향을 미치고 있는 동양화에 대한 제작 및 품평 기준을 살펴보기로 하지요.

3 | 우리 그림의 창작과 품평 기준

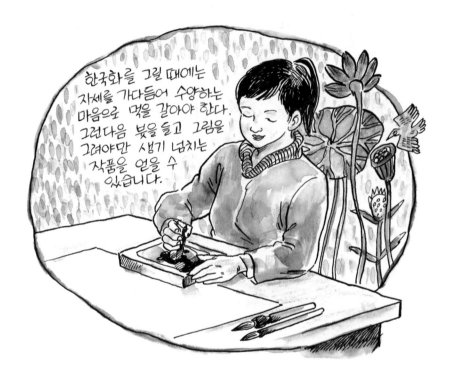

한국화를 그릴 때에는 자세를 가다듬어 수양하는 마음으로 먹을 갈아야 한다. 그런다음 붓을 들고 그림을 그려야만 생기 넘치는 작품을 얻을 수 있습니다.

 선생님은 고등학교 1학년 때 처음으로 먹과 붓을 만져 보게 되었는데, 미술실에서 화선지를 담요 위에 깔아 놓고 그림을 그리려고 하니까 선생님께서 "우리 그림은 그렇게 그리는 것이 아니다. 먼저 먹 가는 공부부터 하여라" 라고 하시면서 큰 벼루와 먹을 주셨습니다. "천천히 먹을 갈면서 마음을 가다듬고 정신을 집중해야 한다. 빨리 갈기 위해서 급하게 간다든지 벅벅 문지르면

서 간다는 것은 있을 수 없는 일이다"라고 하셨습니다. "얼마나 갈아야 합니까?" 하고 여쭈었더니 "적어도 서너 시간은 갈아야 할 것이다"라고 하셨지요. "오! 서너 시간씩이나?" 시커먼 벼루와 먹을 바라보면서 그렇게 오랜 시간을 간다고 생각하니 하늘이 노래졌습니다. 마음이 들떠 있던 때인지라 지겹다고 생각하면서 지레 지쳐 버렸죠.

지금 되돌아보면 먹을 갈면서 수양을 하라는 말씀이었던 것이지요.

이렇듯 동양의 그림은 마음을 수양하는 데서 출발하여 수양으로 마무리되는 차원이었기 때문에 모든 그림에 적용되는 기본 법칙이 있었습니다. 크게 두 가지로 구별할 수 있는데, 바로 육품론(六品論)과 일품화론(一品畵論)입

그림을 그리고 보는데도 기본 법칙이 필요합니다. 그것이 바탕이 될 때 보다 나은 표현과 감상으로 나아갈 수 있기 때문입니다. 육품론은 고대의 이론이지만 오늘날에 적용시켜도 될 정도로 정교하게 구성되어 있습니다.

니다. 이것은 그림을 그릴 때의 원칙이 될 뿐만 아니라 품평하는 기준도 되므로 모든 화가들이 이 기준에 따라 최고의 경지에 도달하기 위해서 노력했고 그에 도달한 그림이 고전으로 전해지게 되었습니다.

(1) 육품론

육품론은 중국의 육조(六朝)시대(5~6세기)에 사혁이라는 사람이 『고화품록(古畵品錄)』이라는 책에서 위진(魏晉)에서 남제(南齊)에 이르기까지 뛰어난 화가 27인의 작품을 6품으로 나누어 논평하여 창작과 비평의 기준으로 제시한 것에서 비롯되어 동양 회화의 창작과 품평의 기준이 되었습니다. 그 여섯 가지는 다음과 같습니다.

위에서부터 아래로 내려오면 감상의 기준이 됩니다.	기운생동(氣韻生動)	아래에서부터 위로 올라가면 창작의 기준이 됩니다.
	골법용필(骨法用筆)	
	응물상형(應物象形)	
	수류부채(隨類賦彩)	
	경영위치(經營位置)	
	전이모사(傳移模寫)	

기운생동 : 기운생동이라는 것은 작품을 전체적으로 관찰하였을 때 최고로 요구되는 생동적이며 생명적인 감응력을 말합니다. 즉, 작품 속에 정신적인 혼이 깃들어 있어야 기운생동을 얻을 수 있다는 것입니다. 기운생동은 동양 그림의 정신을 그대로 반영하고 있다고 볼 수 있습니다. 기운생동은 살아 넘치는 활력으로 말할 수도 있는데 작품에서 이러한 요소가 없으면 죽은 그림이 됩니다.

화가는 많은 수련을 통해 형태와 색, 구도, 선을 얻어야 조화로운 그림을 그릴 수 있습니다. 조화로운 그림은 보는 사람에게 생동감을 주어 기쁨을 선사합니다.

　작가가 기운생동하는 그림을 얻기 위해서는 깊은 학문적 지식을 쌓고 오랜 기간의 수련을 통해 인격을 수양하여 자연의 이치와 순리를 자신의 개성을 통해 표현해야 합니다. 그러므로 외형적인 형태나 색 등을 잘 표현했더라도 본질적인 정신이 담겨 있지 않은 그림은 최고의 그림으로 볼 수 없는 것입니다.

　골법용필 : 골법용필은 사물의 형상을 그려 내는 붓의 사용법을 말합니다. 동양의 그림은 선 위주의 그림이라고 했지요? 선이 살아 있지 않으면 죽은 그림이 됩니다. 말 그대로 선 속에 뼈가 있는 것처럼 핵심적인 윤곽을 얻을 때 기력이 넘치는 그림이 되겠지요. 이러한 선은 붓이 이치에 맞게 사용될 때 얻을 수 있습니다.

　우리가 흔히 그림이 잘 그려지지 않을 때 불필요한 붓선을 많이 사용하게 되는데 이것은 연습이 부족하기 때문이지요. 많은 사물을 관찰하고 사색하게 되면 단순한 형태, 즉 선을 얻을 수 있는데 이것을 잘 살려 원하는 형태를 얻었다면 골법용필을 살렸다고 볼 수 있는 것입니다. 이것이 잘 뒷받침될 때 기운생동도 얻을 수 있습니다. 기운생동이 총체적인 정신적 감응이라면 골법용

필은 외형적으로 우리 눈에 보이는 형상이지요.

응물상형 : 응물상형은 물체의 형상을 정확하게 그려내는 것을 의미합니다. 산을 그렸으면 산다워야 하고 사람을 그렸으면 사람다워야 하는 것처럼 사물의 표현이 정확하게 될 때 얻을 수 있는 것입니다. 호랑이를 그렸는데 고양이처럼 보이면 안 되겠지요?

수류부채 : 수류부채는 형상에 대한 채색 표현을 말합니다. 색채가 적절하게 사용되지 못하면 형상이 정확하게 나타나지 않겠지요? 그러므로 붓을 정확하게 사용하고 형태를 정확하게 그린다 해도 그에 맞는 색을 정확하게 사용할 때 그림의 모양이 나타나게 되겠지요.

그러면 위와 같은 요소를 갖췄다고 해서 좋은 그림이 될까요? 아니지요. 전체적인 조화의 미를 얻기 위해서는 화면을 구성하는 구도가 잘 짜여져 있어야겠지요.

경영위치 : 경영위치는 구도입니다. 아무리 정확한 형태와 색을 표현했더라도 화면을 잘 구성하지 못하면 전체적인 조화의 미를 구현할 수 없습니다. 즉

물체가 제자리에 포석되어야 하고 그 크기가 적절해야 하며 가까움과 먼 것이 정확하고 적절한 첨가와 생략이 있으면서 올바른 용필, 정확한 형태와 색채가 사용되었을 때 기운생동하는 그림을 얻을 수 있다는 것입니다. 이 중에서 한 가지라도 결핍되면 정신적인 감흥이 흘러 넘치는 기운생동의 그림은 얻을 수가 없겠지요. 이것은 오늘날의 시각에서 보더라도 타당합니다. 그러면 이러한 요소를 얻기 위한 기교, 즉 표현 기법은 어떻게 얻을 수 있을까요? 이것은 전이모사를 통해서 이루어지게 됩니다.

전이모사 : 전이모사의 뜻은 자연의 형태를 얼마나 정확하게 잘 옮겼느냐를 평가한 것입니다. 그리고 뛰어난 옛 작품을 그대로 묘사하여 그 그림의 기법을 익히고 그 그림을 그린 사람의 정신적인 면까지 배우는, 그림 공부의 첫걸음을 전이모사라 할 수 있습니다.

요즘에는 옛 그림을 그대로 모사하는 일이 없지만 현대에도 자연을 스케치하고 많이 관찰함으로써 그림의 기초 실력을 기르는 것은 옛날과 별 차이가 없지요.

이 여섯 가지의 과정은 그림이 창작되는 과정이라고도 할 수 있습니다.

즉, 육품론은 그림을 처음 시작하는 사람이 뛰어난 옛 작품을 모작하고 자

연에 대한 많은 관찰과 모사를 통해서 그 기법과 정신적인 면까지 익힌 다음, 구도를 공부하고, 채색하는 법을 익히며, 형태를 올바르게 그리는 방법을 알아 형태의 본질을 얻게 되면 기운생동하는 그림을 얻을 수 있다는 이론입니다. 이 단계가 낮을수록 그림의 수준이 낮고 단계가 높을수록 그림의 수준도 높다고 판단한 것입니다. 그러면 최고의 경지에 오른 그림은 어떤 그림일까요? 바로 기운생동하는 그림이지요.

　반대로 감상을 할 때는 기운생동부터 따져 내려오게 됩니다. 한 점의 그림을 볼 때, 이 그림은 정신적인 혼이 살아있는가, 즉 그린 사람이 학문적으로 깊이가 있으며 순수한가, 속세의 물욕이나 명예욕으로 그려진 그림은 아닌가 등을 보는 것입니다. 그림은 시각 예술이기 때문에 이러한 것은 그림을 전체적으로 보면 한눈에 알 수 있습니다. 그리고 그 다음 단계로 용필법을 살려 형상의 본질을 잘 나타내고 있는가? 형태를 실재감 있게 잘 표현하고 있는가? 채색은 사물에 대해 올바르게 사용하였는가? 구도는 적절한가? 기초 공부를 많이 하여 그 바탕은 단단한가? 등의 순서로 품평할 수 있습니다.

(2) 일품화론

일품화론은 중국 송나라 진종(997~1022) 때 황휴복(黃休復)이라는 사람이 『익주명화록』에서 당말에서 오대에 이르기까지 사천 지방에서 활동한 화가들을 기록한 것입니다. 일품화란 사실적인 자연을 관찰하여 사의적인 의사를 표현한 것으로서 오늘날에 보아도 바로 공감이 가는 회화론으로 볼 수 있습니다. '사의적'이라는 것은 뜻을 중시하여 그린 그림을 말하는데, 대상을 보고 그대로 그리는 그림이 아니라 작가가 재해석하여 사물의 본질을 표현한 그림을 말합니다. 당시에는 진보적인 이론이었기 때문에 배격되었으나 오늘날에 더욱 인정을 받고 있습니다.

일품화는 화가의 예술 사상과 자연주의를 결합하여 만든 것이기 때문에 사의적인 면이 강합니다. 즉 작가는 자신의 철학을 토대로 자연을 깊이 관찰하여 마음속에 자연이 자리잡았을 때 그리고 싶은 충동에 의해 표현하게 되는 것이지요. 이러한 바탕이 일품화를 이루는 기본 정신이 된다고 볼 수 있습니다. 이러한 작가들은 권력에 아부하지 않고 물욕에 빠지지 않고 자유로운 정

구름따라~
강따라~
산 따라
마음따라~

세속을 초월하여 돈과 권력에 영합하지 않고
자유로운 정신세계에서 그린 그림을 일품화로 볼 수
있습니다.

신 세계 속에서 자신의 지조를 지켜 그림을 그렸습니다. 이것은 개성이 중시되는 오늘날의 작가 정신과도 상통하여 시사하는 바가 매우 큽니다. 오늘날에는 모든 그림이 일품화에 해당된다고 볼 수 있겠지요.

당대의 대표적인 일품화가로는 팔대산인(1626~1705)을 들 수가 있는데 이 사람은 명나라의 왕손으로서 청이 명을 무너뜨리자 미치광이처럼 살면서 망국의 한을 그림에 담았습니다. 그는 자연을 마음속에 스케치하여 사물을 깨닫고 사물 내면의 진리를 그림으로 표현하였습니다. 즉, 마음속에 담긴 자연의 앙금을 자신의 생각으로 구성하여 그림으로 분출했던 것이지요

이렇게 크게 두 가지의 화론을 살펴보았는데 이외에도 여러 이론이 있습니다. 우리는 우리 그림의 뿌리가 어디에 있는가를 찾기 위해 중국의 화론을 살펴보고 있기 때문에 대표적인 것만 알아보았습니다. 중국의 긴 역사 속에서 파생된 그림의 세계를 몇 페이지의 짧은 글에 담기는 불가능하지만 어떤 그림이든지 유·불·선의 사상을 담고 기운생동하는 그림을 추구한 것은 분명합니다.

이렇게 보면 고대의 현실에 근거를 둔 이론임에도 불구하고 상당히 과학적이고 합리적인 이론들이어서 현대적인 시각에서도 공감되는 부분이 많습니다. 특히 육품론은 동양 회화를 창작하고 비평하는 기준으로 가장 큰 영향을 미친 이론이기 때문에 동양 회화사에서 가장 중요하게 다루고 있는것입니다.

우리의 전통적인 그림도 창작과 비평의 뿌리를 여기에 두고 있기 때문에 이것을 알고 우리 그림을 보아야 합니다. 우리 나라의 화론은 없냐고요? 불행하게도 위에서 서술한 내용에 필적할 만한 이론은 없습니다. 물론 우리의 화론이 있어서 세계로 뻗어나갔으면 좋겠지만 실망할 필요는 없습니다. 중국에서 시작되었지만 중국과 분명히 다른 열매가 우리 나라에서 맺혔기 때문이지요.

고대부터 동아시아 문화권 속에서 우리의 문화가 발전해 왔기 때문에 그 틀 속에서 생각하고 이해해야 하는 것입니다.

어때요? 머리 속이 어지러워졌나요? 아니면 답답하던 것이 뚫려 맑아진 것처럼 느껴지나요?

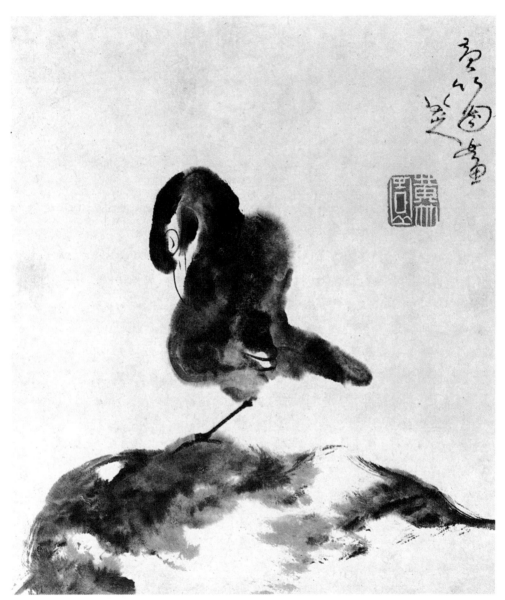

팔대산인, 〈팔팔조도〉, 1694, 종이에 수묵, 31.8×27.9cm

4 │ 우리는 선과 색과 형태를 어떻게 표현했나?

한국미의 근본은 자연에 있다고 이야기했습니다. 미술을 형성하는 데 기본이 되는 선이나 색, 형태 등 조형의 요소가 자연에 있다는 것이지요.

서양의 미술도 본질적으로 자연에서 출발하였지만 자연을 극복하려는 대상으로 본다는 점에서 우리 동양의 자연관과는 많이 다릅니다. 인간 중심의 시각에서 자연을 해석함으로써 자연의 순리에 반하는 미술을 창출했다고도 볼 수 있습니다. 예를 들어 그림 그리는 재료를 살펴보면 동양의 그림은 자연과 가장 가까운 재료인 물과 먹으로 한지에 그립니다. 그러면 종이와 먹이 어울려 재료와 그림이 하나로 일체화되어서 나타나게 됩니다. 재료 자체도 자연 속에서 찾아 최소한의 가공을 거치는 것이지요. 그리하여 세월이 흘러도 빛깔만 변할 뿐 보존 상태가 매우 훌륭합니다. 이것은 자연의 순리를 이해하고 인간도 자연의 일부로 보는 사상과도 무관하지 않지요.

이에 반해 서양화의 전통 재료는 물 대신 기름을 혼합하여 그림을 그리기 때문에 캔버스의 천에 물감이 흡수되지 않고 붙어 있는 경우가 많습니다. 그래서 다소의 시간이 지나면 균열이 생기고 심하면 그림이 떨어지게 되지요. 이것은 자연의 순리에 반하는 재료를 썼기 때문이기도 하고 자연의 순리를 극복하려고 하는 인간의 의지가 지나쳤기 때문이기도 합니다. 물론 자연을 극복하고 과학적인 사고를 발전시킴으로써 오늘날 문명이 이만큼 발전했다고 볼 수 있지만, 물질이 풍부해지고 생활이 편리해졌다고 해서 인간의 삶 자체가 풍요로워졌다고는 볼 수 없습니다.

얼마 전에 각 나라의 행복 지수를 조사한 결과는 이러한 사실을 증명하고 있습니다. 문명국의 시각에서 보면 가장 못 살고 생활도 불편할 것 같은 동남 아시아 한 나라의 행복 지수가 가장 높게 나온 것은 물질과 생활의 편리만이 행복의 척도가 아니기 때문입니다. 오늘날 다시 자연을 찾는 목소리가 많이 들리는 것은 이러한 편향된 시각을 바로잡는 것이어서 다행스럽기도 합니다.

이렇게 동양의 미술은 자연을 존중하고 순리에 적응하여 표현해 왔는데 그 중에서도 중국이 빈틈 없는 완벽의 미를 창출했다면 일본은 기교와 장식의 미를 창출했고 우리 나라는 보다 자연과 가까운 자연미를 창출했다고 볼 수 있습니다. 여기서 선과 색, 형태를 통하여 한국의 미가 얼마나 자연 친화적인지 살펴보도록 하지요.

우리 조상은 자연에 도전적이지 않고 순응하면서 살아 왔습니다.

(1) 선과 형태

우리의 미의식이 담겨 있는 선과 형태는 어디서 찾을 수 있을까요? 우리의 미의식을 드러내는 선과 형태감을 지니고 있는 작품은 자연과 가장 가깝게 만들어져 있습니다. 자연의 순리를 존중하여 자연과의 조화를 추구했다는 점은 생활 용품뿐만 아니라 건축, 도자기에서도 발견할 수 있으며 회화에서도 찾을 수 있습니다.

우리 나라만이 갖는 선과 형태의 특성은 부드러움 속에 넉넉함이 담긴 아름다움으로 요약할 수 있습니다. 이러한 형태미가 발생하게 된 가장 중요한 배경은 우리의 독특한 자연 조건과 정서에 있습니다. 정서는 환경과 생활 속에서 늘 보고 듣고 체험하는 데서 자연스럽게 형성되는데 거칠고 척박한 곳에서의 생활은 거칠고 투박한 심성을 만들고 따라서 파생되는 미의 형태도 투박하게 됩니다. 반대로 따뜻하고 부드러운 환경에서 가꾼 여유로운 심성은 그림의 형태도 부드럽게 나타내게 되겠지요. 그래서 맹자의 어머니도 맹자의 교육을 위해서 세 번씩이나 이사를 했던 것입니다. 환경이 정서에 미치는 영향이 크기 때문입니다.

우리 나라의 자연은 노년기 지형으로서 완만한 선과 다양한 형태가 특징적인 지형입니다. 그러나 부드러움만이 있는 것은 아니고 지리산처럼 웅장한 덩어리가 있는가 하면 설악산처럼 힘있는 선을 나타내는 형태도 있지요. 전체적으로는 부드러움을 지니고 있는 지형이지만 강함과 부드러움이 적절하게 조화를 이룬다고 볼 수 있겠지요. 이러한 자연 환경 속에서 우리 민족은 부드럽고 따뜻한 정서를 지니게 되었고 그에 따라 미술에서도 힘이 있으면서도 부드러운 곡선과 넉넉한 형태감이 나타나게 된 것입니다.

요즘은 기계화로 인해 논이나 밭을 직선으로 구획지어 버렸지만 얼마 전까지만 해도 논두렁, 밭두렁이 자연 그대로 주변의 야산의 선과 조화를 이루는 부드러운 곡선으로 되어 있었습니다. 농부들의 미의식이 높아서 그렇게 만든 것이 아니라 자연에 순응하다 보니 그렇게 만들어진 것입니다.

경주 고분군을 본 사람들은 그 형태를 의식하지 않고 보더라도 참으로 부드러운 선의 흐름 속에서 넉넉한 형태감을 느낄 수 있을 것입니다. 그렇다고 그 형태가 지니고 있는 곡선이 컴퍼스로 그린 것처럼 완벽한 곡선은 아니지요. 그저 편안하고 여유 있는, 주변에서 흔히 볼 수 있는 야산의 부드러운 선이 고분 형태로 이어져 우리에게 보여지는 것입니다.

우리의 전통 가옥인 초가집 지붕의 선과 형태는 또 어떻습니까? 자연스러운 곡선으로 마치 주변의 야산을 옮겨다 놓은 듯한 낯익은 형태감을 지니고 있습니다. 이처럼 우리 주변에서 흔히 볼 수 있는 자연의 형태가 생활 속에서 선과 형태로 나타나게 되었고 자연스럽게 미의식에도 커다란 영향을 미쳐 작품에도 그러한 선과 형태가 나타나게 되는 것이지요.

우리의 따뜻한 정서가 살아 있는 조선 백자의 부드러운 덩어리도 마찬가지

경주 고분의 선은 마치 초가집의 지붕같이 넉넉한 느낌을 준다.
풍성한 형태감은 조선백자의 선과 우리 그림의 선에까지
연결이 되고 있음을 알 수 있다.
이러한 요소가 전통의 흐름이라고 할 수 있습니다.

열대지방처럼 거칠거나 복잡하지 않고 한대지방처럼 냉혹하거나 음씨년스럽지도 않고 물과 나무와 산이 적절히 조화된 넉넉한 품이 우리 자연의 모습이고 우리 정서의 원형이 되었습니다.

입니다. 중국의 자기처럼 대칭의 미나 완벽한 미는 찾을 수 없지만 보름달을 닮았다고 하여 달 항아리라는 예쁜 이름을 갖게 된 백자는, 넉넉한 곡선과 비대칭의 아름다움, 그러면서도 균형 잡힌 여유로운 형태감으로 우리에게 다가옵니다. 중국의 완벽한 자기나 기교적인 일본의 자기에서는 결코 느낄 수 없는 아름다움입니다.

이러한 아름다움은 우아한 우리 한복에서도 나타나고, 풍속화의 선이나 산수화의 부드러우면서도 힘찬 선과 덩어리 감, 수수하면서도 파격적인 민화 등 다양한 분야에서 나타나게 되는 것이지요. 즉, 우리의 정서가 담겨 있는 선과 형태는 힘 있는 곡선을 통해서 자연과 조화되는 아름다움을 창출했던 것입니다.

이러한 조화로운 미의 정서는 현대에 들어오면서 우리 것에 대한 냉대와

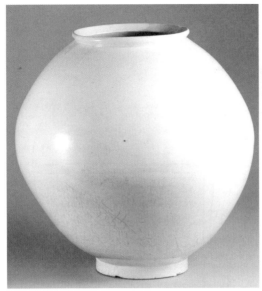

〈백자 달항아리〉, 17세기, 높이 40.7cm

무관심으로 잊혀지고 있습니다.

　그러나 우리 것을 바탕으로 하지 않는 문화는 사상누각(沙上樓閣)에 불과합니다. 우리 것에 대해서뿐만 아니라 우리의 자연에도 관심을 가져야 합니다. 끊어질 듯 이어지는 산의 힘 있는 곡선과, 자연 그대로의 오솔길, 산 따라 골 따라 순응하면서 흘러가는 냇물의 흐름과 뚜렷한 사계절의 흐름을 우리의 그림과 도자기, 생활 문화와 비교해 보면 우리 미의 근원이 자연임을 알 수 있을 것입니다.

　아직은 자연이라는 것이 여러분의 눈에 잘 들어오지 않겠지만 머지않아 그 자연이 여러분의 마음속에서 큰 부분을 차지하여 삶에 활력을 줄 날이 올 것입니다.

산과 강에서 얻은
부드러우면서도 강한 형태감

사계절의 공간에서 얻은
변화로움 속에서의 조화

담백한 색채와 생동감,
하늘과 숲에서 얻은

끊어질듯 하면서도 끊어지지
않는 오솔길 같은 끈기와
여유로움은 미래의 우리 그림
에서도 구현해야 할 우리
정서입니다.

(2) 색

오늘날 우리는 색채의 시대라고 할 만큼 다양한 색의 시대에 살고 있습니다. 색을 지각하지 못하고 살아가는 것은 참으로 불행한 일입니다. 크게는 도시 전체의 색, 작게는 우리가 입고 있는 옷의 색, 학용품의 색 등 쓰여지지 않는 곳이 없을 정도로 색은 다양하게 사용되고 있습니다. 이렇게 생활 속에서 사용되는 색은 우리의 시선을 끌고 환경과 조화를 이루며 생활 공간을 활력 있게 만들기도 합니다. 심지어 상품을 고를 때도 기능보다 색을 우선하여 고르기도 하니까요. 그래서 옛날부터 색은 중요한 의미로 사용되어 왔습니다.

이러한 색은 그림을 이루는 데 가장 중요한 시각적 작용을 합니다. 우리가

그림을 볼 때 가장 먼저 인식하게 되는 것이 색이기 때문이지요. 그러면 전통적으로 우리 민족의 색채관은 어떠했을까요? 어떠한 색을 좋아했을까요? 정말 흰색을 숭상한 백의 민족이었을까요? 불행하게도 이에 대한 체계적인 연구가 많이 이루어지지 못하고 있는 것이 우리의 현실입니다.

외국은 산업과 예술에 있어서 색채를 중요한 요소로 인지하여 색채에 관한 연구를 오래전부터 해 왔으나 우리 나라는 아직도 번듯한 연구소 하나 없는 실정입니다. 색채의 이름도 그동안 통일되지 않아서 혼란 속에 있었다고 볼 수 있습니다. 노란색도 노르스름한 색, 황금색, 노르딩딩한 색, 샛노란 색, 똥색, 땅색 등 혼돈스러운 이름으로 사용되어 왔습니다. 1960년대에 표색계가 정해질 정도로 우리의 색에 대한 관심은 일천합니다. 1990년대에 들어와서야 색채에 대한 중요성을 인지하고 기업체와 관련된 연구 기관이 설립되어 조금씩 관심을 모으고 있는 실정입니다. 앞으로 여러분이 많은 관심을 가져야 할 부분이 색채입니다. 색은 그냥 색으로 머무는 것이 아니라 우리의 생활과 산

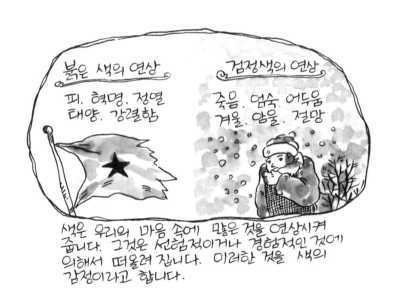

붉은 색의 연상
피. 혁명. 정열
태양. 강렬함

검정색의 연상
죽음. 엄숙. 어두움
겨울. 암울. 절망

색은 우리의 마음 속에 많은 것을 연상시켜 줍니다. 그것은 선험적이거나 경험적인 것에 의해서 떠올려 집니다. 이러한 것을 색의 감정이라고 합니다.

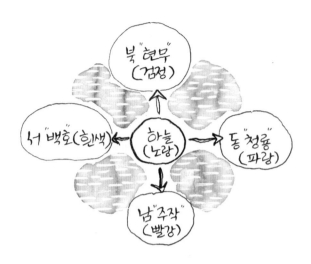

업, 심리적인 부분까지 엄청난 영향을 미치기 때문이지요.

전통적으로 우리 민족의 색채관은 오방색설에 의거해 왔습니다. 오방색설은 중국에서 태동된 것으로 자연스럽게 우리 나라에 전해졌으나 우리 나라는 중국의 탁하고 무거운 느낌의 색조와는 다른 맑고 투명한 중간 느낌의 색조를 발전시켰습니다.

오방색설이란 다섯 가지의 방향에 따라 색을 설정한 것으로서 색에 있어서 가장 기본적인 것에 해당이 됩니다. 동, 서, 남, 북, 그리고 하늘을 가리켜 오방(五方)이라고 하는데, 동쪽은 청색, 남쪽은 빨간색, 서쪽은 흰색, 북쪽은 검정색, 하늘은 노란색으로 설정한 것입니다. 고구려 고분벽화에도 이러한 오방색이 사용되었습니다. 무덤 내부의 벽에 사신도를 그렸는데 동쪽은 청룡(靑龍, 파란색), 서쪽은 백호(白虎, 흰색), 남쪽은 주작(朱雀, 빨간색), 북쪽은 현무(玄武, 검정색)를 그렸습니다. 또한 천장에는 황룡과 달, 별을 그렸습니다.

사신이 무덤의 주인을 보호한다는 수호신의 의미로 그려진 사신도에서 우리는 색의 기본이 되는 오방색을 엿볼 수 있는 것입니다. 빨강, 파랑, 노랑은 다른 모든 색을 만들 수 있는 기본 색에 해당됩니다. 그 색에 명도나 채도를 달

리하게 하는 색이 흰색과 검정색입니다. 그러므로 우리가 시각적으로 인지할 수 있는 모든 색은 이 다섯 가지로 만들 수 있습니다. 우리 그림은 이 오방색을 우리의 자연 환경과 심성에 맞게 순화시켜 밝고 투명한 중간 색조로 활용하였습니다. 고구려 고분벽화의 색이나 사찰, 궁궐 등에 사용된 단청의 색, 색동 저고리나 한복의 색, 조각보 심지어 상여에까지 비교적 화려하고 산뜻한 색을 활용하였고, 또한 초충도나 민화에서도 밝은 채색의 아름다움을 엿볼 수 있습니다. 이렇게 우리 나라 색채는 기본적으로 오방색을 받아들여 우리의 정서와 자연 환경에 걸맞는 맑고 산뜻한 중간 색조의 색을 활용한 것입니다.

여기서 우리는 다섯 가지 색과 함께 전통 그림의 기본 재료가 되는 먹의 색을 생각해 보아야 합니다. 사실 먹이라는 재료는 우리 동양에서만 쓰이는 독특한 재료입니다. 여러분은 먹색을 무엇이라고 생각하나요? 실제로 우리의 전통화는 색보다도 먹을 위주로 해서 그린 그림이 더 많습니다. 오방색이 주로 생활 공간의 색으로 활용되었다면 회화에서는 오방색과 아울러 먹이 표현의 주된 재료로 사용된 것을 알 수 있습니다. 즉 오방색 위주로 짙은 채색을 한 그림이나 먹으로 그린 후 가볍게 채색한 그림도 있으나 대부분이 먹을 중심으로 하여 그린 그림입니다. 채색을 하더라도 대부분 색채 속에 먹을 섞어서 사용할 만큼 먹은 동양 그림의 기본 재료였습니다. 자, 그러면 먹은 검정색일까요?

먹은 단순한 검정색으로 볼 수 없는 깊은 정신적인 의미가 담겨 있습니다. 먹은 중국 은나라 때 붓과 함께 만들어졌습니다. 시대를 거치면서 먹과 붓은 동양 회화의 중추 재료로 자리잡게 되고 지금도 가장 중요한 재료로 활용되고 있습니다. 우리 주변의 한국화를 보십시오. 채색으로 그린 그림도 있지만 대부분의 그림이 먹을 중심으로 하여 그린 것임을 알 수 있습니다. 그러면 왜 검은 돌덩어리를 주요 재료로 수천 년 동안 사용해 왔을까요?

앞에서도 이야기했지만 먹은 자연과 가장 가까운 재료입니다. 소나무의 관솔을 태운 그을음을 모아서 아교로 응고시킨 것으로서 어떤 화학적인 공정도 거치지 않으며 인위적인 가공을 최소화하여 만들었습니다. 선생님은 한국화를 처음 그릴 때 먹의 특성이나 먹이 지니고 있는 독특한 맛이 무엇인지를 알

지 못하였습니다. 그런데 먹을 이용하여 그림을 20년 정도 그리다 보니 먹의 깊고 그윽한 맛을 조금씩 알 수가 있었습니다. 먹은 결코 단순한 검정색으로 볼 수 없습니다. 왜 검정색으로 볼 수 없는지 선생님의 경험을 살려 먹의 특성을 살펴보고자 합니다.

먹에 담겨진 우리 마음

우선 먹에는 동양인의 마음이 담겨 있습니다. 동양에서 먹을 중심으로 한 회화가 발전한 것은 생활 속에서 필묵을 썼기 때문입니다. 책을 쓰거나 장부를 만들거나 일기를 쓸 때 붓과 먹을 사용하지 않을 수 없었으며, 이렇게 생활 속에서 자연스럽게 붓과 먹을 쓰다 보니 거기에서 파생된 것이 서예이고 좀더 형태를 갖춘 것이 회화가 된 것입니다. 요즘에는 서예와 그림으로 구분하기도 하지만 동양의 그림은 문자와 따로 떼어놓고 생각하기가 어렵습니다. 아무튼 먹과 붓을 떼어놓고는 동양에서 문명을 말할 수 없을 정도로 그것들은 모든 생활인의 도구였고 필수품이었습니다. 그러므로 먹은 그림의 재료이기 이전에 동양인의 깊은 마음이 담긴 필수품이었던 것이지요.

둘째, 먹은 깊은 맛을 지니고 있습니다. 흔히 색채의 밝고 어두운 단계를 나누는 것을 명도 단계라고 하는데, 먹은 가장 밝고 어두운 색의 차이가 수천 단계로 나타날 만큼 깊은 맛을 지니고 있습니다.

먹을 갈 때의 솔 향기 그윽한 냄새는 그림을 그리고자 하는 이의 마음을 안정시켜 주고 그림을 구상하게 해주며 잡념을 없애 주어서 순수한 마음으로 그림에 임하게 해줍니다. 먹을 가는 것 자체가 수양하는 과정인데 요즘은 먹 가는 기계까지 나와서 힘든 일을 대신해 주니 이를 어떻게 생각해야 좋을지 모르겠습니다. 너무 편리함에만 물들어 중요한 정신을 버리고 있지나 않은지 안타까운 마음이 듭니다. 먹은 눈으로 그 명도의 섬세한 단계를 분류하긴 어렵지만 오랜 수련 후에 그려진 명화를 보면 먹의 깊은 느낌이 향기와 함께 우러나는 것을 알 수 있습니다. 먹을 갈면서 수양을 하고, 많은 관찰을 통해서

나는 무엇일까요?

나는 자연에서 나온 소나무의
관솔을 태워 그 그을음을 아교에
묻혀서 만들어졌습니다.

옛 선비들은 내 몸을 벼루에
갈면서 수양도 하고 글씨나
그림도 그렸습니다.

색깔은 언뜻 보기에는 검정색이나
그 색깔의 깊이감이나 명도의
차이는 상상을 초월할 정도여서
그냥 검정색으로 볼 수는 없지요.

그래서 사람들은 나를 모든 색을
포함하고 있다고 하면서
의미있게 사용하였고 지금도
널리 사용하고 있습니다.

내 몸을 풀어서 많은 것을
나타내는 나는 무엇일까요?

먹입니다.

화심을 얻으며, 재료에 대한 자신을 가지고 그렸을 때 명화가 될 수 있는 것
이지요. 다양한 필선과 먹색을 구사한 그림을 어느 정도 성숙한 그림으로 볼
수 있는 것은 오랜 기간 그리지 않으면 결코 다양한 먹색을 구사할 수 없기
때문입니다.

　셋째, 먹은 흡수성과 번짐, 투명성이 뛰어납니다. 화선지에 먹을 떨어뜨리
면 먹은 화선지에 소리 없이 스며들면서 번져 갑니다. 흡수되어 번지면서 다
양한 우연의 효과도 얻을 수 있습니다. 붓을 이용하여 적절한 속도감을 주면
속도가 느린 붓에서는 굵고 짙은 선을, 속도가 빠른 붓에서는 거칠고 힘 있는

일필의 그림은 온 몸의 '기'를 모아서 한 순간에 그리는 것을 말합니다. 오랜 수양을 통하여 인품이 있어야 하고, 수련을 통하여 그리는 것에 정통해야 하며 명확한 철학이 수반된 상태에서 표현해야만 좋은 일필화가 될 수 있습니다.

선을 얻을 수 있으며, 진하고 연한 농담의 효과도 한 붓에서 낼 수 있습니다. 종이나 먹이 일체화되기 때문입니다. 여기서 붓을 사용하는 운필법이 나오게 됩니다. 다른 재료로는 결코 이러한 효과를 얻기가 어렵습니다. 번지고 흡수되는 성질 때문에 이러한 효과가 나오는 것이지요.

넷째, 먹을 사용하면 동양의 기운생동하는 일필의 장쾌한 느낌을 얻을 수 있습니다. 먹이 아닌 다른 재료로는 이러한 느낌을 얻을 수가 없습니다. 여러분은 운보 김기창 선생님이 빗자루만한 붓을 가지고 커다란 종이에 일필로 그린 그림을 보았을 것입니다. 두 번 붓이 가면 그 그림은 생명감이 없어져 버립니다. 서예의 일획 정신과 그림의 일필 정신은 그만큼 중요하지요. 이러한 철학적 의미를 잘 나타낼 수 있는 재료가 바로 먹입니다.

그래서 화가들은 먹을 검정색으로 보지 않습니다. 너무나 많은 의미를 내포하고 있고 다양한 표현이 가능하기에 "먹은 오채를 대신한다"고 하였습니다. 오채는 앞에서 이야기한 오방색을 일컫습니다. 그만큼 먹에 많은 의미를

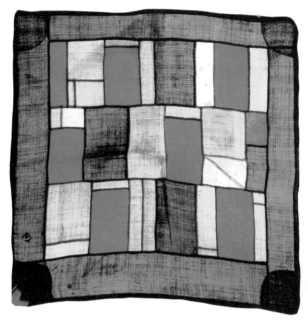

조선시대의 조각보

두었던 것이지요. 선생님도 먹으로 그림을 그릴 때 '먹이 검정색이다' 라는 생각은 전혀 들지 않습니다. 오히려 색채를 빼고 먹만으로 그린 그림이 격이 높아 보일 때도 있습니다.

 이처럼 우리 나라는 전통적으로 먹과 아울러 오방색을 우리의 정서에 맞는 밝고 맑은 중간색 계통으로 승화시켜 생활 공간과 작품에 사용해 왔습니다. 따라서 한국인은 색을 모르고 구사할 줄도 모른다는 일본인들의 평가는 말이 되지 않습니다. 고구려 고분벽화의 찬란한 색채나 고려 청자의 은은한 비취색의 찬란함, 불화의 화려함, 조선시대의 자연과 조화된 채색화나 천 조각을 연결시켜 만든 조각보, 궁궐의 단청색, 한복의 색상, 민초들이 그린 민화에서 알 수 있듯이 우리 선조들은 색을 자유자재로 구사하였습니다. 다만 그러한 색의 문화가 학문적으로 체계화되지 못하여 오늘날에 제대로 전수되지 못한

조각보

민화

단청

색동

우리의 색채는 색 하나 하나에 의미를 두고 표현을 하였고 원색만으로 강렬한 보색대비를 통하며 산뜻한 색채감을 활용하였습니다. 그러나 느낌을 잡고 표현한 것은 아니고 무채색을 더 함으로써 맑고 청명한 하였습니다.

점, 그리고 일제시대와 해방 이후 유입된 무분별한 외래 문화로 인해 우리 색채의 독자성과 정체성이 혼돈 상태에 있는 것은 부끄러워해야 합니다. 길을 걸으면서 간판들의 색을 한 번 보십시오. 원색과 형광색으로 점철되어 어떤 간판이 더 자극적인가를 자랑하고 있습니다. 이것이 오늘날 우리 색채 문화의 현주소입니다.

　색은 자극적이고 현란해야 돋보이는 것이 결코 아니며 자연과 잘 조화될 때 색채의 우아함과 찬란함이 드러날 수 있는 것입니다. 여러분이 관심을 가지고 자기 생활 주변에서부터 색을 순화시키는 운동을 해 보는 것은 어떨까요?

제3장 아름다운 우리 그림들

1 │ 우리 그림을 찾기까지

　중국의 거대한 문화권 안에서 우리의 독자적인 문화를 만드는 것은 참으로 어려운 일이었고 이것은 그림에서도 마찬가지였습니다. 한국적인 감수성으로 우리의 그림을 발전시켜 오기는 했지만 조선시대 중기까지 주체적이고 독자적인 회화 양식을 갖지 못한 상태에서 회화의 역사가 이어져 왔다고 할 수 있습니다. 그러면 우리 나라의 회화는 어떠한 과정을 거쳐 우리의 주체적인 그림을 창출하게 된 것일까요?

　오늘날과 같이 교통과 통신의 발달로 세계가 하나의 영역으로 소통되는 시대에 살면서, 범위를 좁혀서 그것도 과거의 것에 집착하는 것이 올바른 일인가에 대해서 궁금증을 갖는 학생들이 있을 것입니다. 선생님은 이에 대해 다음과 같이 이야기하고자 합니다.

　나무는 하나의 뿌리에서 여러 줄기로 나누어져 그 줄기를 점점 확대하며 꽃을 피우고 열매를 맺습니다. 또 열매는 땅에 떨어져 새로운 뿌리를 내리고 새로운 줄기를 뻗어 나갑니다. 문화도 마찬가지입니다. 인류사적으로 보면 원시 문화에서 점점 발전하여 다양한 지역으로 확대되어 변화, 발전되어 오고 있는 것을 볼 수 있습니다. 마치 이집트에서 발흥한 문화의 씨앗이 그리스로 옮겨지고 그리스에서 핀 문화의 꽃을 로마가 이어받아 새롭게 발전시켜 다른 나라에 전했듯이 우리 나라의 문화도 느닷없이 우리 땅에서 솟아난 것이 아니라 우리의 자생적 토양에 다양한 외래 문화를 주체적으로 수용하여 우리의 정서와 감성에 맞게 발전시켜 온 것입니다. 즉, 외래 문화가 작은 씨

다른 문화를 받아들일 수 있는 자세와
토착적인 문화의 바탕이 있을 때
주변 문화를 포용할 수 있습니다.

앗이라면 그 씨앗을 받아 뿌리를 내리고 줄기를 뻗어 나갈 수 있도록 하는 것
이 우리 문화의 주체성이라고 할 수 있습니다. 토양이 적절하지 못하면 씨앗
이 썩거나 나무가 제대로 자라지 못합니다. 우리는 적절한 토양을 바탕으로
하여 외래 문화를 수용하고 그것을 새롭게 발전시켜 꽃을 피워 나갔으며, 또
그 열매를 다른 곳에 나누어 주기도 할 만큼 자각을 지닌 민족이었습니다.

우리가 앞으로 살아갈 시대가 복잡하고 교통과 통신의 발전으로 삶의 새로
운 영역이 확대되더라도 그 근본은 달라질 수 없습니다. 근본이 있어야 독자
성과 주체성을 유지할 수 있기 때문입니다.

우리 그림이 독자성을 유지하면서 변화, 발전하기 위해서도 근본이 되는 뿌
리를 알아야 합니다. 우리 것 없는 세계화란 공허한 공염불이며 외래 사조에
종속되어 버리고 마는 것입니다. 독자적인 문화를 갖지 못한 나라가 제대로
발전한다는 것은 있을 수 없습니다. 우리가 인류사에서 주인공으로 당당히 서

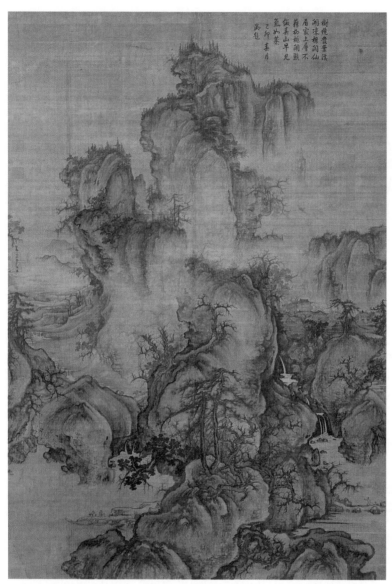

樹纔費葉溪
開凍楫岡仙
居家上層不
藉枯枝開題
假有山早見
氣如茅
乙卯春月
尚慧

곽희, 〈조춘도〉, 1072, 비단에 먹과 연한 채색, 158.3×108.1cm

이 곽파 화풍

오대, 북송 초기에
이성의 북방계 산수화와
곽희의 산수화 양식.
근경·중경·원경의 효과를
살려 섬세하게 묘사
하였다.

마원, 〈산경춘행도〉, 남송시대, 비단에 먹과 연한 채색, 27.4×43.1cm

'이당', '마원', 하규에 의해서 표현된 그림. 호방하고 간략함을 특징으로 한다.

남송대의 원체화풍

서 문화를 선도해 나가기 위해서라도 우리의 근본을 알아야 하는 것이지요.

그래서 여기서는 우리 그림을 하나하나 감상하기 전에, 당시 국제 양식이었던 중국화를 수용하여 우리 그림의 주체성을 찾기까지 어떠한 과정을 겪으면서 우리 그림을 꽃피웠는지에 대해 먼저 살펴보고자 합니다.

우리 그림은 암각화에서 시작하여 삼국 시대를 거치면서 고려, 조선시대로 이어집니다. 그러나 고려시대까지의 그림은 암각화나 고구려 고분벽화, 고려 불화 정도를 제외하고는 남아 있는 작품이 거의 없습니다. 남아 있는 기와 조각이나 공예품을 통해서 그 흔적을 엿볼 수 있을 정도입니다. 그림이 본격적

미불, 〈춘산서송도〉, 북송시대, 종이에 진한 채색, 35×44.1cm

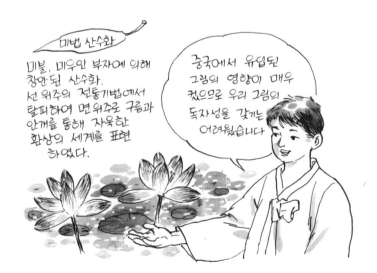

미법 산수화

미불, 미우인 부자에 의해
창안된 산수화.
선 위주의 전통기법에서
탈피하여 면 위주로 구름과
안개를 통해 자욱한
환상의 세계를 표현
하였다.

중국에서 유입된
그림의 영향이 매우
컸으므로 우리 그림의
독자성을 갖기는
어려웠습니다

으로 그려지고 남겨지기 시작한 것은 조선시대입니다.

우리 나라의 그림은 대체로 중국의 영향 아래 나름의 독자성을 가지고 발전해 왔습니다. 당시 우리가 중국의 영향을 받을 수밖에 없었던 이유는 다음과 같습니다.

첫 번째로 중국의 화풍이 당시로서는 국제 양식이었습니다. 그래서 물이 위에서 아래로 흐르듯 선진 문화를 받아들이는 것은 그때나 지금이나 자연스러운 일이었습니다.

두 번째로 중국보다 앞서는 우리의 주체적인 화론이나 기법이 축적되어 있지 않았습니다. 새로운 화풍이 형성될 때 다른 우수한 화풍을 받아들여서 그 기초로 삼는 것은 일반적인 일입니다. 그러나 당시 독자적인 화풍을 형성하기에는 중국의 영향이 너무 컸고 새로운 화풍을 형성할 기본적인 바탕도 부족했던 것이지요.

세 번째로 당시에 문화를 선도하는 지배 계층이 중국 문화를 숭상하였기 때문에 그림을 그리는 사람들도 그들의 취향에 맞추어서 그림을 배우고 그리지 않을 수 없었습니다. 그들이 중국을 왕래하면서 가져오는 중국의 그림이 교본이 되었을 것이고 그것을 바탕으로 하여 그림을 그리다 보니 우리 것이 만들어질 수 있는 환경이 부족할 수밖에 없었지요. 그러나 우리 나라 화가들은 중국의 화풍을 적극적으로 수용하는 데 그치지 않고 토착화시키기 위해 노력하였습니다.

고려시대에는 진경산수화의 원류가 되는 이녕의 〈예성강도〉가 그려집니다. 이녕은 우리 나라 산천에 관심을 기울여 실재 존재하는 〈예성강도〉를 그렸습니다. 또한 노영(魯英)이 1307년에 그린 〈지장보살도〉에서 배경으로 그린 산에서 뾰족뾰족하고 날카로운 금강산의 봉우리를 엿볼 수 있습니다. 이것

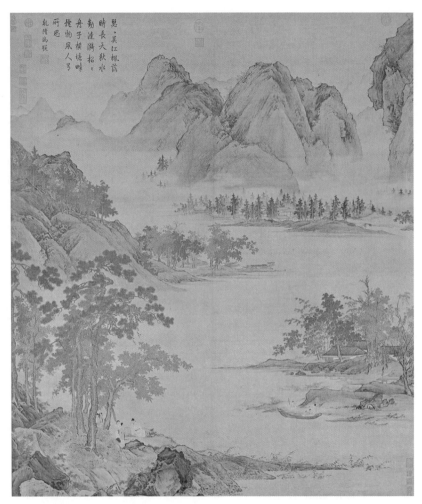

慈、吳江楓落
時長天秋水
勃遑淵招
舟子橫境畔
穉物風人号
所思
乾隆御筆

구영, 〈추강대도도〉, 명, 비단에 진한 채색, 155.4×133.4cm

명대의 원체화풍

중국 궁성의 화원
회화 체이다. 궁정의
수요에 의해서 제작된
그림의 유형.

을 보면 이미 고려시대에 조선시대 진경산수화의 원류가 되는 그림이 그려지고 있었음을 알 수 있습니다.

즉, 고려시대에는 중국 북송의 이곽파, 남송대의 원체화풍, 원대의 미법 산수화풍을 수용하여 산수화, 인물화, 풍속화, 초상화 등을 많이 그렸습니다. 그러나 당시 그 그림이 사대부들에게 수용되어 유행했을지라도 화가들은 그 화풍을 한국적인 화풍으로, 진경산수화의 전통으로 세워 나가고 있습니다.

조선시대에는 어떠했을까요? 조선시대에는 고려시대에 수용된 화풍 외에 명대의 원체화풍, 중국 절강성에서 태동된 절파화풍을 더하여 고려시대에 이어 한국적 화풍을 형성하는 데 풍성한 자양분을 제공받게 됩니다. 조선시대의 화가들은 이러한 여러 화풍을 수용하고 소화하여 중국 화풍과는 다른 독자성을 띤 양식으로 발전시켰습니다. 즉, 붓과 먹을 사용하는 법이라든가 산의 주름을 그리는 준법, 구도, 여백의 운용 등에서 중국과 현저히 다른 기법으로 그리게 된 것입니다. 조선 후기에 가장 한국적이고 독자적인 화풍이 확립되기까지 우리의 정서에 맞는 화풍을 형성하기 위한 노력이 계속되고 있었음을 알 수 있습니다.

그러면 조선 후기에 우리 그림이 높은 수준에 이를 수 있게 된 배경은 무엇일까요?

당시 중화 사상에 젖어 있던 명나라가 멸망하고 청나라가 세워졌습니다. 이에 우리 나라는 청나라를 거부하고 명나라가 없으니 우리 나라가 문화의 중심이 되어야 한다는 자각으로 우리 것에 눈을 돌리게 됩니다. 이러한 시대 상황이 우리 그림 형성에 큰 영향을 주었습니다.

또한 임진왜란과 병자호란 이후 양반 지배 체제의 붕괴와 현실적인 학문을 중시한 실학의 발달이 우리 그림의 독자성을 형성하는 데 큰 역할을 하였습니다. 이러한 시대적인 상황과 민족 자존의 정신이 맞물려서 조선의 고유한 그림이 형성된 것이지요.

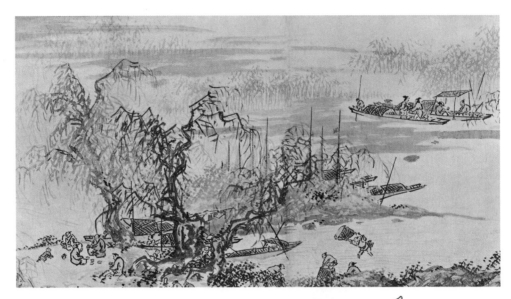

대진, 〈어락도〉, 명, 비단에 진한 채색, 46×74cm

○ 절파 화풍

중국 절강성에서 대진을
시조로 하여 태동된 것으로서
필묵이 거칠고 자유분방
하며 여백과 율동감을
강조하여 표현하였다.

고려시대와
조선시대에 받아 들여진
중국화풍은 우리 문화에 자연스럽게
유입, 소화되어 새로운 우리 그림으로
태동되었습니다.

2 | 우리의 삶과 함께 한 그림들

지금까지 우리는 그림을 감상할 때 기본적으로 알아야 할 내용과 그림을 보는 방법, 그리고 우리의 미적인 감수성, 우리 그림이 지니고 있는 보편적인 미의 특징 등을 통해 우리 그림만이 지니고 있는 독자성과 특수성을 살펴보 았습니다.

이제 우리는 우리 미술에 접근하는 오솔길에 접어들었습니다.

이 단원에서는 기존의 한국 미술사의 연대식 기술보다는 내용과 형식적인 측면에서 공통점이 있는 대표적인 그림들을 통해 우리 그림에 접근해 볼까 합니다. 이 작은 책에서 많은 영역을 다룰 수 없기에 대표적인 그림들만 감상 하게 되겠지만 이것이 계기가 되어 우리 학생들이 우리 미술에 흥미를 가지 게 된다면 점차 영역을 넓혀 나갈 수 있겠지요.

또한 우리 그림의 감상은 난해한 작품 설명을 피하고 작품이 태동하게 된 계기를 생활 속에서 찾아보고 작품의 내용과 형식, 작품의 성격, 작가의 성 향을 통해 보다 쉽게 접근해 보고자 합니다. 쉽고 재미있는데다가 작가의 호 흡과 땀 냄새까지 느끼면서 우리 그림의 아름다움을 탐색할 수 있다면 얼마 나 좋겠습니까?

아울러 사실에 충실하면서도 부족한 부분은 상상력을 동원해서 접근하려 고 합니다. 우리 학생들도 다소 어려운 내용이 나오더라도 인내심을 가지고 읽어 주시길 바랍니다.

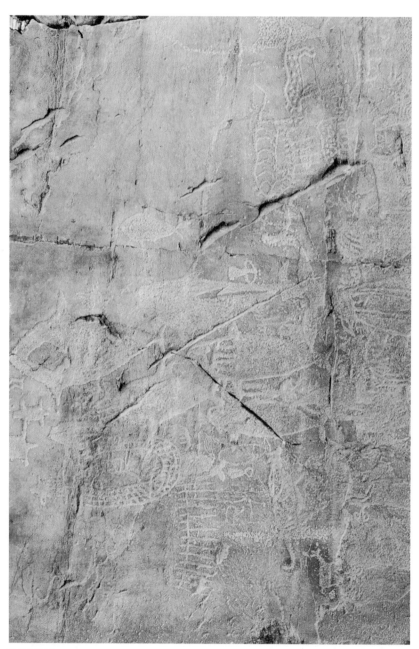

반구대 암각화

(1) 우리 그림의 시작—바위 그림

우리 나라에서 고대에 제작되어 오늘날까지 볼 수 있는 그림으로는 청동기 시대에 제작된 암각화를 들 수 있습니다. 암각화라는 것은 편편한 바위에 음 각으로 그림을 새긴 것입니다. 바위 그림이 수천 년이 지나도 그대로 남아 있 는 것은 자연물인 바위를 화폭으로 삼고 그렸기 때문입니다.

암각화는 우리 나라 여러 곳에서 볼 수 있지만 대표적인 것은 경북 울주에 있는 반구대 암각화입니다. 우리의 선조가 남긴 최초의 그림으로 볼 수 있는 것이 암각화이기 때문에 이 그림을 통하여 우리의 조상들이 무슨 생각을 하 면서 이 그림을 새겼는지, 무슨 의미를 담고 있는지, 조형적인 의미는 어떠한 지, 오늘날 우리가 배워서 계승해야 할 점은 무엇이 있는지 생각해 보고자 합 니다.

반구대 암각화는 기원전 1500~700년 사이에 만들어졌다고 합니다. 처음에는 바다와 가까운 곳에서 만들어졌지만 지금은 퇴적물이 쌓이면서 강가에 위치하게 되었습니다.

이 반구대 암각화에는 무슨 그림이 그려져 있을까요?

대체로 세 가지 종류의 그림이 있습니다. 바다에 사는 갖가지 고래의 그림이 생태학적으로 정확하게 그려져 있고, 육지에 사는 갖가지 동물들과 사냥하는 사람들의 모습이 새겨져 있습니다. 이 그림은 이미 새겨진 것 위에 또 새겨진 것으로 보아 오랜 시간에 걸쳐 제작된 듯합니다. 그리고 바다쪽에서 고래를 그리기 시작하여 육지 방향으로 가면서 육상 동물들을 그리고 있는 것으로 보아 고래잡이 어업에서 점차 육상 동물을 사냥해 가는 일련의 과정을 엿볼 수 있습니다.

고래와 포획하는 사람들, 동물들의 모습이 비교적 정확하게 묘사되어 있는 것을 보면 관찰력과 묘사력이 상당히 뛰어난 사람이 그린 것으로 볼 수 있는데 이것을 새긴 사람들은 아마도 사냥을 하지 않고 그림을 새기는 일에 전념하였을 것입니다. 또 직접 일에 뛰어들기보다는 고래의 생태와 어부들의 모습을 관찰하는 데 전념하였을 것입니다. 관찰한 것을 마음속에 담아 커다란 바위 면에 그림으로 풀어내고 있는 먼 조상의 모습에서 우리는 화가의 원형을 찾아볼 수 있습니다.

그러면 왜 이런 그림을 그렸을까요?

원시 미술의 생성 요인으로는 대체로 점유(占有)의 충동, 창조의 충동, 전달의 본능, 종교 신앙의 본능을 들 수 있습니다. 우리는 이 그림에서도 그와 유사한 점을 찾을 수 있습니다. 즉 무엇인가를 표현하고자 했던 창조의 충동과 표현한 내용을 보존함으로써 그 뜻을 전달하고자 한 전달의 본능, 또한 그림을 통해서 풍요와 다산을 기원했던 종교의 본능을 엿볼 수 있으며, 그 풍요로움을 이어 가고자 하는 점유의 충동을 볼 수 있습니다. 이것을 통해 우리는 당시 사람들의 의식을 지배한 것이 무엇이었는지 상상해 볼 수 있습니다.

당시에 가장 중요했던 문제는 생존이었습니다. 먹고 사는 문제가 가장 컸

반구대 암각화 중
새끼를 가진 고래

지요. 그래서 동해안에서 볼 수 있는 거대한 고래의 그림과 육지에서 활기 있게 살아가는 소나 사슴 등의 동물을 새겨 놓고 동물들이 많이 잡히기를 기원했을 것이고 신성시했을 것입니다. 그래서 어떤 학자는 암각화의 자리가 제단이었을 것이라고도 이야기합니다. 즉 그림을 그려 놓고 그들의 소망을 기원하는 제사를 지냈다는 이야기지요.

그러면 이 암각화는 조형적으로 어떤 의미가 있을까요?

원시 미술이 대부분 그러하듯이 이 그림 역시 오늘날의 조형적인 시각으로 보면 미적인 특성을 찾기가 어렵습니다. 그러나 원시 미술 자체의 순수미는 가득한데 순수미라는 것은 어린아이들의 동심과 같이 아무 거리낌 없이 나타내고자 하는 것을 표현하였을 때의 아름다움을 일컫습니다.

실제로 이 그림은 원시적인 감정 상태를 지극히 단순화시켜 대상의 특징만을 간략한 선으로 나타내기도 하고 형태를 음각으로 새겨서 표현하기도 하였습니다. 투박한 바위에 새겨졌기 때문에 그린 이의 개성은 찾기가 어렵지만 그들이 나타내고자 하는 것은 진솔하게 표현된 그림으로 볼 수 있습니다.

이 그림에서 배울 수 있는 점은 무엇일까요?

그것은 우리만이 가질 수 있는 조형적 특징의 원류를 찾을 수 있다는 점입

니다. 암각화는 세계 여러 곳에서 나타나고, 우리 나라에서도 여러 곳에서 나타납니다. 당시의 사고 단계가 세계 어디서든지 비슷했다는 것을 알 수 있습니다. 우리만의 특징을 찾기에는 아직 미미하지만 우리의 선조가 남긴 최초의 그림이라는 점, 그리고 순수성과 대범함이 그림 속에 살아 있다는 점에서 큰 의의를 찾을 수 있습니다.

또한 산업이 발달하면서 순박한 인간미가 점차 사라지고 있는 이때 우리 미술의 원류를 보면서 어린 시절의 순수한 마음으로 되돌아가 볼 수도 있습니다. 하루에 한 번만이라도 동심의 세계로 가서 상상의 날개를 펴 본다면 오늘날에 볼 수 있는 비인간적인 사고나 행동들은 훨씬 줄어들 것입니다.

곧 암각화는 우리 미술의 원류이며 인간의 근원적인 삶의 욕구를 함축하면서 당시 우리 선조들의 생활상까지 엿볼 수 있다는 데에 그 중요성이 있습니다. 그러나 암각화는 우리가 생각하는 것 이상의 의미를 지니고 있을지도 모릅니다. 그것은 옛날 그대로의 모습으로 오늘날 우리에게 말없이 많은 의미와 느낌을 전해 주고 있습니다.

(2) 무덤 속의 삶을 그린 고분벽화

고분벽화라는 것은 무덤 속 벽에 그려진 그림을 말합니다. 이것은 우리가 볼 수 있는 최초의 붓 그림이라고 할 수 있습니다. 이 그림은 벽에 회칠을 한 다음 그 회칠이 마르기 전에 그리는 프레스코 화법으로 그려졌고 무덤 속에 있음으로써 외부 기후 환경을 어느 정도 피할 수 있었기에 오랜 기간 보존될 수 있었습니다. 특히 고구려의 고분벽화는 독특한 무덤 양식으로 인하여 도굴이나 훼손을 막을 수 있었습니다. 즉, 신라의 고분은 돌무지덧널무덤으로 되어 있어서 굴을 뚫고 들어가면 내부에 침투하기가 용이하지만 고구려의 무덤 양식은 굴식돌방무덤이기 때문에 도굴의 염려가 적었습니다.

그래서 우리가 삼국시대의 회화까지도 볼 수 있는 것입니다. 아쉬운 것은

이 고분벽화가 옛날 고구려 영토였던 중국과 북한 지역을 중심으로 위치해 있기 때문에 현장 관람이 어렵고 자료가 부족하여 우리 나라에서의 연구는 제약이 많다는 것입니다.

삼국시대의 그림 중 가장 풍부한 자료를 제공하고 있는 것은 단연 고구려 고분벽화입니다. 신라나 백제는 건축이나 공예품은 많이 남아 있지만 아쉽게도 그림은 신라의 천마도를 제외하고는 흔적만을 엿볼 수 있는 정도로 미미합니다. 분명히 그림은 그렸을 텐데 보존되지 못했거나 긴 시간 동안 훼손되어 유지되지 못한 것이지요. 고구려 고분벽화는 그런 면에서 보면 보물과도 같은 소중한 유산입니다. 우리는 고구려 고분벽화를 통해서 우리 미술의 원류를 발견할 수 있고, 그 당시 사람들의 생활상, 생사관, 세계관, 조형 의식을 넉넉하게 엿볼 수 있습니다.

고구려 고분벽화가 처음 세상에 나온 것은 불행하게도 일제시대입니다. 일

경주의 달은 유난히도 밝고 별 빛은 쏟아져 내릴듯이 하늘을 가득 채우고 있다. 가을에 들른 경주의 새벽은 분묘의 구름과 달님의 원과 닮은듯 낙엽이 시공을 초월하여 천년전의 향기가 가슴 속에 채워져 오는 듯 감격스럽다. 경주의 고분은 적석 목곽분으로 만들어져 있다. 적석 목곽분은 목곽과 부장품을 안치하고 그 위에 돌과 흙을 덮어 만들었다. 고구려 고분은 돌을 쌓아서 만들다가 나중에는 석실을 만들고 흙을 덮어 축조하였다. 석실의 석판에 그려진 것이 고구려 고분벽화이다.

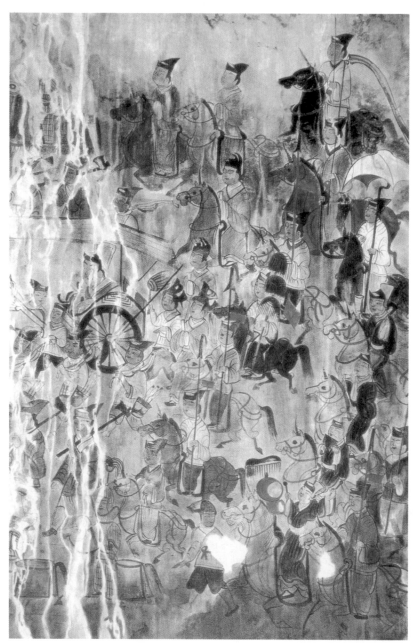

〈대행렬도〉, 고구려, 벽화

제가 우리 나라를 철저하게 식민지화하기 위해서 조선의 지리, 풍토, 인물, 역사, 유적과 유물을 조사하면서 알려지게 된 것입니다. 일제는 우리 민족의 자긍심을 꺾기 위해서 이들을 조사하였지만 고구려 고분벽화를 보고서는 우리 고대 미술의 우수성을 인정하지 않을 수 없었다고 합니다. 아무리 낮추고 보려 해도 낮추어 볼 수 없는 뛰어난 걸작이 존재하고 있었기 때문입니다.

고분벽화는 대체로 3세기말에서 7세기 전반 사이에 그려졌습니다. 벽화는 주로 압록강변에 위치한 집안과 북한의 평양, 안악 지역에 위치한 고분에서 많이 발견되고 있습니다. 그곳이 고구려인들이 살았던 중심지이기 때문입니다.

그러면 고구려인들은 어떤 방식으로 그림을 그렸으며 어떤 내용을 남겼을까요? 이 그림은 조형적으로 어떤 의미가 있으며 우리가 눈여겨보아야 할 것은 무엇일까요?

앞에서도 잠깐 언급했지만 벽화는 벽에 그린 그림이기 때문에 종이에 그린 그림과는 많이 다릅니다. 벽화는 무덤 벽에 회칠을 하고 그 위에 그림을 그렸습니다. 채색을 화려하게 사용한 것으로 보아 당시의 채색 화법이 많이 발달한 것을 짐작할 수 있습니다. 이러한 벽화 기법을 미술 용어로 프레스코화라고 합니다. 자연 재료인 석회를 바르고 그 석회가 마르기 전에 그 위에 그림을 그림으로써 벽이 곧 그림이 되고 그림이 벽이 되는 형국이므로 오랫동안 보존이 가능했던 것이지요. 그러나 프레스코 기법으로 그리게 되면 석회가 빨리 마르므로 벽 부분을 분할해서 그려야 하는데 그러한 흔적이 없으므로 엄밀한 의미에서 프레스코화가 아니라고 주장하는 학자도 있습니다.

다양한 방법으로 그려진 벽화는 주로 고구려인의 내세관을 반영한 그림으로 생전의 영화로운 삶을 재현한 생활 풍속도가 많습니다. 또한 돋보이는 그림이 사신도입니다. 사람이 삶을 다하여 장사지낼 때 묘 자리를 고르는데 풍수지리 사상에 의해 지세가 사신 형상의 지세가 아닐 경우는 무덤 사면에 무덤의 수호신인 사신도를 그렸습니다. 이 사신도는 중국의 영향을 벗어나서 고구려의 독자적인 회화 양식으로 표현되었는데 상상의 동물임에도 불구하고 살아 있는 듯한 생동감을 전해 주고 있습니다.

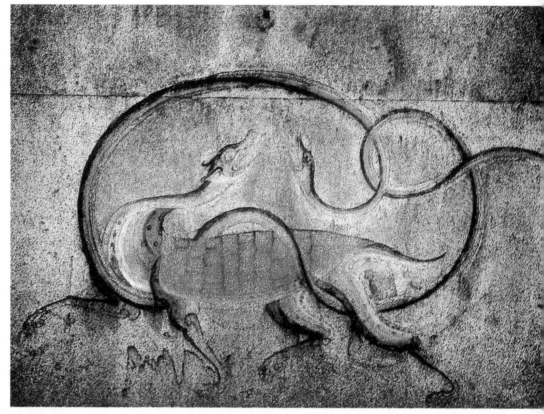

〈강서대묘 현무도〉, 고구려(7세기), 벽화

크게 두 점의 그림을 보면서 고분벽화의 아름다움을 살펴보고자 합니다.
실제로 고구려 고분벽화만 가지고서도 수십 권의 논문을 쓸 수 있을 정도로
무궁무진한 연구거리를 제공해 주기 때문에 이렇게 개략적으로 다루는 것 자
체가 대단히 무리인 것은 분명합니다. 그러나 큰 줄기를 알고 있으면 다음에
는 더 깊이 접근할 수 있기 때문에 도움이 되겠지요.

생활 풍속도는 무덤의 주인이 살아있을 때의 영화로웠던 모습을 축약하여

그림으로써 사후 세계에서도 이승에서의 삶이 지속되기를 바라는 염원이 담겨 있습니다. 주인이 시중을 받는 장면, 춤과 노래, 놀이를 즐기는 장면, 사냥을 하는 장면, 대규모 행렬을 이루어 어디론가 가는 그림 등이 그러합니다. 특히 무용총에는 기마 사냥 장면과 격투기 장면 등 현실적인 그림과 함께 상상의 동물들이 가득 그려져 있습니다.

살아 있을 때의 영화가 지속되기를 바라는 마음과 하늘까지 닿고자 했던 내세관이 작용하여 이런 그림을 남기게 된 것이지요. 그림들은 간결한 필치와 세련된 채색을 통하여 강하고 활달하며 자신만만하게 표현되고 있습니다. 이런 면에서 그림의 내용은 암각화와 연결되고 있음을 알 수 있습니다.

초기에는 주로 생활 중심의 그림이 주축이 되고 천장에만 그려지던 사신도가 중기를 지나면서 점차 벽면으로 내려오게 되고, 후기에는 고구려 사람만이 그릴 수 있는 독자적인 사신도가 풍미하게 됩니다.

강서대묘와 강서중묘에서 볼 수 있는 사신도는 무덤을 지키는 수호신으로 무덤의 네 벽면에 그렸습니다. 이른바 지세가 사신의 지세가 아닐 경우 사신도를 그렸는데 무덤을 외부로부터 지키고자 하는 풍수지리 사상에 의해서 그려진 것으로 볼 수 있습니다. 이 그림을 통해 우리는 고대의 색채관을 엿볼 수 있습니다. 사신은 청룡, 백호, 주작, 현무인데 백호를 제외하고는 모두 현실에서 볼 수 없는 상상의 동물입니다.

고구려인들은 이 상상의 동물을 통해서 무덤이 지켜지기를 바라면서 그림을 그렸습니다. 청룡은 푸른색, 백호는 흰색, 주작은 빨간색, 현무는 검정색을 나타내고 하늘은 태양이나 황룡을 상징하여 노란색을 나타냅니다.

오방이란 동·서·남·북·하늘 등 다섯 방향을 이르는 것으로서 선조들은 이 다섯 방향에 상징 색을 부여하였고 그 색으로 벽화를 그렸습니다. 여기에 나오는 오방색만 있으면 실제로 우리가 눈으로 지각하는 모든 색을 만들 수 있습니다. 우리 선조들은 고구려시대에 이미 기본 색채관을 지니고 있었다고 볼 수 있는 것이지요. 색채에 관한 내용은 앞에서 이야기했으므로 이 정도로 하겠습니다.

다른 종류의 그림도 마찬가지지만 〈사신도〉는 특히 중국과 구별되는 우리의 독자성이 돋보이는 그림입니다. 왜냐하면 6~7세기 동아시아 문화의 중심이었던 중국 남조에서도 고구려 사신도를 능가하는 그림은 찾을 수 없기 때문입니다. 이 벽화가 그려진 시기는 광개토대왕 이후 고구려의 국력이 가장 강하던 때입니다. 국력이 강한 시대란 군사적으로나 경제적으로 힘이 있고 안정된 시기를 말합니다. 이 시기에 사신도가 그려진 것은 국력이 있어야 우수한 그림도 탄생할 수 있다는 사실을 말해 줍니다.

그러면 오늘날의 시각에서 볼 때 고구려 고분벽화는 우리에게 어떤 의미가 있을까요? 첫째는 당시의 생활상과 고구려인의 내세관을 가장 실감나게 전달해 줌으로써 당시의 풍습, 의복, 생활을 잘 볼 수 있습니다. 두 번째는 강한 채색화의 시원이 됩니다. 이때 이미 색채를 과학적으로 분석하여 적절하게 사용함으로써 '너희 조상들은 색채를 모른다'라고 주장한 식민사관의 논조가 허구임을 증명해 주고 있습니다. 세 번째는 강하고 역동적으로 그림으로써 힘차고 당당한 미적 감각과 조형관, 불멸의 정신 세계를 전해 주고 있습니다.

우리는 옛것의 아름다움에만 취해 있거나 옛것을 고리타분하다고 경시할 것이 아니라 우수한 전통을 오늘에 맞게 계승하여 우리 그림을 찾아나가야 한다고 봅니다. 고구려 고분벽화에서 볼 수 있는 역동성과 창의성, 채색 기법의 우수성, 단순미와 간결미 등은 고려시대의 불화, 조선시대의 풍속화와 민화로 연결되어 뛰어난 채색화의 전통을 이루고 있습니다.

그러나 오늘날에는 이러한 우수한 전통이 무분별한 전통 경시 풍조 때문에 계승되지 못하고 있는 실정입니다. 우리는 옛것을 그대로 전승하는 것이 아니라 조상의 정신 세계와 조형 세계를 바르게 알아 오늘에 맞는 새로운 전통으로 창조해야 할 것입니다.

(3) 생활과 함께 한 그림들

조선시대에 크게 발전한 그림은 산수화였으나 민중의 소박한 삶의 모습 속에서 태동된 다양한 그림 양식이 있습니다. 그 중 돋보이는 유형이 동물화와 풍속화, 민화로 이러한 그림들은 다른 나라에서는 보기 힘든 것입니다. 개나 고양이, 소와 같은 동물들을 주제로 하여 그리거나 서민들이 살아가는 모습을 해학적으로 그린 민화의 양식도 다른 나라에서는 찾아보기 어렵습니다. 이러한 그림들은 다른 어떤 그림보다도 우리 민중의 정서가 담뿍 담겨 있는 그림으로 독자성과 특수성을 지니고 있습니다. 이제 우리의 미의식을 잘 보여 주고 있는 동물화, 풍속, 민화의 대표작들을 통해 우리의 미의식이 어떻게 그림 속에 발현되었는지, 당시 우리 선조들이 어떤 생각으로 그림을 그렸고 우리의 주체성을 어떻게 살려나갔으며, 그것이 오늘날에는 어떠한 의미가 있는지 살펴보도록 하겠습니다.

우리 삶의 동반자, 동물화

동물화는 흔히 털가죽이 있다고 하여 영모화라고 합니다. 동물화를 그린 대표적 작가로는 이암, 김식, 변상벽, 김두량을 들 수 있습니다.

이암의 〈모견도〉

이암(1499~?)은 왕실 출신으로서 개 그림을 잘 그렸습니다. 그의 독특한 기법은 일본에도 전해져서 소다쯔(宗達), 고린(光琳) 등의 화가에게 영향을 주었습니다.

예나 지금이나 우리 민족은 강아지를 참 좋아합니다. 지금도 시골에서는 개를 한두 마리씩 키우며, 아파트촌에서도 애완견을 가족처럼 키우는 것을 쉽게 볼 수 있습니다. 개는 자기에게 밥을 주는 주인에게 맹목적으로 충성하는 것으로 유명합니다. 주인이 비록 도둑일지라도 말이지요. 개는 영특함 때

문에 주인에게 사랑받지만 밤을 지키는 파수꾼으로도 큰 역할을 해 왔습니다. 요즘은 외국에서 들어온 작고 예쁜 개들이 사랑을 많이 받지만 그래도 우리의 삶과 함께 한 개들은 시골에서 멋대로 자란 토속견들입니다. 요즘처럼 성대를 잘리고 털까지 부자연스럽게 다듬어져 인형처럼 집안에서 나뒹구는 개가 아니라 동네 개들과 어울려 놀면서 주인의 부름에 집으로 돌아가서 밤을 지키는 그런 개가 우리 전통적인 개의 모습이지요.

그런 정서를 지니고 있는 그림이 바로 이암의 모견도(母犬圖)입니다. 16세기에 그린 그림으로서 당시 우리 민중의 정서를 잘 대변해 주는 그림이라 하겠습니다.

제목 그대로 〈모견도〉는 이제 갓 눈을 뜬 강아지들이 어미 개의 사랑을 담뿍 받고 있는 그림입니다. 선생님은 많은 그림을 보아 왔지만 이렇게 평화로운 모습의 개 그림은 어디에서도 보지 못하였습니다. 한여름의 나무 그늘 아래에서 어미 개를 중심으로 세 마리의 강아지가 있는데 두 마리는 어미젖을 힘껏 빨고 있고 어미 등을 타고 있는 새끼는 졸음에 겨운 듯 등에서 떨어질 듯 간신히 붙어 있습니다. 두 다리로 새끼들을 감싸고 있는 어미 개의 모습에서 우리는 넉넉하고 여유로우며 한없이 평화로운 분위기를 느낄 수 있습니다.

〈모견도〉의 가장 큰 특징은 천진난만한 평화로운 모습과 서정적인 분위기입니다. 조선 전기의 산수화가 중국의 고답적인 양식에서 벗어나지 못하고 있었다면, 이 그림은 내용과 형식면에서 우리 한국인이면 누구나 공감할 수 있는 정서를 담고 있습니다. 평화로움과 넉넉한 심성, 생활 주변에서 일어나고 있는 정경을 소묘하듯이 그림으로써 고답적인 형식의 틀에서 벗어나 우리만이 갖는 정서를 표현한 것이지요. 그림은 사랑에서 나옵니다. 많이 보고 느끼면서 마음에 쌓이는 앙금을 그리는 것이지요. 아마도 이암은 강아지를 무척 좋아했던 것 같습니다.

〈모견도〉는 붓을 여러 번 사용하지 않고 시원시원하게 몇 번의 붓 사용을 통해 그려진 그림입니다. 당시 우리 나라에서만 유행하던 단선 준법으로 바

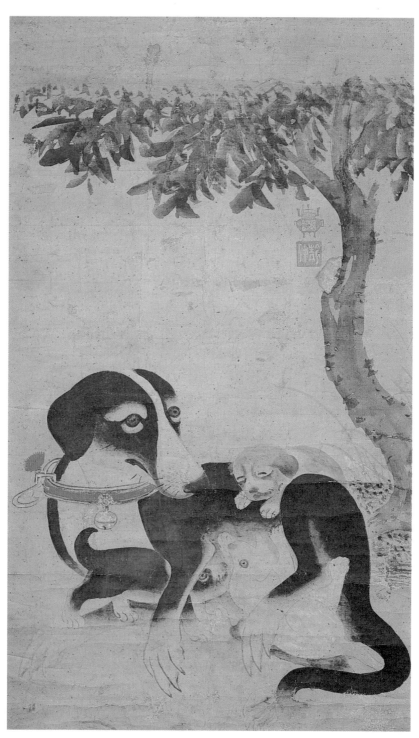

이암, 〈모견도〉, 16세기, 종이에 먹과 연한 채색, 73.2×42.4cm

강아지를 좋아하는
이암의 모습

위를 그려서 한층 분위기를 돋우고 있습니다. 강아지나 어미 개는 약한 선을 그은 후 대범하게 먹으로 농담을 살려 나타낸 것을 알 수 있고 나무는 일필로 힘 있게 그렸습니다. 조선 후기에 겸재 정선이 힘찬 필치로 인왕산의 나무들을 그릴 때 이 그림을 참고한 듯한 시원함을 느낄 수 있습니다. 그림의 내용을 보면 따뜻한 정감이 그대로 드러나고 있습니다. 순진 무구한 강아지들의 눈과 풀을 가지고 놀고 있는 강아지의 모습은 따뜻한 봄날의 정경을 실제적으로 느끼게 해줍니다. 마치 양지 바른 초가 마당에서 놀고 있는 철모르는 아기들을 보는 듯합니다.

여기서 우리는 재미있는 사실을 발견할 수 있습니다. 바로 강아지들의 아버지를 유추할 수 있는 것입니다. 이 강아지들의 아버지는 아마 백구였을 것입니다. 어미 개는 등이 검고 배가 흰 모습인데 세 마리의 강아지를 보면 한 마리는 어미를 그대로 닮았고 한 마리는 백구이며 또 한 마리는 회색 털을 지니고 있습니다. 이암이 깊은 관찰을 통해서 그렸음을 알 수 있고 이는 화면의

변화까지 이끌어 내고 있습니다.

그럼 이암의 강아지 그림들은 어떤 의미가 있을까요?

첫째는 실제 생활 속에서 일상적이고 현실적인 대상을 소재로 택함으로써 조선 전기 회화의 주류였던 중국화를 관습적으로 받아들이는 데서 벗어나는 것은 물론 한국적인 서정을 잘 담아서 그렸다는 데 큰 의미가 있습니다.

두 번째는 순진 무구하고 서정적이며 평화로운 모습을 표현함으로써 당시 민중의 심성과 평화로운 시대 분위기까지 엿볼 수 있습니다. 난잡한 사회 분위기에서는 이렇게 평화로운 동물 그림은 나타나기 어렵습니다. 실제로 이 시대는 조선이 안정되어 가던 시기였지요.

세 번째는 개성적인 표현입니다. 대상을 세세하게 그리지 않고 대범하게 수묵으로 처리하였고, 개 목거리에만 붉은 색을 주고 나무 밑에 이암이라는 붉은 낙관을 하여 화면의 긴장감을 줌으로써 조형적으로도 재미있는 효과를 이끌어 내고 있습니다.

이암의 〈모견도〉는 우리 마음에 넉넉함과 평화로움, 따뜻한 정감을 주어 입가에 미소를 떠올리게 하는 수작입니다.

신사임당의 〈초충도〉

조선 전기 이암의 개 그림과 함께 한국적인 서정을 담고 있는 그림으로는 신사임당(1504~1551)의 〈초충도(草蟲圖)〉를 들 수 있습니다. 신사임당은 훌륭한 인품과 곧은 교육관으로 율곡 이이를 인재로 길렀으며 시·서·화에 능했습니다. 신사임당은 여러 그림에 능했으나 특히 〈초충도〉에서 우리 정서를 잘 드러내고 있습니다.

들판의 밭이나 길섶에서 흔히 볼 수 있는 가지와 벌, 수박과 들쥐, 오이와

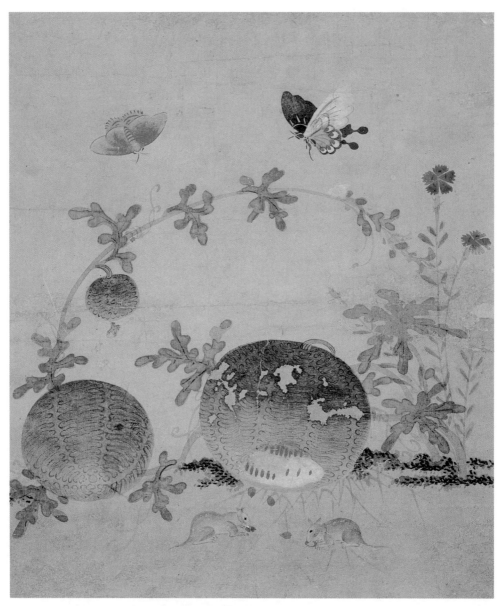

신사임당, 〈초충도(수박과 들쥐)〉, 16세기, 종이위에 진한 채색, 33.2×28.5cm

개구리, 산나리와 매미 등을 여성 특유의 섬세한 관찰력으로 산뜻한 색을 사용하여 그리고 있습니다. 마치 어린아이에게 보여 주기 위한 그림 같기도 합니다.

수박과 생쥐의 그림을 한번 볼까요? 수박을 갉아먹는 생쥐의 모습을 포착한 재미있는 주제의 선택과 정감 넘치는 표현, 맑고 투명한 색채의 표현 등은 우리의 감성을 일깨워 공감을 느끼게 합니다. 구도도 참 재미있지요? 두 개의 큰 수박을 화면 하단에 배치하고 열심히 수박을 갉아먹고 있는 두 마리의 생쥐와 주변을 날고 있는 두 마리의 나비를 나란히 배치하여 안정감을 주고 있고, 수박의 줄기와 꽃으로 변화를 줌으로써 절묘한 조화를 이끌어 내고 있습니다. 이 그림도 당시 화단의 주류였던 산수화나 인물화가 아닌 사소한 소재를 통해 생활 주변에서 일어나고 있는 모습을 예리하게 표현함으로써 민중의 정서를 담아 냈습니다. 우리만이 나타낼 수 있는 정서를 표현함으로써 한국적인 화풍의 영역을 개척한 것입니다.

여기서 우리는 당시 사회의 폐쇄성을 엿볼 수 있습니다. 우리는 흔히 신사임당으로 부르고 있는 분의 이름을 알 수 없습니다. 신이 성이고 사임당은 호인데 이름은 그림에도 남기지 않고 있습니다. 이름이 분명히 있었겠지만 당시에는 여인의 이름을 당당하게 남길 수 있는 여건이 되지 못하였던 것입니다. 사대부의 여인이 이러한데 평민들은 더 말할 나위가 없겠지요.

이름을 남기지 못한 신사임당이지만 조선시대의 유일한 여성 화가로서 생활 속의 걸작을 남겨 오늘날 기계 문명의 홍수 속에서 허우적대는 우리에게 잔잔한 향수와 정감 있는 자연의 모습을 전해 주고 있습니다. 여기서 우리는 아름다움이 멀리 있는 것이 아니라 우리 생활 주변에 있는 것임을 알 수 있습니다. 누구나 보는 사소한 곤충과 식물이지만 그것에서 아름다움을 발견하여 조형화시켜 미술 작품으로 승화시키는 것은 열린 눈과 열린 가슴을 가진 사람들에 의해서 이루어집니다. 신사임당은 그런 사람 중의 한 사람이었지요. 그러므로 우리도 항상 열린 눈과 마음을 가질 수 있도록 노력해야겠습니다. 그것은 바로 세계에 대한 관심과 사랑입니다.

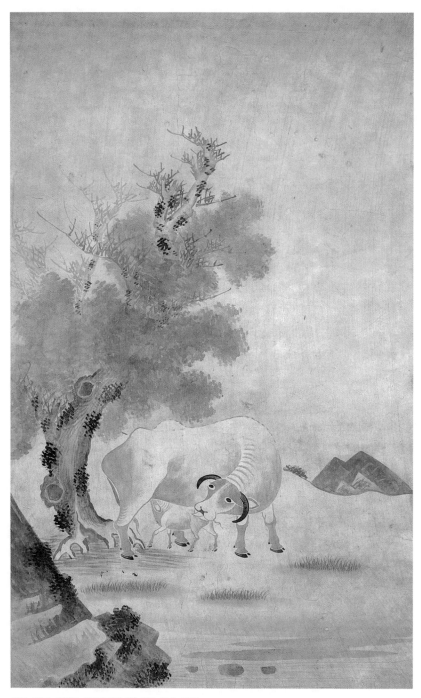

김식, 〈우도〉, 17세기, 종이에 먹과 연한 채색, 98.5×57.6cm

김식의 〈우도〉

김식(1570~1662)은 소 그림을 잘 그려서 이 분야에서 최고의 이름을 남긴 사람입니다. 그는 우의정을 지낸 김안로를 증조부로 하는 집안에서 태어난 사대부 출신 화가였습니다.

이 그림은 선종화(禪宗畵)의 십우도와 연관이 있고 생김새는 중국 강남의 물소와 비슷하지만 전체적으로 느껴지는 것은 서정성입니다. 나무 그늘에서 어미 소가 새끼 소를 쓰다듬어 주고 새끼는 어미의 젖을 빨아먹는 그림으로서 내용 면에서 보면 모우도(母牛圖)라고 해도 될 만큼 따뜻하고 애틋한 정감이 넘치는 그림입니다. 앞에서 본 〈모견도〉와 전체적인 분위기는 일치하고 있습니다.

어미 소가 한나절 일을 하고 난 뒤 나무 그늘에서 놀고 있는 새끼 소를 만나 애정을 쏟는 소박한 내용의 그림입니다. 소는 우리에게 있어서 무척이나 소중한 동물이었습니다. 새끼를 가진 소는 보물이나 다름없었지요. 〈우도〉는 그런 어미 소와 새끼 소의 소박한 정경을 맑게 표현하고 있는 그림입니다. 특히 표현 방식을 보면 〈모견도〉와 같이 간결한 윤곽선을 그린 후 먹의 농담을 통해 음영을 줌으로써 소의 모습을 대범하게 부각시켰고 뿔이나 콧등, 발굽 등에 강조점을 두어 표현함으로써 차칫 맥없이 그려진 듯한 느낌을 보완하고 소의 특성과 생동감까지 살려 주제를 선명하게 드러내고 있습니다. 또한 소 뒤에 그려진 배경도 넉넉한 여백과 함께 농담을 이용하여 간결하고 부드럽게 묘사하여 전체 분위기를 서정적으로 표현하고 있습니다.

예나 지금이나 우리 농촌 사회에서 개와 소는 한 가족과 다름없는 동물입니다. 김식은 개성적이고 독특한 소 그림을 통해 농촌 사회의 넉넉한 정서와 따뜻한 서정을 오늘날까지 전해 주고 있습니다.

김두량의 〈흑구도〉

개를 그린 그림 중에 또 재미있는 그림이 김두량(1696~1763)의 〈흑구도(黑拘圖)〉입니다. 김두량은 영조대에 활동한 화가로서 산수화뿐만 아니라 인

김두량, 〈흑구도〉, 조선시대, 종이에 수묵, 23×26.3cm

물화에도 능한 화가였습니다. 뛰어난 동물화도 남기고 있는데 그 대표작이
바로 〈흑구도〉입니다.

　독특한 묘법으로 그린 이 그림은 조선 전기에 그려진 〈모견도〉와는 표현
기법이 무척 다릅니다. 〈모견도〉가 몇 번의 붓질로 그려졌다면 이 그림은 세
세한 털 하나까지 세밀하게 그려냈으며 또한 배경은 개 그림과는 다른 서예
적인 필법을 구사하고 있습니다.

　긴 털이나 주둥이, 흰자위, 발 등을 사실적으로 표현한 것은 이 시기에 중
국으로부터 들어온 서양화 기법을 전통 회화 기법과 절묘하게 결합시켜 표현

했기 때문입니다. 이 그림은 늦가을 들판의 나무 아래에서 가려운 곳을 긁고 있는 해학적인 그림입니다. 몸의 뒤틀림, 입과 눈의 생생한 표정을 통하여 살아 있는 듯한 느낌을 줍니다. 세계 어디에도 이렇게 재미있는 개 그림은 보기 힘듭니다. 단순히 애완견을 그린 그림은 있지만 개를 주제로 하여 금방이라도 밖으로 튀어나올 듯한 모습을 화면 가득히 그린 것은 드문 일이지요. 어떻게 보면 이 그림은 무척 다루기 어려운 소재입니다. 쉽게 다루면 경박스러운 소재인데도 완성도 높은 작품으로 표현하였습니다.

이런 그림을 그릴 수 있었던 것은 그만큼 사회가 안정되고 풍요로웠다는 이야기도 됩니다. 어떻게 보면 단순한 동물에 불과한 개에까지 관심을 쏟고, 그것도 예쁜 모습이 아닌 가려운 곳을 긁고 있는 다소 지저분한 모습까지 포착해서 그린 것은 그만큼 여유가 있었다는 이야기이지요. 그림의 전체 분위기와 표현 기법, 개의 표정과 당시에 이 그림을 그리고 있었을 작가의 모습까지 상상해 보면 그림을 보는 맛이 더할 것입니다.

변상벽의 〈묘작도〉

　동물화에 우리의 정서를 잘 담아서 표현한 작가로서 변상벽(18세기)을 빼놓을 수 없습니다. 변상벽은 생몰 연대를 알 수 없는 사람이지만 조선왕조실록에 영조의 초상화 작업에 참여한 것으로 나와 있는 것으로 보아 18세기 후반에 활동한 화가로 볼 수 있습니다. 그는 왕의 초상화를 그릴 만큼 인물 묘사에 뛰어난 실력을 갖춘 사람으로서 그 분야에서 체득한 사실적인 묘사법을 동물화에도 적용시켰습니다. 특히 고양이를 즐겨 그려서 변 고양이라는 별명이 있을 정도로 우리 나라 역사상 고양이 그림을 가장 잘 그린 화가로 꼽힙니다. 변상벽의 고양이 그림은 조선 전기 이암의 강아지 그림과 함께 우리 나라 동물화의 최대 걸작으로 꼽히고 있습니다.

　〈묘작도(猫雀圖)〉는 두 마리의 고양이가 장난을 치다가 한 마리가 나무 위로 기어올라간 상태에서 눈을 맞추며 서로 대화하는 듯한 자세를 그리고 있습니다. 고양이의 자세나 표정은 마치 살아 있는 듯한 느낌을 줄 정도이고 고목에 붙어 있는 발의 묘사도 대단히 사실적입니다. 고양이 몸의 줄무늬는 수많은 선으로 털 하나하나까지 세세하게 묘사하고 있는데 고양이의 골격과 근육의 흐름으로 연결이 되어 화면 전체가 기운생동하는 데 큰 역할을 하고 있습니다. 고목 위에는 참새가 여섯 마리 정도 앉아 있는데 고양이의 조용한 침범으로 미처 하늘로 날아오르지는 못했지만 금방이라도 튀어 오를 듯 불안하고 초조한 자세를 취하고 있습니다.

　그들의 움직임으로 보아 나뭇가지 사이로 쨱쨱거리는 참새 소리가 들릴 듯합니다. 고양이가 앉아 있는 땅은 부드러운 새싹이 돋아 오르는 풀밭으로, 나뭇가지에 솟아오르는 작은 잎사귀와 아울러 봄날의 정취를 보여 주고 있습니다. 이 그림은 봄날 생활 주변에서 벌어진 순간적인 상황을 잘 포착하여 생동감 있게 묘사한 그림으로서 해학적이고 소박한 미의식을 담뿍 담고 있는 걸작입니다.

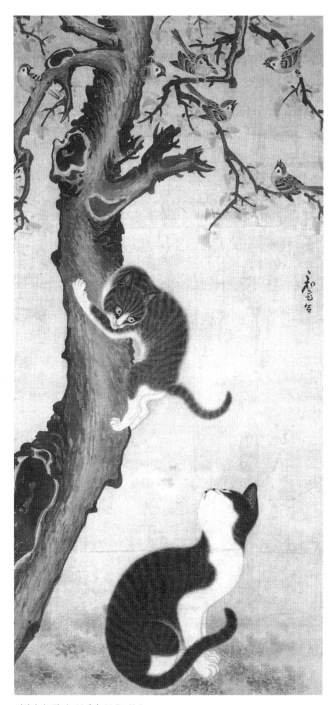

변상벽, 〈묘작도〉, 18세기, 93.7×42.9cm

동물화의 의미

이렇게 우리의 미의식을 잘 표현하고 있는 동물화는 어떤 의미가 있을까요?

첫 번째는 생활 주변의 평범한 소재를 회화적으로 승화시켜 그렸다는 데 큰 의미가 있습니다. 조선 전기는 아직 중국의 관념적인 산수화가 절대적인 위치를 차지하고 있었던 시기인데 이암의 〈모견도〉나 신사임당의 〈초충도〉가 생활 주변의 실제적 관찰을 통해 그려졌다는 것은 당시의 회화관에서 볼 때 커다란 의미가 있는 것입니다.

이러한 기법이나 정신은 조선 후기까지 면면히 이어졌으며, 특히 변상벽은 조선 전기의 초충도 기법과 조선 중기의 절파계 화풍의 전통을 계승하여 그것을 자기에게 맞게 소화시켜 독자적인 경지를 개척함으로써 동물화를 통한 완숙한 한국미를 구현하였습니다.

동물화는 한국화의 주된 주제인 산수화에 밀려서 많은 작가들이 선호한 분

힘든 일을 하고 오면
마냥 반겨주는 강아지와
고통스러운 농사일을 같이
한 누렁이, 쥐를
쫓아 주고 사람 주변을
맴도는 고양이들은 우리의
친구였고 삶의
동반자였다.

야는 아니었지만 대상을 주의 깊게 직접 관찰하고 당시 유행하던 기법을 소화하여 개개인의 개성을 담뿍 표현한 그림입니다. 여기서 잘 나타나는 우리의 미의식은 정확한 관찰을 통한 자연스러운 미와 순간적 포착을 통한 해학적인 아름다움, 그리고 당대 민중의 서정성입니다. 이러한 의미에서 동물화는 풍속화나 진경산수화 못지 않게 한국의 미감을 잘 나타낸 그림으로 볼 수 있습니다.

두 번째는 고정관념에서 벗어나 독자적인 시각으로 그릴 수 있었다는 것에 의미가 있습니다. 기법적인 면이나 재료적인 측면은 전통을 따르고 있지만 생활 주변에서 발견한 소박한 주제를 예술적인 경지에까지 승화시킨 것입니다.

세 번째는 미술이 사회상을 반영한다는 점을 생각할 때 당시 이러한 그림을 그릴 수 있는 사회적인 풍토가 형성되어 있었다는 것을 짐작할 수 있습니다. 수용적이고 개방적인 분위기가 아니었다면 이렇게 좋은 동물화는 그려질 수 없었을 것입니다.

아쉬운 점은 변상벽의 고양이 그림 이후에 수준 높은 동물화 그림이 그려지지 않았다는 것입니다. 영·정조대의 문예 부흥기에 그려진 걸작을 끝으로 그 전통이 이어지지 못하고 있습니다. 이것은 그림의 다른 분야도 마찬가지입니다. 국력이 약해지고 사회가 불안해지면서 예술을 향유할 만한 여건이 무너졌기 때문입니다.

(4) 우리가 살아온 모습들—풍속화

그림이 그려지기 시작된 이래 인물화는 동서양을 막론하고 중요한 주제였습니다. 그럴 수밖에 없는 것이 인물 자체가 우리의 모습이고 늘 가까이에서 볼 수 있는 대상이기 때문입니다. 그래서 서양화는 인물을 주된 주제로 하여 인간의 모습을 한 완벽한 신의 모습, 성경에 근거한 인물의 모습들, 개인의 자화상과 생활 속의 인물화 등 시대에 따라 다양한 인물화를 그려 왔습니다.

동양에서도 인물화는 중시되었으나 자연주의 사상 아래에서 자연이 우선되는 그림을 그렸습니다. 그래서 인물을 그리더라도 서양의 그림처럼 인물 중심으로 화면 가득 채우는 것이 아니라 커다란 인물을 자연의 일부로 묘사했습니다. 거대한 산수 속에 자연과 더불어 살아가는 아주 작은 인물을 그린 것입니다. 때때로 인물의 크기가 달라지기는 하지만 인물이 주된 주제는 아니었던 것이지요. 또한 인물을 그리더라도 자연 속에서 유유자적하는 신선의 모습이나 부처님의 모습 등을 그린 관념적인 인물화로서 현실과는 거리가 먼 그림이 대부분이었습니다. 오늘날의 관점에서 보면 작가의 창의성과 개성, 시대성 혹은 사회성을 제대로 담지 못한 그림으로 볼 수 있습니다.

우리 나라의 인물화도 마찬가지입니다. 조선 전기에 그려진 인물화는 대부분 자연을 벗삼아 자연을 관조하고 잡다한 일상에서 벗어난 모습을 그린 것입니다. 인물이 그림 안에서 주인공으로 떠오르는 것이 아니라 자연의 일부분으로 묘사되고 있습니다. 또는 기록 차원에서 계모임의 인물화나 사대부의 초상화도 그려졌으나 회화 정신을 담고 있는 그림으로 보기는 어렵습니다. 그러나 조선 후기에는 괄목할 만한 인물화가 발흥되는데 바로 풍속화입니다.

17세기 이후 실사구시의 학문인 실학이 발전하면서 고답적인 공리에서 벗어난 민족적 자의식이 발현되면서 역사, 지리, 천문, 식물, 농업 등이 발전하게 되었으며 미술도 예외가 아니었습니다. 경제적으로 넉넉해지고 조선 전기와 중기의 전통 아래에서 생활 속의 꾸밈없는 감정 표현이 가능해지면서 주변의 동물화나 인물화, 우리의 산하를 그린 진경산수화가 태동하고 우리 역

사상 가장 한국적이고 민족적인 화풍이 풍미하게 된 것입니다. 우리 민족 미술사로 볼 때는 이 시기가 문예 부흥기입니다.

풍속화는 일상 생활에서 일어나는 모습을 표현함으로써 인물화 자체가 하나의 주된 주제로 그려집니다. 동물화와 마찬가지로 맹목적인 중국 취향에서 벗어나 전통을 소화하여 우리의 모습을 우리의 시각에서 우리의 미감으로 표현한 그림입니다.

당시 중국의 주변국들은 대부분이 문화적으로 중국의 속국이었는데 우리만이 주체성 있는 문화를 창출하였습니다. 그만큼 우리 민족의 자존 의식이 높았고 개방적이었음을 알 수 있습니다.

풍속화의 대표적인 작가는 김홍도와 신윤복입니다. 시험에서 빠지지 않고 나오는 작가임에도 우리는 그들이 그린 그림을 단편적으로밖에 알지 못하고 있습니다. 여기서는 그들과 그들이 그린 그림을 구체적으로 다루어 보고자 합니다.

김홍도의 〈씨름도〉

김홍도(1745~?)는 조선 후기 문화가 꽃피었던 정조대를 대표하는 화원이었습니다. 임금의 초상화 작업에 세 번이나 참여했을 정도로 당대의 손꼽히는 화가였습니다. 인물화뿐만 아니라 산수화, 신선 그림, 영모화(翎毛畵), 화조화(花鳥畵) 등 당시 유행하던 양식의 그림을 모두 소화하여 그릴 정도였습니다. 김홍도 개인에 관해서는 별로 알려진 것이 없습니다. 왜냐하면 그의 그림 실력은 뛰어났지만 중인 신분으로 조선의 사대부들에게는 별 볼 일 없는 그림쟁이에 불과했기 때문입니다. 그러나 당대의 잘난 사대부들은 간 곳이 없고 당시에 별로 대접받지 못한 화원 김홍도는 모르는 사람이 없을 정도의 대가로 추앙받고 있는 것을 보면 '인생은 짧고 예술은 길다'라는 말이 생각납니다.

이 그림은 김홍도의 대표작이라고 할 수 있는 〈씨름도〉입니다. 이 그림의 크기는 불과 24cm×28cm입니다. 여러분이 가지고 있는 노트 정도의 크기지요. 그런데 우리는 이 그림을 볼 때 그림의 크기를 인식하지 못할 정도로 감동을 받습니다. 왜 그럴까요?

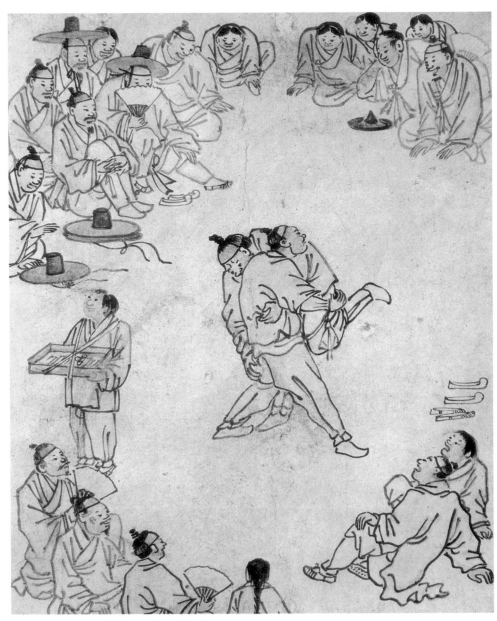

김홍도, 〈씨름도〉, 조선시대, 종이에 먹과 연한 채색, 28×23.5cm

요즘은 씨름이 체육관에서 열리는 천하장사 씨름대회로 전승되고 있지만 선생님이 어릴 때만 해도 명절날 동네에서 흔히 볼 수 있는 정경이었습니다. 바로 생활 속의 우리 모습을 간결한 필치로 표현함으로써 감동을 자아내고 있는 것입니다. 그리고 인물의 표정을 한번 유심히 보십시오. 한 사람 한 사람의 표정이 모두 살아 있습니다. 웃는 사람, 긴장한 사람, 양반 신분이라 표정을 드러내지 않기 위해 부채로 얼굴을 가리고 있는 사람 등 표정뿐만 아니라 몸의 표정까지도 각양각색으로 나타나고 있습니다. 이 작은 그림에서 말이지요.

또 우리가 발견할 수 있는 재미있는 사실이 있습니다. 만일 이 사람이 등장하지 않았다면 이 그림이 그렇게 좋은 그림이 되지 못하였을 수도 있을 정도입니다. 등장하는 인물들의 시선을 씨름하는 사람을 중심으로 모아 두었는데 파격적인 인물을 한 사람 등장시켜서 우리를 슬며시 미소짓게 합니다. 바로 엿장수입니다. 이런 것을 파격의 미라고 하지요. 자칫 단순한 씨름 경기 그림이 될 뻔한 그림을 해학적인 아름다움으로 승화시키는 데 결정적인 역할을 하고 있는 인물이 바로 엿장수인 것입니다. 그림 전체의 인물이 팽팽한 긴장감에 쌓여 있는데 이 사람은 아랑곳하지 않고 오직 엿 파는 데에만 몰입해 있습니다. 그림의 전체 분위기와 전혀 다른 인물을 등장시킴으로써 그림에 감칠맛을 더해 주는 중요한 역할을 하고 있는 것이지요.

구도 또한 독특합니다. 원형 구도로 인물들을 배치하여 화면에 생동감을 주고 부감법을 사용하여 넓은 공간감까지 표현하고 있습니다. 또한 대범하게 배경을 생략함으로써 실제로 작은 그림이지만 큰 것처럼 느끼게 합니다.

선생님은 어릴 때 이 그림을 보면서 '과연 이러한 그림이 당시에 매매가 되었을까? 당시는 산수화와 같은 그림을 선호하고 서민들의 생활을 중심으로 한 그림은 선호하지 않았을 것 같은데 이런 그림을 왜 그렸을까?' 하는 생각이 들었습니다. 나중에 알게 되었지만 양반 지배 체제의 동요라는 당시의 사회 상황을 보면 사대부뿐만 아니라 서민 출신의 신흥 지주나 부를 쌓은 상인들이 이러한 형식의 그림을 선호했다고 합니다. 그들은 자신들의 생활을 그린 그림을 주문하여 소장하고 애호하였을 것으로 여겨집니다. 즉, 사회 경

제적으로 여유가 생긴 부유한 서민층이 소박한 생활 속의 그림을 수용하였던 것입니다.

우리는 이러한 그림을 통해 점차 서민들이 주인공이 되는 조선 후기 사회의 모습을 엿볼 수 있습니다. 그리고 민족 고유의 심성과 정서를 솔직하게 표현하고 있는 데서 우리 민족의 자존 의식을 느낄 수 있습니다.

당시 중국 문화의 틀을 소화하여 새로운 시각으로 어디에 내놓아도 부끄럽지 않은 민족 정신을 담은 그림을 그린 것은 획기적인 일이었습니다. 바로 독자성을 갖춘 것이지요.

김득신의 〈파적도〉

김홍도의 화풍을 이어받은 사람은 김득신(1754~1822)입니다.

이 그림은 무척 부산한 느낌이 듭니다. 일상 속에서 일어날 수 있는 일을

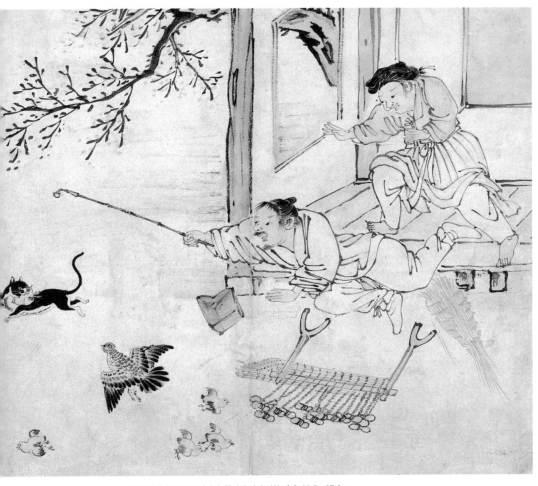

김득신, 〈파적도〉, 조선시대, 종이에 먹과 연한 채색, 22.5×27.2cm

순간적으로 포착하여 그린 점이나 인물의 표정 등을 보면 김홍도의 소재와 비슷하다고 할 수 있습니다. 평화로운 봄날 마당에 고양이가 침입하여 모이를 찾고 있던 병아리 한 마리를 물고 달아납니다. 그 고양이를 어미 닭이 날개를 펴고 마치 '내 새끼 내 놓아라' 하는 모습으로 쫓고 있고, 영감님도 마루

에서 졸다가 깜짝 놀라서 가지고 있던 담뱃대를 휘두르다가 균형을 잃고 쓰러지기 직전의 모습이며 그 모습을 본 할머니는 영감님이 다칠세라 영감님을 붙잡으려 쫓아 나오는 등 찰나의 순간을 기막히게 포착하여 간결한 선으로 그리고 있습니다.

구도를 보면 고양이에게로 달려가는 어미 닭, 할아버지와 할머니의 자세, 화면 안에 등장하는 나뭇가지까지 고양이에게로 쏠리고 있음을 알 수 있습니다. 지금 금방 일어난 듯한 모습을 그린 재미있는 그림입니다. 김득신의 뛰어난 관찰력과 묘사력, 공간을 운용하는 능력을 엿볼 수 있습니다.

신윤복의 〈단오풍정도〉

김홍도와 비슷한 시대에 풍속화를 그린 작가 중에 신윤복(18세기 중엽~19세기 전반)이 있습니다. 김홍도가 주로 서민들의 생활을 묘사하였다면 신윤복은 당시 서민들보다 더 소외되었던 여성들을 주인공으로 하여 명문 사대부들의 생활상을 그렸습니다. 신윤복의 그림은 너무나 밝고 솔직하게 그려져 있어서 과연 유교가 숭상되었던 조선시대에 이런 종류의 그림이 어떻게 그려졌을까, 하는 의문이 들 정도입니다. 여인들이 목욕하는 모습뿐만 아니라 남녀간의 애정 행각까지도 적나라하게 묘사되어 있기 때문입니다.

이러한 신윤복의 그림은 당시 사회의 개방적인 풍조를 그대로 전해 주고 있습니다. 실제로 신윤복이 활동했던 시대는 지배 계층을 중심으로 사치와 유흥이 유행했다고 합니다. 신윤복은 이러한 사회 분위기를 그림으로 남긴 것입니다.

신윤복의 그림이 김홍도와 다른 점은 김홍도는 단색조의 그림을 그린 데 비해 신윤복은 다양한 색채를 활용하여 그림 전체를 화려하게 연출하고 있다는 것입니다. 김홍도는 대체로 수수한 옷차림의 서민들을 그림으로써 색채의 사용이 크게 요구되지 않은 것에 반해 신윤복은 화려한 옷차림의 사대부와 기생들을 그리다 보니 자연스럽게 다양한 색채를 활용했으며 그림 전체의 분위기가 향락적이었던 요인도 있었을 것으로 생각됩니다. 김홍도는 배경이 없

신윤복, 〈단오풍정도〉, 조선시대, 종이에 먹과 진한 채색, 28.2×35cm

쉽게 보지 못하는 것을 엿보는 것은 흥미로운 일입니다. 엿보기를 좋아하는 것은 그때나 지금이나 별로 다를 바 없었나 봅니다. 앳된 동자승들의 표정이 흥미진진 합니다.

이 주된 인물만을 표현한 것에 반해 신윤복은 인물과 배경을 적절하게 조화시켜서 그리고 있습니다. 배경을 제외하고 인물만 보면 산만한 느낌이 들지만 배경 산수를 통해서 짜임새 있는 화면으로 이끌어 내고 있습니다.

이 그림은 신윤복의 대표작이라고 할 수 있는 단오풍정도입니다. 이 그림에서는 세 가지의 이야기가 한 화면에서 동시에 표현되고 있습니다. 단옷날에 여인들이 웃옷을 벗고 머리를 감거나 목을 씻고 있고 오른쪽의 여인들은 머리와 옷을 다듬고 있으며 왼쪽 위에는 동자승 두 명이 짓궂은 표정으로 여인네들을 훔쳐보고 있습니다.

이 그림은 인물들이 산만하게 배치되어 있으나 배경과 적절히 조화되어 짜임새 있게 표현되고 있습니다. 인물의 선은 가냘프고 섬세하게 사용되었으며 표정 하나하나까지도 정밀하게 밑그림을 그리고 그린 듯한 완성도를 보여 주고 있습니다. 특히 담묵과 담채가 적절히 어울린 색채가 깔끔하게 처리되었고 창포의 청록색이 여울물색과 조화를 이루어 여울물이 금방이라도 졸졸졸하면서 화면 밖으로 뚝뚝 떨어질 듯 상큼하게 처리가 되었습니다. 이 그림을 통해서 우리는 당시 여인네들의 단오 풍속을 한눈에 알 수 있습니다.

풍속화의 의미

이렇게 우리의 정서를 해학적으로 표현한 풍속화는 어떤 의미가 있을까요?

첫 번째는 생활 기록화로 그려져 오던 계회도 같은 그림이 김홍도, 김득신, 신윤복에 의해 주요 장르의 하나로 자리 잡아 그 시대의 사회상이 작가의 시선을 통해서 표현되었다는 점입니다.

두 번째는 실학의 발달에 따른 민족 의식의 발현으로 우리 것에 애정을 가지고 우리의 생활 모습을 소재로 하여 그렸다는 점입니다

세 번째는 양반 중심의 관념적이고 현실 도피적인 유약한 그림에서 벗어나 당시 우리 민중의 건강한 모습을 그렸다는 점입니다.

네 번째는 조형적으로 보면 재치와 해학미가 돋보이고 간결하고 세련된 선의 묘사와 활달하고 건강한 표정이 살아 있는 인물화를 그렸다는 데 의미가 있습니다.

그러나 이러한 우수한 전통은 김홍도와 김득신, 신윤복을 정점으로 하여 국운과 함께 쇠퇴하고 끝내는 맥이 끊기게 됩니다. 진경산수화 못지 않은 민족적 정서를 내포하고 있는 그림이 오늘날까지 계승되지 못한 것은 참으로 안타깝고 불행한 일이지만, 풍속화가 지니고 있는 진솔함과 해학성, 솔직성, 간결한 미와 더불어 건강한 민족 정신을 오늘의 시각에 맞게 계승, 발전시켜 나갈 수 있도록 관심을 기울여야 할 것입니다.

(5) 이름 모를 서민들의 그림—민화

조선 후기와 말기에는 정통 회화와 더불어 독특한 형식의 그림이 서민 대중들 사이에서 유행하였는데 이것이 바로 민화입니다. 민중들에 의해 그려지고 애호된 그림이라 하여 민화라고 합니다. 일제시대에 우리 미술에 각별한 애정을 가졌던 유종열은 「공예적 회화(工藝的繪畵)」라는 논문에서 "민중에서 태어나 민중을 위해 그려지고 민중에 의해 쓰여진 그림을 민화라 부르자"고 하면서 민화라는 용어를 처음 사용하였습니다.

유종열뿐만 아니라 영국의 키스(keith) 자매는 1919년에 우리 나라에 와서 민화를 발견하고는 그것을 연구하고 스케치하여 『고요한 아침의 나라』라는 책까지 썼습니다. 그녀는 우리 나라 한옥 곳곳에 부착된 그림을 보고 마치 살림집을 미술관처럼 생각할 정도였다고 합니다. 이렇듯 민화는 특유의 파격적이고 해학적인 미감으로 먼저 외국인에 의해 주목되어 연구되었으나 지금은 우리 나라에서도 많은 사람들이 민화의 조형성과 예술성에 관심을 두고 연구하면서 새롭게 발전시켜 나가고 있습니다.

이렇게 민화가 주목되는 것은 형식에 얽매이지 않는 솔직함과 어린아이와 같은 순진 무구함, 파격적인 조형미와 해학성, 폭넓게 활용된 대중성 때문입니다. 실제로 민화는 민중들에 의해 다양한 양식과 형식, 내용으로 그려지고 소박한 염원을 담아 가옥 구석구석에 붙여져 활용되었으며 생활 속의 대소사에서도 가난한 자이든 부자이든 모두 활용한, 실로 미술의 민주화를 실천한 그림이었지요.

민화는 이름 모를 화가들이 그린 것이 대부분이지만 궁중의 화원도 그린 것으로 보아 당시에 크게 유행했던 것으로 볼 수 있습니다. 민화의 주제는 당시 유행하던 진경 산수와 관념 산수뿐만 아니라 십장생도, 책가도, 호피도, 각종 신상, 까치, 호랑이 등 민간 생활과 접맥된 것이었습니다. 그래서 단순히 보는 그림이 아니라 실생활에서 민중의 소박한 꿈과 소망을 담는 그릇으로 활용되었습니다.

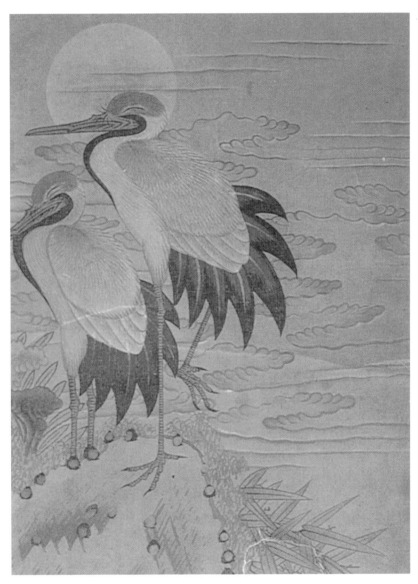

〈쌍학도〉, 조선시대, 종이에 먹과 진한 채색

겨울은 김부자댁에서
그림을 그려 주면서 지냈으니
따뜻한 봄 날과 여름은
시장통에서 그리면서
지내볼까?

동가식 서가숙하는
민화가.

즉 십장생도를 그려서 장수하고 싶은 인간의 욕망을 담았고, 석류 그림을
통해서 다산(多産)을 희망하였고, 용 그림을 통해서 벼슬길로 나아갈 수 있
는 희망을 담았으며, 집안에 부를 가져온다는 희망으로 잉어 그림을 벽에 붙
이고 애호했던 것입니다.

조형적인 특성을 간략히 살펴보면 파격적인 소재를 기발한 구도를 통해
제멋대로 그린 것이 주목됩니다. 강한 색채의 화려한 대비를 표현하였고 형
태도 단순하게 변형시켜서 소박하게 나타냈으며 또한 민중들이 공감할 만한
해학의 미를 창출하였습니다. 부담 없이 그렸으니 보는 이도 부담 없이 볼
수 있었고 비록 세련된 그림은 아니었지만 서민들도 향유할 수 있는 생활 속

의 그림이었기에 실제 미술의 대중화가 조선시대에 이루어졌다고 할 수 있습니다.

이렇게 민화는 조선시대의 진경산수화, 풍속화와 더불어 가장 한국적인 미감을 드러내고 있는 그림입니다. 민화의 조형성을 드러내고 있는 대표적인 그림으로 〈까치 호랑이〉를 들 수 있습니다. 그럼 자세히 살펴볼까요?

〈까치 호랑이〉

〈까치 호랑이〉는 기존에 우리가 감상했던 그림과는 다른 느낌으로 다가옵니다. 재료는 전통 재료를 그대로 쓰고 있지만 그림의 형식이나 내용 면에서 이전 그림에서는 찾을 수 없는 세련되지 못한 엉성한 표현이 두드러지고 호랑이를 희롱하는 까치와 희화화된 호랑이의 모습이 웃음을 자아내게 하는 그림입니다. 단순화되고 과장된 모습은 정통 회화에서는 찾을 수 없는 요소입니다. 우리는 이렇게 약간 서투르고 완벽하지 않은 인간적인 모습에 더 호감을 갖게 됩니다. 아마 여기 등장하는 호랑이는 당시의 양반을 상징하는 것으로 볼 수 있고 언제나 날아갈 준비가 되어 있는 까치는 양반의 위세에 눌려 살던 당시의 서민들로 볼 수 있겠습니다. 허례허식에만 젖어 시대 변화에 대응하지 못하고 있는 지배 계급인 양반을 우스꽝스러운 호랑이로 설정하고 서민으로 의인화한 까치를 통해서 양반을 마음껏 놀리고 있는 내용의 그림입니다. 이 그림도 역시 당시의 시대 상황을 반영하고 있는 것이지요.

이것과 다른 해석으로는 옛날의 설화를 바탕으로 하여 그렸다는 설도 있습니다. 까치는 예나 지금이나 길조로 여겨집니다. 이른 아침에 집 마당에서 까치가 울면 반가운 사람이나 좋은 소식이 온다는 이야기를 합니다. 그만큼 까치는 좋은 소식을 가져오는 전령으로 여겨졌던 것이지요. 까치와 인간이 친해지게 된 과정이 그려진 설화를 살펴볼까요?

호랑이가 담배 피우던 시절, 어느 날 사냥을 하기 위해 어슬렁거리던 호랑이가 깊은 웅덩이에 빠졌습니다. 그 웅덩이를 빠져 나오기 위해 한참을 발버둥쳤으나 워낙 웅덩이가 깊은지라 나올 수가 없었지요. 그러던 차에 그 옆을

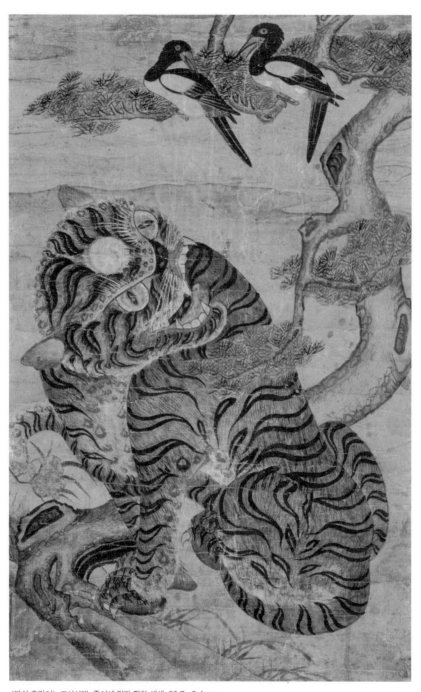

〈까치 호랑이〉, 조선시대, 종이에 먹과 진한 채색, 86.7×3.4cm

지나가던 나무꾼에게 호랑이는 자기를 구해 주면 무슨 소원이든지 다 들어주겠다는 이야기를 하지요. 호랑이의 딱한 처지를 그대로 볼 수 없어서 나무꾼은 칡넝쿨을 얽어 호랑이를 웅덩이에서 구해 주게 됩니다. 그러나 웅덩이를 빠져 나온 호랑이는 돌변하여 배가 고프다면서 나무꾼을 잡아먹으려 하였지요. 당황한 나무꾼은 "내가 널 구해 주었는데 어떻게 넌 나를 잡아먹으려고 하느냐" 했지만 호랑이는 "네가 날 늦게 구해 주어서 배가 고프니 널 잡아먹어야 하겠다"면서 으르렁거렸습니다.

이때 지나가던 까치가 이를 보고 누가 옳은지 판단해 주겠다며 나무꾼과 호랑이에게 "원래 어떤 상황이었는지 처음대로 해 보라"고 하였지요. 호랑이는 "그게 좋겠다"며 냉큼 웅덩이 속으로 뛰어들어갔어요. "내가 이렇게 웅덩이 속에 있었는데 나무꾼이 나를 너무 늦게 구해 주는 바람에 배가 고파서 잡아먹겠다는데 뭐가 잘못되었느냐?" 그러자 까치가 "요 못된 호랑이야. 은혜도 모르는 놈아! 너 같은 것은 그 웅덩이 속에서 평생 살아라"고 하며 나무꾼에게 "저런 배은망덕한 놈은 구해 줄 필요도 없으니 이제 가세요" 하였다. 호랑이는 그제야 자기 처지를 깨닫고 "아이고 내가 잘못했으니 제발 구해 줘"라고 애원했으나 나무꾼은 "내가 널 다시 구해 주면 날 또 잡아먹겠지"하며 까치에게 고맙다고 인사하고는 갈 길을 갔습니다. 이런 일이 있고 나서 까치와 인간은 서로 친해지게 되었고 호랑이와는 앙숙이 되었다고 합니다. 이러한 모습을 그림으로 그린 것이 까치 호랑이 그림이라는 이야기도 있습니다.

한편 대부분의 민화는 그린이의 낙관(落款)이 없습니다. 낙관이란 그림을 다 그린 작가가 자기가 그렸다는 표시로 이름이나 호를 돌에 새겨 찍은 도장입니다. 보통 그림에는 그린 사람의 낙관을 찍는 것이 상식입니다.

그러나 민화는 그러한 낙관이 없습니다. 왜일까요? 민화를 그린 사람들은 한가롭게 산속이나 방안에서 홀로 그린 것이 아니라 시장에서 구경꾼들과 어울려서 그렸습니다. 모두가 참여하는 참여 미술이다 보니 이름을 남길 필요가 없었습니다. 또는 화구를 들고 떠돌아다니면서 민화의 수요가 급증하는 입춘 시절이 되면 세도가나 부잣집에서 숙식을 해결하면서 그림을 그려 주었

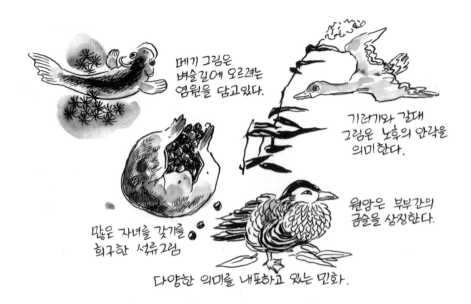

메기 그림은
벼슬길에 오르려는
염원을 담고있다.

기러기와 갈대
그림은 노후의 안락을
의미한다.

원앙은 부부간의
금슬을 상징한다.

많은 자녀를 갖기를
희구한 석류그림

다양한 의미를 내포하고 있는 민화.

기 때문에 이름을 남기지 않았지요.

즉, 그린 사람과 그림을 애호하는 이가 하나가 되어 생활 속에서 미의식을 함께 느끼며 조화되는 미술을 창출함으로써 그림이 대중화된 것입니다. 그린 이와 보는 이가 한마음을 갖는다는 것은 대단히 중요한 일입니다. 두 마음이 일체가 될 때 좋은 그림이 나타나기 때문이지요.

〈삼여도〉

민화 그림 중에 물고기 세 마리가 있는 그림이 있는데 이런 그림을 삼여도라고 합니다. 즉 세 가지의 여가를 나타내는 말입니다. 이것은 삼국지 위지 왕숙전의 동우(童遇)에 관한 이야기에서 비롯되었습니다. 어떤 사람이 학식이 뛰어난 동우에게 배움을 청하자 동우는 책을 백 번만 읽으면 학문의 길에 접어들게 될 것이라고 했습니다. 그러자 그 사람은 여러 일로 바빠서 책을 백

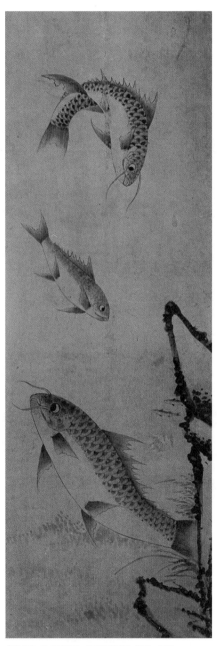

〈삼여도〉, 19세기 중반, 비단위에 채색, 33.5×108cm

번씩 읽을 여가가 없다며 난처해했습니다. 그러자 동우는 삼여만 있으면 된다고 하면서 다음 세 가지를 들었습니다.

삼여(三餘)란 하루의 나머지인 밤과 평상시의 나머지인 비오는 날, 그리고 일년의 나머지인 겨울을 일컫습니다. 즉 공부할 시간이란 마음만 먹으면 언제든지 얻을 수 있다는 날카로운 지적을 한 것이지요. 옛 선비들은 이러한 세 가지 여가를 상징하는 물고기 세 마리를 그린 그림을 벽에 걸어 놓고 게을러지려는 마음을 추스렸다고 합니다.

〈십장생도〉

민화에는 인간의 삶이 영속적이기를 희구하는 그림이 있습니다. 옛 사람들은 이러한 그림을 그려 두고 장수를 누리고 싶어했습니다. 이른바 〈십장생도(十長生圖)〉입니다. 십장생은 해, 달, 물, 돌, 소나무, 대나무, 영지, 사슴, 거북이, 학입니다. 모두 오래 사는 동식물들로서 장수를 상징하는 것들입니다. 이러한 것들을 그려서 곁에 두고 보면서 그것들과 같이 삶이 영속되기를 바라면서 생활했던 것이지요.

〈십장생도〉, 조선시대, 종이에 먹과 진한 채색, 10폭 병풍

〈문자도〉

　민화 중에서도 특이한 그림이 바로 〈문자도(文子圖)〉인데, 이것은 문자를 그림으로 그려서 당시 사람들이 지켜야 할 기본 규범을 나타낸 것입니다. 그냥 글로만 써서 벽에 걸어 두는 것이 아니라 그림과 같이 그려서 의미를 부여함으로써 전달되는 내용의 뜻을 더 크게 한 것입니다. 요즘 디자인에 그림 문자가 있기는 하지만 민화의 문자도는 회화적인 면에서나 디자인적인 면에서나 그 착상이 기발하고 창의성이 번득이는 우리 그림입니다.

　이처럼 민화는 생활 공간에서 장식의 목적으로 그려졌을 뿐만 아니라 부귀다남과 무병장수를 기원하는 토속 신앙이 반영되거나 영적인 힘을 지닌 동물 그림을 통해 잡귀를 물리칠 수 있는 주술적 신앙의 매개체로서 그려졌습니다. 그래서 서민들뿐만 아니라 왕족이나 양반들까지도 민화를 좋아했다고 합

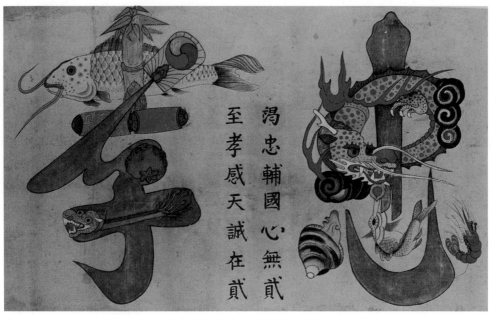

〈문자도〉, 19세기 말, 비단위에 채색, 71×42cm

니다. 민화는 우리 선조들의 생활관이 그대로 드러나 있는 가장 한국적인 그림인 것입니다.

세계의 미술 역사상 이렇게 다양한 소재를 생활 속에서 그린 예는 드뭅니다. 그 독특한 표현 방식 때문에 외국인이 먼저 관심을 가지고 주목하였고 오늘날 우리 나라 작가들도 민화의 조형 정신을 현대에 맞게 계승하여 발전시키려는 노력을 많이 하고 있는 것이지요.

민화 연구는 아직 시작 단계에 있다고 볼 수 있지만 우리 산하에서 자생된 우리 그림인 만큼 더욱 관심을 갖고 연구하고 발전시켜 세계 속의 그림으로 만들어 나가야 하겠습니다.

(6) 우리의 산과 강을 그린 그림

산수화는 중국의 춘추전국시대에 그려지기 시작하여 위진시대에 노장 사상을 중심으로 한 자연주의가 풍미하면서 급격한 발전을 이루었습니다. 이렇게 중국의 산수화는 당당한 화론과 사상에 의해 천 년이 넘게 주요한 주제로 다루어졌으며, 시대별, 지역별로 독특한 양식으로 표현되었습니다. 서양화의 주된 주제가 인물화라면 동양화의 주된 주제는 산수화라 할 수 있습니다.

그럼 산수화는 왜 그려졌을까요? 인간도 자연의 일부이기에 인간은 자연 속에 있을 때 가장 편안함을 느끼게 됩니다. 생동하는 자연의 모습 즉, 산과 바위, 폭포, 나무, 구름, 안개 등 수시로 변화하여 다양하고도 신비한 모습을 보여 주는 명산대천의 위대함이 산수화를 탄생시킨 것입니다.

처음에 산수화는 역사화의 의미를 갖기도 하였지만 주로 천지 자연의 모습을 방안에 누워서 관조하기 위해 그려졌습니다. 이러한 산수화는 자연스럽게 우리 나라에 전래되어 주된 주제로 그려집니다. 그러나 우리 선인들은 중국의 양식을 그대로 수용한 것이 아니라 우리 실정과 정서에 맞게 발전시켜 나갔습니다. 그러나 조선 중기까지는 중국화의 영향이 매우 컸습니다. 그때 들

안평대군

그림을 사랑하는 사람으로서 중국의 명화를 많이 수집하여 소장하였다.

당시 가장 뛰어난 화가였던 안견은 이 소장품을 보고 많은 공부를 하였다.

기본 바탕이 충실했던 안견은 중국화풍을 그대로 모방하기 보다는 나름대로 한국화해서 표현하였다.

몽유도원도는 비록 중국화풍을 수용하여 그렸지만 여러 면에서 한국적 특색이 잘 드러나고 있다.

어온 중국 그림의 양식은 다음과 같습니다.

1) 북송의 이성과 곽희의 화풍
2) 남송의 마원과 하규의 화풍
3) 명대 원체화풍과 절파화풍
4) 미법 산수화풍 등입니다.

우리 선인들은 이러한 화풍을 토대로 한국적인 화풍을 발전시켜 나갔습니다. 중국과의 회화 교섭에 적극적으로 나선 사람은 세종대왕의 셋째 아들인 안평대군입니다. 『화기』에 의하면 안평대군은 중국의 명화를 많이 수집하여 감상하곤 했는데 조선 초기 대가인 안견의 작품을 포함하여 총 222점이라는 많은 양의 작품을 소장하고 있었다고 합니다.

특히 소장품 중 다수를 차지하고 있던 곽희의 작품은 안평대군을 가까이 섬기던 안견에게 큰 영향을 미쳐 조선 초기 최대의 걸작으로 꼽히는 〈몽유도원도〉를 그리게 합니다. 그럼 우리의 산수화를 시대별 대표작을 중심으로 감상해 봅시다.

안견의 〈몽유도원도〉

안견은 조선 초기의 작가로서 호는 현동자이며 생몰연대는 밝혀져 있지 않습니다. 안목 높은 안평대군의 총애를 받은 것으로 보나 남겨진 그림으로 보나 안견의 그림 실력은 당시 독보적이었습니다. 안견이 그린 작품이 여럿 전해지고 있는데 가장 뛰어난 걸작은 중국 곽희 화풍의 〈몽유도원도(夢遊桃源圖)〉입니다.

이 그림은 안평대군이 박팽년과 더불어 무릉도원(武陵桃源)을 거니는 꿈을 꾸고서 안견에게 그리게 한 것입니다. 안견은 안평대군의 이야기를 듣고서 3일 만에 이 그림을 완성했다고 합니다. 이렇게 섬세하고 웅장하며 다양한 기법을 이용한 그림을 단 3일 만에 그렸다고 하는 것은 뛰어난 상상력과

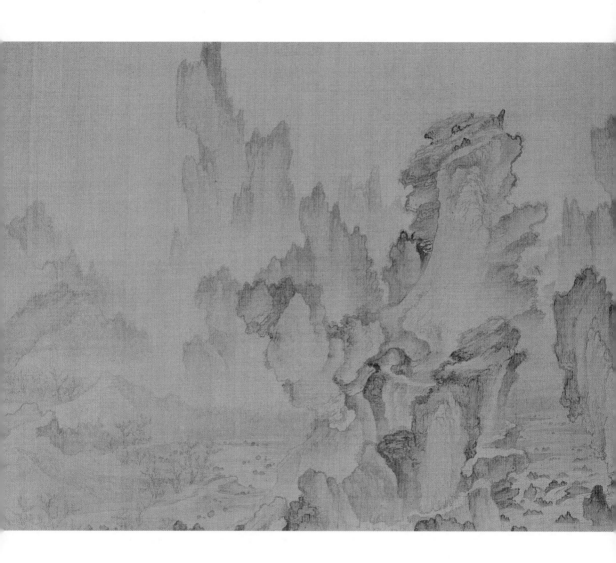

실력이 없다면 불가능한 일이었을 것입니다. 그만큼 안견은 기본적인 실력을
바탕으로 곽희 그림 등 중국의 명화를 통해 많은 공부를 했던 것입니다.

　서양에는 유토피아라는 이상향이 있듯이 동양에는 무릉도원이 있습니다.

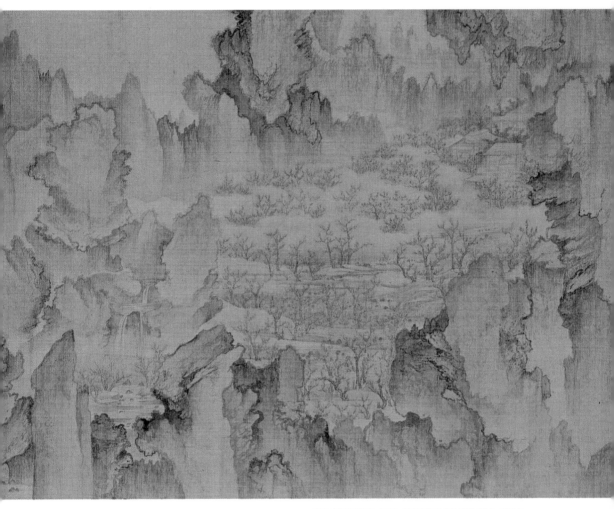

안견, 〈몽유도원도〉, 1447, 비단에 먹과 연한 채색, 38.7×106.5cm

무릉도원은 중국 도연명(陶淵明)의 도화원기(桃花源記)에 나오는 곳으로 병
들지 않고 늙지도 않는, 이른바 현실과 다른 상상 속의 이상 세계입니다. 이
그림에서는 왼쪽 하단의 현실 세계에서 오른쪽 상단의 이상 세계로 나아가는

이야기를 전개하고 있습니다. 현실의 세계에서 가느다란 길을 따라가다 보면 굴을 지나게 됩니다. 이 굴을 벗어나면 기상천외한 바위산으로 둘러싸인 도원이 전개됩니다. 붉은 복숭아꽃이 핀 과수원이 신비스러운 안개에 쌓여 있고 평화롭게 흐르고 있는 시냇가에는 조각배가 매여 있으며 오두막집도 있습니다. 마치 하늘나라의 선경인 양 아름답고 평화로우며 신비스럽게 표현되어 있습니다. 도원을 둘러싸고 있는 산은 나무가 하나도 없는 골산으로 거칠게 표현함으로써 무릉도원의 풍성함과 대비가 되어 도원을 더욱 돋보이게 하고 있습니다. 비록 중국의 곽희 화법에 의해 그려진 그림이지만 완벽한 구도와 화면 전체에 흐르고 있는 역동감, 세련되고 섬세한 필치, 담담하면서도 산뜻한 색채의 조화는 곽희의 그림과는 또 다른 우리 미의식의 발로입니다.

또한 이 그림에는 안평대군의 제발(題跋)을 비롯하여 당대 이름난 학자인 성삼문, 신숙주, 김종서 등 20여 명의 문인 묵객들의 자필발기(自筆跋記)가 기록되어 있습니다. 조선 초기의 최대 걸작이자 명필로 꼽히는 작품입니다.

우리는 이 그림을 보면서 상상 속의 무릉도원을 현실화시킨 안평대군과 안견의 안목을 볼 수 있습니다. 마음이 뒤숭숭할 때 이 그림에 빠져서 도원경을 거닐어 보는 것은 어떨까요?

강희안의 〈고사관수도〉

조선 초기에 안견과 다른 화풍으로 주목되고 있는 사람이 사대부 출신 화가인 강희안(1417~1464)입니다. 안견의 그림과는 달리 활달한 필치의 선종화(禪宗畵)와 절파풍(浙派風)의 산수화를 그렸습니다.

강희안은 그림 그리는 일을 한가로울 때 행하는 여기(餘妓)로 여겼으며 그림을 좋아하면서도 천시하였습니다. 즉, "서화는 천기의 하나이므로 후세에 유전케 하는 것은 그 이름을 욕되게 하는 짓이다"라고 하여 자신의 그림을 후세에 전하고 싶어하지 않는 심정을 드러내고 있는데 이는 당시 그림 그리는 일을 경시하는 사회 풍조와 맥을 같이하는 것입니다. 그러나 현재의 우리는 강희안의 학문적인 면보다는 그의 그림을 더 기억하고 주목하고 있습

강희안, 〈고사관수도〉, 15세기, 종이에 수묵, 23.4×15.7cm

아름다운 금수강산에서 자연과 벗하는 그림이 많이 나오는 것은 당연한 일이었습니다.

니다. 그림을 그려서 남기지 않았더라면 지금 누가 강희안이라는 사람을 기억할까요?

이 그림은 필치가 활달하면서도 세련되어 직업 화가인 화원들이 그리는 그림과는 다른 자유로움을 드러내고 있습니다. 그것은 강희안이 문기(文氣)를 지닌 선비였기 때문이었을 것으로 여겨집니다. 넉넉하고 여유로운 표정의 선비가 턱을 고이고 절벽을 등지고서 흐르는 여울을 관조하고 있는 모습과 자유분방하고 속도감 있는 거친 필치로 그린 넝쿨과 절벽, 바위, 갈대 등은 보는 이에게 시원시원한 느낌을 줍니다. 자연 속에서 자연과 하나되어 여유롭

게 노닐고 싶은 당시 선비들의 심정을 잘 나타내고 있습니다.

　요즘도 휴가철이면 산으로 바다로 향하지만 그때도 자연을 찾는 마음은 똑같았던 것 같습니다. 다만 주목되는 것은 이 그림에서는 그저 자연을 바라보며 즐길 뿐 발을 담그거나 몸을 담그고 있지는 않습니다. 요즘처럼 자연을 함부로 대하지 않고 아꼈다는 것을 알 수 있습니다. 이렇게 인물이 중심이 되고 산수를 배경으로 표현한 그림을 소경 산수인물화라고 합니다. 조선 초기의 작품 중 주목되는 그림입니다.

김제의 〈동자견려도〉

　조선 중기에 주목되는 작가는 김제(1524-1593)입니다. 시·서·화에 능해 삼절로 불렸던 선비 화가였으며 영모, 인물, 우마 등 여러 종류의 그림을 잘 그려서 도화서에서 별제(別提)라는 벼슬까지 하였고 많은 화가들에게 영향을 끼쳤습니다. 그의 대표작으로 볼 수 있는 것이 〈동자견려도(童子牽驢圖)〉입니다.

　이 작품은 냇물이 무서워서 건너지 않으려 뒷걸음을 치는 나귀와 데리고 가야만 하는 동자의 모습을 긴장감 있으면서도 해학적으로 표현하고 있습니다. 절파화풍의 영향을 받은 이 그림은 절벽 아래 큰 소나무를 강조하면서 뒷부분은 아련한 안개로 처리하여 여백의 미를 살리고 있습니다. 소나무 위의 산과 소나무 잎, 바위 등은 힘차고 거칠게 표현하여 활달한 느낌을 줍니다. 동자를 표현한 선은 간결한 필치로 표현하였고 몸의 표정을 잘 살려서 안타까워하는 모습이 드러나고 있습니다. 동자의 표정과 의상, 짚신을 신고 있는 모습은 당시 우리의 모습을 보는 듯합니다. 시냇물과 멀리 있는 산은 근경의 바위나 산, 나무처럼 거칠게 표현하지 않고 담묵으로 편안하게 표현하여 화면의 깊이감을 더하고 있습니다. 재미있는 주제인데다가 사람과 동물, 자연이 하나되는 자연미가 가득한 그림입니다. 이 그림은 앞으로 전개될 풍속화를 미리 보는 듯한 흥미를 줍니다.

김제, 〈동자견려도〉, 16세기, 비단에 먹과 진한 채색, 111×46cm

정선의 진경산수화

조선 후기가 되면 기존 산수화와는 다른 새로운 경향의 그림이 나타나게 되는데 바로 정선(1676~1759)이 주축이 되어 발전시킨 진경산수화(眞景山水畵)입니다. 기존 산수화와 다른 것은 바로 우리의 산천을 우리 시각으로 보고 새롭게 해석하여 그렸다는 점입니다.

정선은 김창집의 천거에 의해 화원이 되었는데 그림 실력이 워낙 뛰어나서 현감을 거쳐 종4품의 벼슬도 지냈습니다. 예술을 사랑한 여러 선비들과 교류하면서 명대 절파화풍, 원체화풍, 남종화풍을 주체적으로 받아들여 실제 경치의 산수를 표현함으로써 당대의 화가들에게 커다란 영향을 미쳤습니다. 정선은 안견과 김홍도, 장승업과 더불어 조선 4대 화가 중의 한사람입니다.

진경산수화는 정선이 우리 나라 산천을 여행하면서 직접 관찰한 결과를 그

논개의 넋이 깃든 진주성

에 맞는 표현 기법으로 그린 것입니다. 기존 산수화는 중국의 그림을 참고로 한, 관념적이고 정형화된 그림이 대부분이었습니다. 그러다 보니 그림의 내용이 우리 실정에 맞지 않고 형식도 우리 정서에 잘 맞지 않는 그림이 많았습니다. 그것은 당시 그림의 수요층이었던 사대부들이 중국 중심의 문화를 숭상한 결과입니다. 이러한 관념적 산수화에서 벗어나 우리의 산천을 그렸다는 것은 무척 의미 있는 일입니다.

그림은 그 시대의 분위기와 환경에 의해 변화하는 시대적인 산물로 볼 수 있습니다. 진경산수화의 태동도 마찬가지입니다.

조선에서는 왜란과 호란 등 커다란 전쟁을 치르면서 기존의 신분 질서가 무너지고 민중들의 의식이 깨어났습니다. 또한 명나라가 망하고 오랑캐라고 불리던 여진족의 청나라가 세워지면서 조선을 중심으로 보는 사상이 보편화되고, 현실에 대처하지 못하는 공허한 이론적인 학문에서 벗어나 실용적이고 실질적인 학문인 국학과 실학이 대두하게 되었습니다. 무엇보다도 중요한 것은 외국의 것만 따르던 눈을 우리 주변으로 돌려 우리 산천과 우리 생활의 아름다움을 깨달음으로써 진경산수화와 풍속화, 민화가 발전하게 되는 것이지요.

진경산수는 이미 고려시대 말에 그려졌다는 기록이 있으나 정선에 의해 본격적으로 그려지기 시작했다고 볼 수 있습니다.

〈인곡유거도〉

정선의 진경산수화가 남종화법을 토대로 하여 발전된 것임을 알 수 있는 작품입니다. 이 그림은 명청대에 문인 화가들이 자주 그리던 벽오청서(碧梧淸暑)를 연상시킵니다. 그러나 구도와 주제, 표현 기법 등을 새롭게 해석하여 표현하고 있습니다.

이 그림의 전체 분위기는 맑고 청아합니다. 여유롭게 창 밖을 내다보고 있는 선비와 벽오동 나무, 수양버들 넝쿨들이 자아내는 연녹색 기운과 집안 구석구석에 서려 있는 아침 안개가 어울려 여름날의 아침 모습을 나타내고 있

정선, 〈인곡유거도〉, 조선시대, 종이에 먹과 연한 채색, 27.2×27cm

습니다. 이 그림은 중국의 형식을 빌어오기는 했지만 하나하나를 보면 자신만의 기법으로 소화하여 표현했음을 알 수 있습니다.

나무도 힘찬 필치로 그리고 있으며, 산세도 둥글둥글하니 바로 우리 주위에 있는 산의 모습을 그리고 있고, 그가 평소에 사용한 미점법으로 표현하고 있습니다. 이 그림은 상상해서 그린 것이 아니라 실제 정선이 살았던 인왕산 기슭의 자기 집을 그린 것으로 보여집니다. 여름 아침나절에 상큼한 풍경과 더불어 사색하는 선비의 모습이 한데 어우러져 넉넉하고 편안한 느낌을 전해 주고 있는 그림입니다.

〈금강전도〉

몇 년 전부터 북한의 바닷길이 열려서 많은 사람들이 금강산을 다녀왔습니다. 남북이 분단되기 전에는 기차를 타고 금강산으로 수학여행을 다녀왔다고 합니다. 워낙 아름다운 산이어서 선인들도 무수히 걸음하였을 것입니다. 정선은 교통이 어렵던 그 당시에도 금강산을 여섯 번이나 올랐다고 합니다.

금강산은 세계 어디에도 없는 참으로 웅장하면서도 아기자기하고 마치 살아 있는 듯이 변화무쌍한 아름다운 산입니다. 많은 문인들이 글로써 금강산을 예찬했지만 이 그림만큼 금강산을 잘 나타내지는 못했습니다.

정선은 이 금강산 그림을 통하여 진경산수화를 완성하게 됩니다. 정선은 금강산을 표현하기 위해서 겸재 준이라고 불리는 무수한 선묘를 이용하여 금강의 봉우리들을 표현하였습니다. 겸재 준은 후세 사람들이 붙여 준 것이지만 마치 금강산을 그리기 위해서 만들어진 듯한 필법입니다. 필선이 살아 있어서 봉우리 하나하나가 불쑥불쑥 솟아오르는 느낌을 주고 있습니다. 정선은 이 작은 화폭에 금강산을 다 담기 위해서 마치 새가 하늘에서 내려다보듯이 위에서 보고 그렸습니다. 이것을 부감법이라고 합니다. 또한 골산의 위용을 돋보이게 하기 위해서 미점(米點)으로 풍성한 토산까지 표현하여 대조적인 아름다움을 나타내고 있습니다.

선인들은 이렇게 아름다운 산을 그려서 방에 걸어 두고 누워서 천리를 보

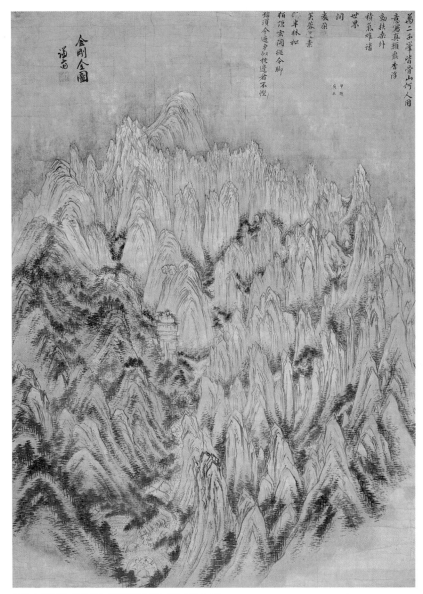

萬二千峯皆骨山何人用
意寫真顏衆香浮
而扶杂外
積氣難譜
世界
羲皇
間
芙蓉
＾半林松
柏偃玄閣傥今脚
端須令遍夛似㳅遍者不慳

金剛全圖
謙齋

정선, 〈금강전도〉, 조선시대, 종이에 먹과 연한 채색, 130.8×94cm

금강산 가는 길 멀고 험하지만 내가 금강을 보고싶어 하고 금강이 나를 기다리니 내 늙었다고 하나 몇 번인들 못갈손가?

단발령에서 본 금강산

듯 바람소리, 물소리, 새소리를 들으며 자연을 즐기곤 했을 것입니다.

정선은 이 그림 오른쪽 상단에 시를 썼는데 시를 쓴 위치를 보면 가운데를 남겨서 마치 글자가 봉우리에 얹혀 있는 듯이 표현하는 재치를 보이고 있습니다. 화면 전체의 조화를 고려한 정선의 조형 정신이 돋보이는 부분입니다. 그 시를 한번 감상해 볼까요?

만 이천 봉의 개골산, 누가 정성들여 이 참 모습을 그렸는가.
뭇 향기는 온 세상에 퍼지고, 쌓여진 기운은 세계 안에 서려 있다.
몇 송이 연꽃은 맑은 빛을 내뿜고, 몇 그루 송백(松柏)은 현관(玄關)을 가린다.
발로 밟아서 두루 다녀 본다 하더라도 어찌 베갯머리에서 이 그림을 마음껏 보는 것과 같겠는가.

정선, 〈인왕제색도〉, 1751, 종이에 먹과 연한 채색, 79.2×138.2cm

정선은 이 그림들 외에도 한강을 끼고 있는 서울의 아름다운 모습을 그림으로 많이 남겼습니다. 직접 걸어 다니면서 우리 국토의 아름다움을 찾아 그린 것, 그리고 중국의 관념화를 우리 화법으로 독창적으로 발전시킨 것 등 그의 집념 어린 예술혼은 후세에 많은 화가들에게 영향을 주었으며 오늘날 평범한 삶을 사는 사람들에게도 귀감이 되고 있습니다.

〈인왕제색도〉

이 그림은 정선이 75세 때에 그린 작품입니다. 이 나이면 노인정에서 소일할 나이인데 붓을 놓지 않은 것으로 보아 그림에 대한 식지 않는 열정을 엿볼

수 있습니다. 이 그림은 〈금강전도〉와 함께 그의 대표작으로 꼽히는 그림입니다. 한바탕 소나기가 지나간 후의 인왕산의 모습을 그렸습니다. 비가 금방 그쳤는지 계곡에는 물이 흐르고 있는데 일시적으로 생긴 폭포도 있는 것으로 보아 비가 꽤 많이 온 듯합니다. 그림의 중심이 되는 산을 적묵으로 표현함으로써 중량감을 나타내고 있고 비온 후에 젖어 있는 산의 모습을 잘 나타내고 있습니다. 〈금강전도〉의 산 그림을 그린 것과는 또 다른 표현 기법입니다. 산과 더불어 그린 나무와 가옥, 낮게 깔린 안개를 배치한 짜임새 있는 구도는 현대적인 감각을 느끼게 합니다. 선생님은 이 그림을 보았을 때 산의 모습을 검게 그린 것에 대한 의문이 있었는데 실제 인왕산을 보면서 그 궁금증이 풀렸습니다.

실제로 산의 모습이 검은 줄무늬를 가지고 있었습니다. 그리고 왜 그런지는 한참 관찰을 하고서야 깨닫게 되었습니다. 그 검은 줄무늬는 비가 오면 빗물이 흐르는 길이었습니다. 산이 크지 않고 산 위에 나무가 없기 때문에 비가 오면 그대로 흘러내리는데 바위에 있던 철분이 녹으면서 산화되어 검게 보였던 것입니다. 정선은 그것을 잘 관찰하고 적절한 표현 기법을 사용하여 금강산의 수직 준법과는 다르게 중후하고 무거우면서도 상징적인 모습을 잘 나타내고 있는 것입니다.

인왕산은 참으로 멋진 산입니다. 청운동 쪽에서 보는 모습은 더욱 멋이 있습니다. 서울에 살거나 올 기회가 있는 학생들은 정선을 생각하면서 꼭 한 번 등산해 보기를 권하고 싶습니다. 한 시간 정도면 정상까지 오를 수 있습니다. 정상에 서면 조선의 4대문 안이 조망되며 산성을 따라 오르다 보면 조상의 숨결도 느낄 수 있을 것입니다.

최북의 〈풍설야귀인도〉

최북(18세기)은 정선의 진경산수화풍을 이어받은 사람으로서 오로지 붓으로 먹고 산다고 주장하며 호를 호생관으로 지었습니다. 그림으로 먹고 살기는 그때도 무척 어려웠나 봅니다. 최북의 전업 작가 시절의 어려움은 다음

최북, 〈풍설야귀인도〉, 조선시대, 종이에 먹과 연한 채색, 66.3×42.9cm

시에서 잘 드러나고 있습니다.

　아침에 한 폭을 팔아 아침 끼니
　저녁에 한 폭을 팔아 저녁 끼니
　찬 겨울날 떨어진 방석 위에 손님을 앉혀 놓고
　눈 밖 조그만 다리에 눈이 세 치나 쌓였세라

　그는 거지같은 행색에 화구를 메고 거리를 지나가면 아이들이 놀리면서 따라다닐 정도로 어렵고 힘들게 생활했으나 그림에 대한 열정만큼은 사그라들지 않았다고 합니다.
　한번은 최북의 그림 실력을 알아본 탐욕스러운 관리가 많은 돈과 재물을

권력도 없고
그림이 팔리지
않아 경제적
능력도 없는 슬픈
화가의 자화상이
'최북'입니다.
오늘의 화가라고
얼마나 달라졌
을까요?

주며 그림을 요구하자, "당신같이 나라를 망친 탐욕스러운 사람이 그림을 가지면 더 탐욕이 생기는 법이오" 하면서 그려 주기를 거부하였습니다. 그 관리가 하인들을 시켜서 최북을 벌주려 하자, "더러운 손으로 내 몸에 손대지 말라"고 하면서 자기 손으로 눈을 찔렀습니다. 눈에서 피가 흐르자 관리는 혼비백산하여 물러갔다고 합니다.

이렇게 하여 최북은 애꾸눈이 되어 화가 생활을 계속했다고 합니다. 비록 어렵게 생활하였지만 타협하지 않고 자기 그림에 대한 애정과 작가 정신을 지키고자 했던 그의 면모를 짐작할 수 있습니다. 그의 자부심을 엿볼 수 있는 이야기가 또 있습니다.

최북이 금강산 여행 중 금강산의 아름다움에 감동하여, "천하의 최북이 천하의 명산에서 죽는 것이 마땅하다"고 하면서 구룡연에 투신하려고 하였다 합니다. 다행히 옆에서 구해 주는 사람이 있어서 그 뜻을 이루지 못했습니다. 최고의 산에서 스스로 최고라고 생각하는 최북이 산과 하나가 되고자 돌출 행동을 한 것이지요. 그만큼 금강산이 아름나웠고 최북의 감수성이 예민했던 것입니다.

이처럼 최북은 서민으로 태어나 어렵게 화업을 지속해 나갔지만 뛰어난 그림과 함께 숱한 기행을 남긴, 시대를 앞서간 개성 있는 작가라 할 수 있습니다.

이 그림은 눈바람이 몰아치는 풍경을 빠른 필치와 갈피로 호방하면서도 활달하게 표현한 그림입니다. 잎사귀 없는 나무가 몰아치는 바람에 휩싸여 있고 길 가는 노인과 아이, 마구 짖어대는 검은 개의 모습은 을씨년스럽기까지 합니다. 누구에게 보이기 위해 다듬어진 그림이 아니라 최북의 곧은 성품과 표현에 대한 열정이 자연스럽게 드러나 있는 그림입니다. 화면 속에서 찬바람 소리가 쌩쌩 나는 듯합니다.

김정희의 〈세한도〉

　정선에 의해 발흥되었던 진경산수화풍의 그림은 여러 작가들에게 큰 영향
을 주어 금강산을 비롯한 우리 나라 곳곳의 경치가 그림으로 남겨졌습니다.
그러나 조선 말기의 혼란한 사회 분위기와 새롭게 대두한 추사 김정희 일파

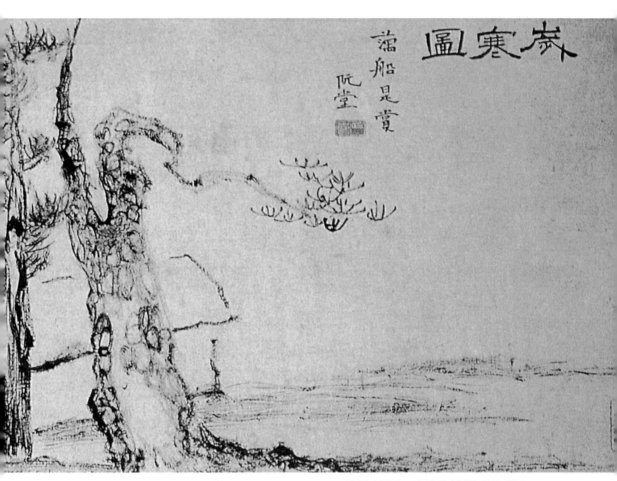

茶寒 圖

藕船是賞

阮堂

김정희, 〈세한도〉, 조선시대, 종이에 수묵, 23.7×108.2cm

에 의해서 진경산수화풍은 그 맥이 끊어지게 됩니다.

　김정희(1786~1856)는 이조참판의 벼슬까지 올랐던 사람으로서 시 · 서 · 화에 능하였습니다. 특히 서예에 뛰어난 재능을 보여 추사체라는 독특한 서체를 창출하기도 하였습니다. 또한 금석학, 고증학, 실학에서도 큰 업적을 남긴

이론적인 바탕이 없이 민중들 사이에서 만들어진 그림은 참 그림이 아니다. 오직 이론적인 바탕아래에서 선비의 기품과 정신이 살아 있는 그림이 참된 그림이다.

추사의 이러한 생각은 민족화로 발전하고 있던 여러 그림을 몰락시키는데 영향을 주었습니다.

당대의 이론가로서 그를 따르는 사람이 많았습니다. 그림에 있어서 추사는 뜻을 중시하는 남종 문인화를 존중하였습니다. 당시 유행하던, 한국적인 특징이 살아 있는 진경산수화나 풍속화, 민화 등을 격이 낮은 것으로 보고 경시하였습니다. 대체로 화원 출신에 의해서 그려지던 진경산수화는 이론적으로 무장한 사대부들에 의해 설 자리를 잃고 만 것입니다.

역사에서 가정은 의미가 없지만 만일 추사가 그 당시 발전하고 있던 그림의 양식들을 이론적으로 뒷받침하고 후원하였더라면 지금쯤 우리 한국화는 더욱 발전하여 하나의 독특한 회화 양식으로 자리잡게 되었을 것입니다. 조선 말기 학문 분야에서의 추사의 빛나는 업적에도 불구하고 그림에서는 중화 사상의 영향으로 한국적 특성이 소멸하고 중국의 화풍이 득세하게 됩니다.

앞의 그림은 〈세한도(歲寒圖)〉입니다. 추사가 59세 때인 1844년에 그린 문인화로 당시 그림들과는 전혀 다른 양식의 그림입니다. 색은 모두 배제하고 오직 흰 종이 위에 먹으로만 그린 그림으로서 군더더기 없는 간결한 구도와

대담한 생략, 농담이 없는 까슬까슬한 필치로 소나무와 한 채의 집을 표현한 지극히 간략한 그림입니다. 고고한 선비의 기상이 잘 드러나고 있습니다.

　　그러나 이 그림은 은둔적이며 현실 도피적인 느낌이 듭니다. 점, 선, 면, 색, 농담의 조화와 함께 그 시대상과 사회상이 반영되었을 때 좋은 그림이라고 할 수 있는 것이라면, 이 그림은 당시 시시각각 변화하고 있던 시대상을 외면하고 있기 때문에 비록 선비의 기상은 드러나 있어도 회화성은 부족하다고 할 수 있습니다. 당시에는 이 그림이 추앙받았을지 모르지만 현 시점에서 정선의 그림과 비교해 보면 얼마나 시대에 뒤떨어진 시각으로 현실을 보고 있었나 하는 생각이 들게 하는 유약한 작품입니다.

우리는 지금까지 여러 산수화를 감상했습니다. 여기서 어떤 의미를 찾을 수 있을까요?

첫 번째는 중국의 화풍을 수용하였지만 우리 실정에 맞게 소화하여 재창출하였다는 것입니다. 주체성이 없을 경우 우수한 문화가 유입되면 그 문화에 휩쓸려 버리지만 당시 선인들은 중국의 화풍을 그대로 모방하기보다는 우리 식으로 발전시키기 위해서 꾸준히 노력했음을 시대별로 대표적인 그림을 통해서 알 수 있습니다. 그만큼 토착 문화의 뿌리가 단단히 자리 잡고 있었다는 것이지요.

두 번째는 우리 시각으로 우리 산하를 그렸다는 데 큰 의미가 있습니다. 단순히 있는 그대로를 그린 것이 아니라 그것을 새롭게 재해석하여 그에 맞는 표현 기법을 창안해 낸 것입니다. 그래서 실경산수화라고 하지 않고 진경산수화라고 합니다. 진경산수화가들은 과거처럼 방안에서 중국의 그림을 참고하여 관념적으로 그림을 그리는 것이 아니라 두 발로 다니면서 열린 마음과 눈으로 우리 국토를 보고 표현하였습니다. 그 대표적인 작가가 정선입니다.

세 번째는 문화를 발전시키기 위해서는 국력을 길러야 한다는 사실입니다. 조선 말기에 유약한 문인화와 중국화풍이 다시 유행하는 것을 보면 구심점 없이 굴러가고 있는 당시 조선의 운명을 보는 듯합니다. 국가의 힘이 약해지면서 중국 것을 추종하고 우리 것을 경시하면서 우리의 다양한 그림 양식들을 우리 손으로 붕괴시키면서 침체기에 들어가는 모습을 볼 수 있습니다.

역사적으로 보아 고구려가 강성했을 때 뛰어난 고분벽화를 남겼고, 통일신라시대에 석굴암과 같은 조화된 한국의 미가 창출되었으며, 고려가 융성했을 때 뛰어난 고려자기와 고려 불화를 남겼습니다. 조선시대의 문예 부흥기에는 중국의 영향에서 벗어나 우리의 산하와 생활을 그린 진경산수화와 풍속화, 민화가 창출됩니다. 모두가 강한 힘을 가졌을 때 좋은 작품이 나타났다는 것은 오늘의 우리에게 시사하는 바가 무척 큽니다.

주체적인 문화를 지켜 나가기 위해서는 각자의 위치에서 최선을 다하여 힘을 기를 수 있도록 해야 할 것입니다.

(7) 일제시대를 지나면서

　우리 민족에게 가장 치욕적인 시대는 바로 일제시대입니다. 수천 년 역사를 이어오면서 중국의 지배도 받지 않았는데 일본의 지배를 받게 된 것입니다. 일제의 식민지가 된 데에는 여러 가지 이유가 있겠지만 세계사의 조류를 읽지 못하고 구습에만 얽매여 있었던 것이 근본 원인이었습니다. 국가의 힘이 약해지거나 관리 능력을 상실하고 타국의 식민지가 될 때 입게 되는 피해는 이루 말할 수 없지만 가장 치명적인 것이 고유 문화의 훼손·망실·손실·변형입니다.

　국가가 없다 보니 전성기 때 만들어진 고귀한 문화재들이 헐값으로 외국으로 흘러 나가고 식민지 치하에서 지배자가 된 일본인들은 주인을 잃은 문화재들을 가지고 나가 그들 마음대로 왜곡, 변형시켰습니다. 그 대표적인 예가

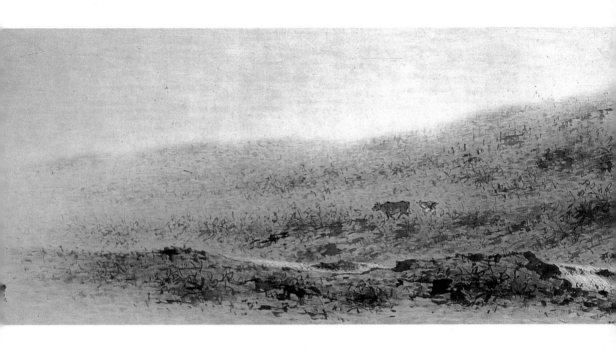

경복궁의 훼손입니다. 수많은 건물을 철거하였으며 민족의 정기를 끊기 위해 광화문을 헐어서 다른 곳으로 옮겼습니다. 식민지 관리들은 없애 버리려고 했으나 그래도 양심적인 일본인 학자인 유종열이 강력하게 반발하여 경복궁 옆 다른 지역으로 옮겼다고 합니다. 그리고 왕의 집무실인 근정전 바로 앞에다 조선총독부 건물을 지었습니다. 우리 나라의 1번지에 거대한 총독부를 세우고 우리 민족의 기를 꺾으려 했던 것이지요.

또한 조선 문화재를 조사, 관리한다면서 전국에 산재한 수많은 문화재를 일본으로 반출시키고 훼손시켰습니다. 창경궁도 동물원으로 만들었을 뿐만 아니라 일본의 국화인 벚꽃을 심어서 사람들의 구경거리로 만들었습니다. 이 모든 것이 우리 민족의 구심점을 망가뜨려 우리 민족을 분열시키고 기상을 없애려고 한 정책입니다. 반출된 문화재들은 이루 헤아릴 수 없을 정도입니다.

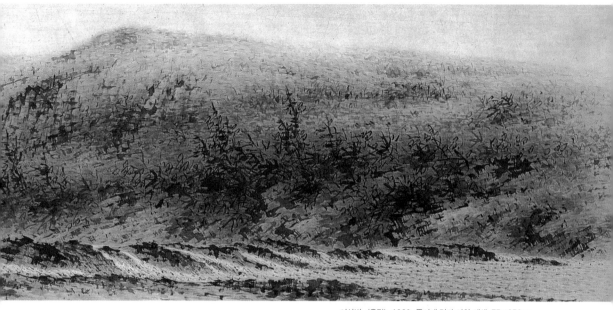

이상범, 〈유경〉, 1960, 종이에 먹과 연한 채색, 75×350cm

　섬나라인 일본은 토착적인 문화가 미미하다 보니 선진 문화를 받아들이기 위해 무척 노력했고 식민지 조선은 그들의 욕구를 충족시킬 수 있는 좋은 땅이었고 기회였던 것이지요.

　고려시대에 그려진 섬세하고도 아름다운 우리 불화들은 우리 나라보다 오히려 일본에 더 많이 있습니다. 불국사 다보탑의 의젓한 사자상 중의 하나도 일본으로 반출되었습니다. 경복궁에 있는 경천사지 10층석탑도 일본으로 반출되었다가 돌아왔습니다. 조선시대 전기의 대표 작가인 안견의 〈몽유도원도〉도 일본으로 반출되어 일본 천리대학 도서관에 소장되어 있습니다.

　1965년도에 한일 문화재반환협정에 의하여 일부 문화재가 돌아오기는 했지만 사적으로 반출된 것이 많아서 대부분은 돌아오지 못했다고 볼 수 있습니다.

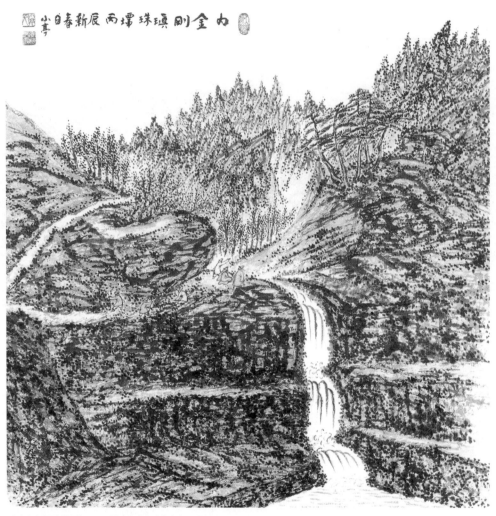

변관식, 〈내금강진주담〉, 1976, 종이에 먹과 연한 채색, 65.5×64cm

 그러면 이렇게 우울하고 어려웠던 시기에 우리의 화가들은 어떠한 그림을
그렸을까요? 대체로 이 시기에는 조선 말기의 산수화와 일본에서 들어온 채

색화, 외국에서 들어온 서양화 등이 병존하는 상황이었습니다. 일본인들은 의도적으로 우리 한국화를 격하시키고 일본화풍을 장려하였습니다. 또한 일부 한국인 화가들도 스스로 일본으로 건너가서 일본화를 배워 오기도 했습니다. 이른바 섬나라의 문화가 우리 나라로 역류하기 시작한 것이지요. 자생적으로 발전해 오던 우리 그림의 맥이 약해진 틈으로 왜색 문화가 비집고 들어오기 시작한 것입니다.

그러나 강압적인 일본의 식민 정책도 우리의 얼이 서린 그림을 그리고자 하는 화가들을 막을 수는 없었습니다. 비록 전보다 약해진 것이기는 하지만 우리의 우수한 전통은 이어지고 있었습니다. 그 대표적인 작가는 이상범과 변관식입니다.

이상범(1897-1972)은 수려한 붓 자국을 통하여 우리 나라의 산천을 정감 있게 서정적으로 표현하였습니다. 강렬한 색채가 아닌 담담한 수묵과 담채로 표현하였지만 뛰어난 예술성을 획득하였습니다. 그의 그림은 시골 어디에서도 볼 수 있는 평범한 야산이나 냇물, 그리고 그 땅에서 소박하게 살아가는 사람들을 독특한 필선으로 표현하였습니다.

변관식(1899-1976)은 겸재 정선의 진경 정신을 이어받아 우리 나라 산천의 아름다움을 거칠고 힘 있는 필선으로 표현하였습니다. 마치 망해 버린 나라에 마지막 정기를 불어넣으려는 듯 그 울분과 안타까움을 그림으로 승화시켜 강한 필치로 우리의 산천을 쓰다듬으면서 표현했던 것이지요.

이러한 민족 감정을 지켜 간 작가들이 있었던 반면에 일제를 찬양, 고무하는 변절 작가도 생겨났습니다. 징용이나 학병 참가를 고무하는 그림을 그려 식민 정책에 적극 찬동하여 반민족적인 작태를 벌인 사람들입니다. 이들로 인해서 우리 나라의 미술은 우리 것을 도외시하고 남의 것만 추종하는 불행한 시대가 한동안 지속됩니다.

일본화풍의 짙은 화장기 어린, 표정 없는 그림이 유행하는가 하면 국적 불명의 그림과 화려한 색채의 껍데기만 난무하는 그림이 그려집니다. 이와 비슷한 예로 우리가 생활 주변에서 쉽게 볼 수 있는 석고 데생을 들 수 있습니

다. 석고 데생은 현재 우리 나라에서만 그리고 있는 국적 불명의, 입시를 위한 표현 양식입니다. 입시에서 석고 데생을 그리게 하는 나라는 아마도 우리 나라밖에 없을 것입니다. 고대 로마시대의 인물들을 복제한, 색채도 없고 생명도 없는 대상을 놓고 우리 미술 학도들은 화실에서 밤을 지새우며 외우고 그리고 있습니다.

아직도 우리는 그것을 시원하게 벗어 던지지 못하고 있습니다. 왜냐하면 일제 시대에 교육받았던 인물들이 화단에 남아 있는 현실 때문이기도 하고 입시의 편의성 때문이기도 합니다.

아무튼 이 시기의 우리 미술은 현실 도피적인 유약하고 소극적인 저항을 통한 민족주의 성향의 그림과 일제의 식민 정책에 따라 들어온 일본화풍이 범람하고 서양화 기법이 본격적으로 표현되는 시대이기도 합니다.

그러나 면면히 이어져 오는 민족적 미의식과 감수성은 우리 저변에 따뜻하게 흐르고 있었습니다. 아무리 일제가 탄압을 했어도 그것만큼은 멈추게 할 수 없었습니다. 흐르는 물을 일시적으로 막을 수는 있지만 결국은 넘쳐흐르게 됩니다. 우리 나라를 완전히 뒤집지 않는 한 우리의 정서를 외부의 힘에 의해 바꾼다는 것은 있을 수 없는 일이지요. 36년의 식민 정책으로 오천 년의 우리 정신을 꺾기는 불가능한 일이지요.

(8) 현대로 이어지는 우리 그림들

일제의 암흑기를 지나면서 우리 그림은 새로운 전기를 맞이하여 다양한 양식이 수립됩니다. 일제 시대에 본격적으로 도입하게 된 서양화의 표현 양식이 큰 층을 이루는 가운데 우리 전통화도 일제화풍을 털고 새로운 표현 양식을 모색하게 됩니다.

우리의 전통 민화, 불교화, 무속화를 계승하여 현대화시켜 새롭게 표현한 박생광, 우리 한국의 화강암과 같은 질감으로 소박한 서민의 정경을 그린 박

수근, 소를 통하여 작가의 내재된 감성을 표현한 이중섭과 동화 속 이야기와 같이 순진 무구한 소시민의 생활상을 그린 장욱진, 우리의 정서를 서정적인 추상으로 표현한 김환기 등 많은 작가들이 다양한 재료를 사용한 그림을 남겼습니다. 그들은 서양화 기법으로 그리기도 하고 짙은 채색으로 그리기도 하지만 그림에 내재된 감수성은 지극히 한국적입니다.

이들은 일제시대에 청년기를 보내고 6·25전쟁을 겪으면서 정신적으로나 경제적으로 황폐해진 조국에서 고독을 벗삼아 오직 그림만을 위해 살았습니다. 자신을 태우듯 그림을 그린 것이지요. 해방 이후 한국적인 감성을 가장 잘 드러내는 이들 작가의 작품을 감상하면서 우리 고유한 정서가 현대에 어떻게 계승되고 있는지 살펴보도록 합시다.

박생광의 〈전봉준〉

박생광(1904~1985)은 일제시대의 식민지 교육을 받았으면서도 투철한 민족 의식과 예술혼으로 전통적인 미술 양식을 현대적 조형 감각으로 재창조하였습니다. 박생광의 예술 정신은 다음과 같은 그의 말에 잘 나타나 있습니다.

> "역사를 떠난 민족은 없다. 전통을 떠난 민족 예술은 없다. 모든 민족 예술
> 은 그 민족 전통 위에 있다."

이와 같이 그는 전통의 바탕 아래 새로운 예술이 탄생할 수 있으며 뿌리가 없는 예술은 있을 수 없다고 보았습니다.

그는 일생 동안 어렵게 살면서 그림과 함께 했지만 특히 돌아가시기 5년 전부터 불꽃같은 창작열로 젊은이도 그리기 어려운 400호, 500호의 큰 그림을 그렸을 뿐만 아니라 우리 생활 속의 미술인 민화, 무속화, 불교화 등에서 색과 형태를 발견하여 토속적이면서도 민족성이 짙은 화려한 작품을 그려 냈습니다. 말년에는 이와 같은 표현 양식으로 〈명성황후〉나 〈전봉준〉 등 역사성

박생광, 〈전봉준〉, 종이 위에 먹과 채색, 510×360㎝, 1985

이 깊은 작품을 제작하게 됩니다. .

〈전봉준〉은 그가 세상을 떠나던 해에 그린 역사화 중의 한 점입니다. 그는 이 그림을 그리기 위해서 병마와 싸우면서 동학혁명에 관한 역사책을 읽고 황토현 등의 유적지도 답사하였습니다.

전봉준이 착취당하던 농민들을 위해서 탐관오리들과 일전을 벌이고 있는 그림입니다. 채색은 보색대비를 이용함으로써 강렬하면서도 역동적인 느낌을 주어 마치 절 천장 밑의 단청 그림을 보는 것 같기도 하고 민화나 무속화

를 보는 것 같기도 합니다. 또한 기존의 원근법을 비롯한 표현 기법들을 고려하지 않고 형태를 단순하게 변형시켜서 이야기를 화면에서 재구성하여 표현하였습니다.

박생광은 우리 민족의 전통화를 재해석하여 강렬하면서도 화려한 채색을 통하여 표현함으로써 일제시대 이후 금기시되어 온 채색화의 전통을 이었을 뿐만 아니라 정체성이 불투명했던 우리 그림에 하나의 방향을 제시하였다는 데에 큰 의미가 있습니다. 사실 그는 일본에서 20여 년을 지내면서 그림 공부를 하였습니다. 그러다 보니 그의 채색화가 일본화풍이라고 이야기하는 사람들도 있습니다. 그러나 그는 일본화를 다음과 같이 정의하고 있습니다. "색채만 있으면 일본화로 생각하는데 그건 그렇지 않아요. 일본화의 특징은 골격 없는 부드러운 선, 도시 서민적인 나약성에 있지요. 그림이 생리적으로 약한 것이 흠이지요."

실제로 박생광이 말년에 그린 그림은 일본화풍이 아니라 우리의 전통적인 회화 양식을 현대 양식에 맞게 힘 있고 활기차게 표현하고 있음을 알 수 있습니다. 〈전봉준〉도 예외는 아니지요.

특히 세상을 떠나는 날까지 우리 것을 찾아 그것을 작품화하고자 했던 그의 예술혼은 오늘날 우리에게 많은 것을 시사해 주고 있습니다.

박수근의 〈아기 보는 소녀〉

박수근(1914~1965)은 길지 않은 생애 동안 우리 민중의 삶을 정감 있게 표현한 작가입니다. 박수근이 살았던 시대도 경제적으로 풍요롭지 못하였을 뿐만 아니라 외롭고 힘든 시기였습니다. 하루하루를 연명하듯이 살아가야 했던 때였으므로 그림을 그리면서 일생을 살았다고 하는 것은 어찌 보면 사치스럽게 보일 수도 있습니다. 그러나 박수근은 천성이 착하고 서민적이어서 그림의 대상도 우리 생활 주변의 친숙한 사람들이었습니다. 시장 아주머니나 소년, 소녀, 할아버지 등 어렵게 살아가는 사람들의 한복판에서 그들을 애정 어린 시선으로 관찰하고 표현하였던 것이지요. 그만큼 박수근은 어려운 환경

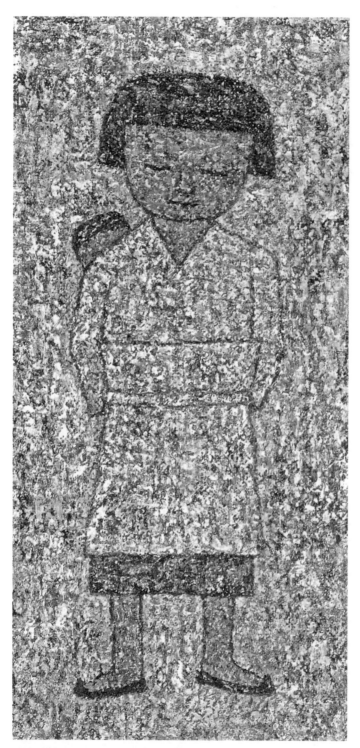

박수근, 〈아기 보는 소녀〉, 1953, 캔버스에 유채, 35×21㎝

속에서도 인간에 대한 애정을 품고 있었다고 할 수 있습니다. 따뜻한 사랑이 바탕이 되지 않으면 감동적인 그림으로 표현될 수가 없지요. 그래서 박수근의 그림은 당시 한국적인 서정과 풍정이 잘 드러나고 있기 때문에 외국인이 더 선호하였습니다.

이 그림은 〈아기 보는 소녀〉라는 그림입니다. 요즘은 잘 볼 수 없는 모습이지요. 6·25전쟁이 막 끝난 시기에 그려진 것으로 보여집니다. 부모님은 먹고살기 위한 생활에 바빴기 때문에 아이가 자기보다 어린 동생을 돌보는 일은 당연한 일이었습니다. 누나가 젖먹이 동생을 업고 재우고 있는 아름다운 모습입니다.

이 그림은 유화로 그렸는데 느낌이나 주제는 지극히 한국적입니다. 우리 주변에서 흔히 볼 수 있는 화강암의 표면에 그린 듯한 독특한 재질감은 그런 느낌을 더해 주고 있고 그런 재질을 바탕으로 하여 그리 강렬하지도 않은 색으로 담담히 표현함으로써 유화지만 수묵담채화인 것처럼 맑고 투명한 느낌을 주고 있습니다. 이러한 특이한 표현은 박수근이 정규 미술교육을 받지 못하고 독학으로 그림을 그렸기 때문이 아닌가 생각됩니다. 그만큼 보는 안목이나 표현 기법이 독창적일 수 있고 순수성을 지닐 수 있기 때문이지요.

비록 우리 전통 재료인 먹이나 화선지로 그린 것은 아니지만 우리의 모습을 소박하게 잘 나타냄으로써 우리의 정서를 표현하는 데는 재료의 구분이 없다는 것을 보여 주고 있습니다.

박수근은 이와 같이 우리의 서정이 잘 드러나는 그림들을 남김으로써 가장 한국적인 그림을 그린 것으로 우리 나라뿐만 아니라 외국에서도 인정을 받고 있습니다. 한참 작품을 제작할 때는 그림이 팔리지 않아서 끼니를 거를 때도 한두 번이 아니었지만 지금은 그의 그림이 우리 나라에서 가장 비싼 그림이 되었습니다.

이중섭의 〈흰 소〉

이중섭(1916~1956)은 우리 나라 사람들이 가장 잘 알고 있는 작가입니다. 그만큼 많은 이야기를 가지고 있는 작가이기 때문이겠지요. 어쩌면 이중섭은 이미 우리에게 전설이 되어 있을지도 모릅니다. 선생님이 이중섭과 처음 만난 것은 고등학교 시절 영화에서였습니다. 화가의 이야기가 영화화되었다고 해서 당시 미술부 활동을 하던 친구들과 같이 가서 관람하였습니다. 그 영화를 보고 느낀 것은 예술가의 삶은 참으로 어렵고 고통스럽구나, 현실 생활과 유리되어 있어서 가난하구나, 그림을 한 점 그리는데 무척이나 많은 연습과 생각이 필요하구나, 그리고 애써 그린 그림이 당대에 전연 인정을 못 받을 수도 있구나, 하는 것들이었습니다. 그리고 1986년 서울 호암갤러리에서 열린 이중섭 30주기 특별기획전에서 그의 호흡과 체온이 느껴지는 원화와 만났습니다. 미술책에서나 보곤 하던 원작들을 직접 보면서 많이 놀라게 되었습니다. 그가 그린 그림의 크기가 너무나 작았던 것에 놀랐고, 그림을 그린 재료가 다양하다는 것에 놀랐으며, 표현한 주제가 가족과 관련된 그림이 많았다는 데서 놀랐습니다.

사실 이중섭도 일제시대에 북한 땅에서 태어나 일본 여자와 결혼하고 해방과 전쟁을 겪으면서 이념적인 혼란과 무질서 속에서 가족과 생이별을 하여 부산, 제주도, 통영 등 이곳저곳 피난 생활을 하면서 극도의 궁핍과 고독 속에서 지냈습니다. 그리고 그러한 고독과 가족에 대한 그리움을 예술혼으로 승화시켜 그림으로 그렸습니다. 온전한 재료가 없던 시대인지라 담배 은박지에 못으로 그림을 그리기도 하고 엽서에도 그렸으며 두터운 종이나 합판 조각에도 그렸습니다. 물론 유채 물감도 부족하여 대부분의 그림은 에나멜을 섞은 페인트로 그렸습니다. 그러다 보니 그림의 크기가 크지 않고 재료도 다양할 수밖에 없었습니다. 현실 생활 속에서 자연스럽게 선택된 재료였지요. 특히 전쟁시에 들어온 미군들이 버린 담배 은박지에 그린 그림은 새로운 재료의 발굴이라고 할 만큼 주목을 받습니다.

이중섭은 그러한 암울한 시대의 격랑 속에서도 붓을 놓지 않고 세상을 떠

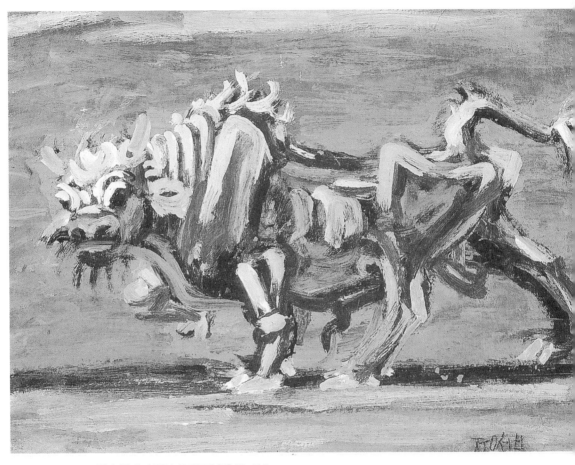

이중섭, 〈흰 소〉, 1953년, 하드보드에 유채, 30×41.7㎝

날 때까지 그림을 그렸습니다. 별로 길지 않은 생애 동안에 누구에게 보여 주
기 위한 그림보다는 자기 감정을 깊이 있게 담아 가족과 우리 강산을 정감 있
게 표현한 그림을 많이 그렸습니다.

　〈흰 소〉는 이중섭이 그린 여러 소 그림 중의 한 점입니다. 가족 그림과 더불
어 가장 많이 그린 소재 중의 하나입니다. 이 그림은 격렬한 터치로 소에 내재

해 있는 힘과 자신감, 우직함을 그대로 드러내고 있습니다. 색채도 흑백을 대비시킴으로써 더욱 강함을 느끼게 해줍니다. 한 발을 들고 있는 것으로 보아 앞으로 치고 나갈 듯한 긴장감을 보여 주고 있습니다. 학자들은 이 소 그림을 두고 작가의 고뇌에 찬 영혼을 보여 주는 그림이라고 하며 이중섭의 자화상이라고도 했습니다. 사실 소는 우리 민족이 농경 생활을 해 오면서 가장 중요하게 생각한, 가족과 같은 동물이었습니다. 우리는 김식의 〈우도〉에서 우리 민족과 소의 연관성을 살펴보았습니다. 그만큼 소중한 소였기에 이중섭이 이 시기에 그린 소 그림은 그의 자화상의 의미와 민족 감정을 드러낼 뿐만 아니라 우리가 알 수 없는 많은 의미를 내포하고 있을 것으로 생각됩니다.

이중섭은 어려운 시대를 살아가면서 당시 시대 상황을 잘 반영한 주옥같은 작품을 남겨 오늘날 우리에게 전해 주고 있습니다.

힘있게 계승되어온
우리 그림들

이제는 그 조화로운
그림들을 우리가 보존하고

발전시키고

재 창조하여야 한다.

그러기 위해서는
우리가
우리 문화를 사랑하는
마음으로 보고 느껴서
애호해야 한다.

비록
직접 그리지는 않더라도
생활속에서 감상하는
것 만으로도 힘을
보태는 것이다.

갈무리

우리는 급변하는 정보 사회에서 쏟아져 들어오는 외래 문화를 우리의 뿌리를 바탕으로 올바르게 받아들여야 합니다. 조상 없는 후손이 없듯이 전통 없는 문화 또한 없습니다. 그러나 오늘의 시대는 전통은 간 곳이 없고 마치 바이러스가 유포되듯이 국적 불명의 온갖 양태가 문화라는 이름으로 우리 청소년들의 생활을 지배하고 있는 듯합니다. 모든 것의 출발이 자기 자신이 되어야 하듯이 우리 미술 감상의 출발점도 우리 미술의 전통과 정체성을 아는 데에서 시작해야 합니다. 그런 후에 현대를 알고 미래를 보고 외국 것을 보아야 합니다.

문화의 시대에 산다고 하면서 미술을 멀리하고 생활한다는 것은 마치 나룻배를 밀어서 마른 강을 건너는 것처럼 삭막합니다. 비록 그림을 직접 그리지 않더라도 우리는 제작된 작품을 보고 자연을 보면서 얼마든지 아름다움을 향유하면서 생활할 수 있습니다.

선생님은 우리 그림을 올바르게 감상하기 위해서 몇 가지 순서를 제시하였습니다. 미술을 감상하는 방법은 무엇이 있는가, 우리의 미의식은 무엇이며 우리 그림은 어떤 생각으로 어떤 재료로 그려졌는가를 먼저 다루었습니다. 그러한 바탕 위에서 우리 그림을 양식과 시대별로 나누어 분석해 보면서 감상하였습니다. 지면이 한정되어 깊이 있게 다룰 수는 없었지만 미래에 다양한 분야에서 활동할 우리 학생들이 미술을 전공하지 않더라도 그림을 감상하고 즐기며 생활 속에서 미술을 실천할 수 있도록 서술하였습니다.

생활 속에서 미술을 즐기기 위해서는 아름다움에 관심을 가져야 합니다. 관심과 사랑을 가질 때 미술은 우리 가슴속에 아름다움으로 다가와서 우리의 탁해진 눈과 마음을 깨끗이 씻어 줄 수 있습니다. 그리고 좋은 그림을 알기 위해서는 시대별, 주제별로 많이 보아야 합니다. 작품에 담긴 이야기나 작가의 일화를 알면 훨씬 깊이 있게 알 수 있습니다. 그렇게 감상을 생활화할 때 시야는 넓어지고 삶의 질은 높아지며 나아가 마음도 아름다움으로 충만하게 되어 모든 것을 사랑하는 마음으로 살아갈 수 있습니다. 이러한 감성을 앞으로 자신이 생활할 다양한 분야에 적용할 수도 있습니다. 이것이 감상의 효과이며 목적인 것입니다.

우리의 미의식은 우리 나라 사계절의 자연 환경 속에서 태동된 자연주의 정신과 조형 감각에 의해서 다양한 양식으로 만들어지고 표현되었습니다. 이러한 요소가 내재된 조형품을 우리 것으로 볼 수 있는 것입니다. 비록 시대적 상황에 따라 우리의 정체성이 약화될 때도 있었지만 우리의 조상들은 끈기 있게 우리의 미의식을 바탕으로 효과적으로 외래 문화를 수용하여 문화를 살찌워 왔습니다.

우리는 생활 속에서 미술 감상을 실천함으로써 훨씬 깊이 있는 삶을 영위할 수 있습니다. 모든 생활 속에서 미술이 충만해지기를 바라는 것은 선생님의 욕심일까요? 그동안 기성 세대의 잘못된 관습으로 미술관의 문턱이 높았던 것이 사실입니다. 지나치게 고상하고 정적인 분위기를 요구하다 보니 우리 학생들의 넘치는 혈기를 정적인 곳에 가두어 두기가 어려웠습니다. 그러나 미술은 폐쇄된 공간에서 개방된 공간으로 나아가야 합니다.

그럼 전시장 관람의 좋은 점을 들어볼까요?

특별한 전시를 제외하고는 전시회는 입장료를 받지 않습니다. 여름에는 시원하고 겨울에는 따뜻합니다. 작가는 자기 그림을 봐 주는 사람을 언제나 환영합니다. 진지한 모습으로 감상하면 작가는 팜플렛을 그냥 주기도 합니다. 전시장에 들어갈 때는 다소 들떴던 마음이 미술관을 나설 때가 되면 차분하게 안정되어 있음을 느낄 수 있습니다. 그 마음속에 기쁨과 즐거움, 슬픔, 격

정, 평화의 느낌이 충만하다면 감상이 된 것입니다. 열 걸음을 모두 미술관으로 향할 수는 없지만 한 걸음이라도 전시장으로 발길을 돌려 보는 것이 어떨까요?

커다란 열매를 맺는 나무도 작은 씨앗에서 시작됩니다. 청소년을 위한 감상 안내서가 거의 없는 우리 나라 실정에서 이 책이 하나의 씨앗이 되었으면 하는 바람입니다. 이 책을 바탕으로 좀더 쉽고 재미있는 책이 나와서 우리 학생들이 사회에 나갔을 때 미술을 가까이하고 부담 없이 즐기면서 생활했으면 하는 것이 선생님의 바람입니다.

미술은 아는 만큼 보는 것이 아니며 보는 만큼 아는 것도 아닙니다. 관심을 갖는 만큼 보게 되고 알게 됩니다. 그러므로 아무리 아름다운 대상도 관심을 갖지 않는 사람에게는 단지 스쳐 가는 물질에 불과한 것입니다. 관심을 가질 때 그것은 의미 있는 대상으로 다가올 것입니다. 그것이 하늘거리는 작은 풀잎일지라도 말이지요.

전통이 없는 미술이란 있을 수 없습니다. 오랜 세월 축적된 전통 속에서 참된 아름다움이 우러나오는 것입니다. 세계화의 강풍 속에서 당당한 우리 문화의 정체성을 갖기 위해서는 우리 것을 아는 것에서 출발하여 나아가야 합니다. 전통의 바탕 없이 외래 문화만 받아들인다면 마치 해변가의 모래 위에 성을 쌓는 것과 같아서 아무리 높이 쌓아도 작은 파도에도 흔적 없이 사라져 버리고 말 것입니다.

외래 사조를 수용하고 소화하여 새로운 싹을 틔우는 민족은 위대합니다. 그것은 민족의 주체성이 튼실하게 자리잡고 있다는 증거이기 때문입니다. 토착적인 주체성 아래에서 외래 사조는 영양가 높은 양분이 됩니다. 그 양분은 민족 문화의 영역을 더욱 확장시킬 수 있기 때문입니다.

지은이 | 김종수

경상남도 진주에서 태어나 경상대학교 사범대학 미술교육과와 홍익대학교 교육대학원을 졸업하였다. 자유로움에 대한 갈증으로 여행을 다니고 그림을 그렸다. 그 그림으로 백송화랑(1993)과 애경갤러리(1997)에서 그림 잔치를 열었으며, 여러 단체전에도 출품하여 이곳저곳에 흔적을 남기고 있다.
한국미술협회회원이며 서울 반포고등학교 미술교사, 서울교육연수원 교육연구사를 거쳐, 현재 서울시교육청장학사로 있으며, 미술영재교육에 대하여 공부하고 있다. 지은 책으로는 《1318 미술여행》이 있다.

우리 그림 여행

ⓒ 김종수, 2001

초판 1쇄 펴낸날 | 2001년 6월 30일
초판 6쇄 펴낸날 | 2009년 12월 20일

지은이 | 김종수
펴낸이 | 이건복
펴낸곳 | 도서출판동녘

등록 | 제311-1980-01호 1980년 3월 25일
주소 | (413-756) 경기도 파주시 교하읍 문발리 파주출판도시 532-5
전화 | 영업 031-955-3000 편집 031-955-3005
전송 | 031-955-3009
블로그 | www.dongnyok.com
전자우편 | editor@dongnyok.com

ISBN 978-89-7297-565-6 03650